Homo irrealis

André Aciman

Homo irrealis
El hombre que quizá sea y podría haber sido

Traducción del inglés de Núria Molines Galarza

Homo irrealis

Título original: *Homo Irrealis: The Would-be Man Who Might Have Been*

Primera edición en España: abril de 2023
Primera edición en México: abril de 2023

D. R. © 2021, André Aciman

D. R. © 2023, Penguin Random House Grupo Editorial, S. A. U.
Travessera de Gràcia, 47-49, 08021, Barcelona

D. R. © 2023, derechos de edición mundiales en lengua castellana:
Penguin Random House Grupo Editorial, S. A. de C. V.
Blvd. Miguel de Cervantes Saavedra núm. 301, 1er piso,
colonia Granada, alcaldía Miguel Hidalgo, C. P. 11520,
Ciudad de México

penguinlibros.com

D. R. © 2023, Núria Molines Galarza, por la traducción

ISBN: 978-607-382-868-0

Impreso en México – *Printed in Mexico*

A la memoria de Robert J. Colannino.
Descansa, querido, queridísimo amigo.

Soy el intervalo entre lo que soy y lo que no soy.

Fernando Pessoa

Los modos *irrealis son una categoría de modos verbales que indican que ciertos acontecimientos no han sucedido, puede que nunca sucedan, o deberían o deben o se desea que sucedan, pero que no aseguran que vayan a suceder. Los modos* irrealis *también se conocen como modos contrafactuales; incluyen el condicional, el subjuntivo, el optativo y el imperativo. En este libro se expresan mejor como los «puede ser» y los «podría haber sido».*

Introducción

Cuatro frases que escribí hace años siguen volviendo a mí. Aún no estoy seguro de entenderlas. Parte de mí querría ceñir su sentido, mientras que otra teme que, de ese modo, se vaya a apagar un significado que no puede expresarse con palabras o, peor todavía, que el intento mismo de descifrar lo que quieren decir haga que aún se me hurte más lo que quieren decir. Es como si esas cuatro frases no quisieran que su autor sepa lo que estaba intentando expresar con ellas. Yo les di las palabras, pero el significado no me pertenece.

Las escribí cuando trataba de entender qué se escondía en la fuente de esa extraña veta nostálgica que se cierne sobre casi todo lo que he escrito. Al nacer en Egipto y, como muchos judíos de allí, ser expulsado —en mi caso a los catorce años—, lo natural es que mi nostalgia tuviera sus raíces en mi tierra natal. El problema es que, de adolescente, mientras vivía allí, en lo que se había convertido en un Estado policial antisemita, acabé odiando mi país y no veía la hora de marcharme y aterrizar en Europa, a ser posible en Francia, ya que mi lengua materna era el francés y nuestra familia le tenía mucho apego a lo que creíamos que era nuestra cultura francesa. Irónicamente, no obstante, las cartas de amistades y familiares que ya se habían instalado en el extranjero no dejaban de recordarnos a quienes contábamos con abandonar Alejandría en un futuro cercano que lo peor de Francia o Italia o Inglaterra o Suiza era que todo el que se

había ido de Egipto sufría terribles calambrazos de nostalgia por su tierra natal, que antaño había sido su hogar pero estaba claro que ya no era su patria. Quienes aún vivíamos en Alejandría esperábamos sufrir esa nostalgia y, si con frecuencia nos adelantábamos a ese sentimiento y lo poníamos en palabras, quizá fuese porque evocar esa sensación que nos iba a envolver era nuestra manera de protegernos antes de que nos atenazara en Europa. Ensayábamos la nostalgia buscando cosas y lugares que inevitablemente nos recordarían a la Alejandría que estábamos a punto de perder. En cierto sentido, ya estábamos incubando la nostalgia por un lugar que algunos de nosotros, sobre todo los más jóvenes, no amábamos y del que no veíamos la hora de salir.

Nos comportábamos como parejas que no dejan de recordarse lo cerca que están del divorcio, para no sorprenderse cuando al final se separan y caen en la extraña añoranza de una vida que ambos sabían intolerable.

Pero, como también éramos supersticiosos, ensayar la nostalgia era, además, una forma taimada de esperar que se nos concediera una moratoria imprevista y se retrasase la expulsión de las juderías egipcias que pendía sobre nosotros, precisamente al fingir que teníamos la certeza de que era algo que sucedería pronto, y que de hecho nos moríamos de ganas, aun a cambio de esa nostalgia que nos atenazaría cuando estuviéramos en Europa. Quizá todos, jóvenes y ancianos, temíamos ese continente y necesitábamos al menos un año más para hacernos a la idea de nuestro éxodo, por mucho que lo aguardásemos con impaciencia.

Sin embargo, una vez en Francia, pronto me di cuenta de que ese país no era la Francia amable y aco-

gedora con la que había soñado en Egipto. Al fin y al cabo, esa Francia en particular no había sido más que un mito que nos había permitido vivir con la pérdida de nuestro país. Aun así, tres años más tarde, cuando abandoné el país galo y me mudé a Estados Unidos, la vieja Francia, imaginada y soñada, resurgió de repente entre las cenizas y ahora, como ciudadano estadounidense que vive Nueva York, echo la vista atrás y me sorprendo anhelando una vez más una Francia que nunca existió ni pudo existir, pero que ahí sigue, en alguna parte del camino entre Alejandría y París y Nueva York, aunque yo no sea capaz de señalar con el dedo dónde, porque tal lugar no existe. Es una Francia del reino de la fantasía, y las fantasías —ansiadas, imaginadas o recordadas— no desaparecen forzosamente por el mero hecho de ser irreales. Es más, uno puede mimar sus propias fantasías, aun cuando los recuerdos de cosas que nunca ocurrieron ocupan tanto lugar en nuestra memoria como los acontecimientos que de verdad tuvieron lugar en el pasado.

La única Alejandría que parecía importarme era la que creía que habían conocido mi padre y mis abuelos. Una ciudad en tono sepia que avivaba mi imaginación con recuerdos que no podían ser míos, pero que se remontaban a una época en la que la urbe que yo estaba perdiendo para siempre era el hogar de buena parte de mi familia. Anhelaba esa vieja Alejandría dos generaciones anterior a la mía; y la anhelaba sabiendo que lo más probable es que nunca hubiese existido tal como yo la imaginaba, mientras que la que yo conocí era, bueno, real y punto. Ojalá pudiera viajar a la otra orilla desde nuestra zona horaria y recuperar esa ciudad que parecía haber existido antaño.

En más de un sentido, ya sentía nostalgia de Alejandría en Alejandría.

Hoy no sé si la echo de menos. Quizá añoro el piso de mi abuela, donde toda la familia pasó semanas empaquetando bártulos y hablando de la posible mudanza a Roma y luego a París, que ya había acogido a la mayoría de los miembros de la familia. Recuerdo la llegada de maletas y más maletas y muchas más maletas aún, todas apiladas en uno de los espaciosos salones. Recuerdo el olor del cuero que impregnaba todas las estancias de la casa de mi abuela mientras, por irónico que parezca, yo leía *Historia de dos ciudades*. Echo de menos esos días porque, ante nuestra inminente partida, mis padres me habían sacado de la escuela, así que tenía la libertad para hacer lo que me viniese en gana en lo que parecían unas vacaciones improvisadas, mientras las idas y venidas del servicio que ayudaba con el equipaje le daban a nuestro hogar la apariencia de estar preparándose para un gran banquete. Echo de menos esos días, quizá porque ya no estábamos del todo en Egipto pero tampoco en Francia. Lo que añoro es el periodo de transición; los días en los que ya miraba hacia una Europa que era reacio a admitir que temía, mientras que no acaba de creerme que pronto, para Navidad, Francia estaría al alcance de mi mano. Añoro cuando a última hora de la tarde y primera de la noche toda la familia se presentaba para la cena, quizá porque nos hacía falta juntarnos y hacer acopio entre todos de coraje y solidaridad antes de enfrentarnos a la expulsión y al exilio. Eran los días en los que yo empezaba a sentir una especie de anhelo que nadie me había explicado todavía, pero que sabía que no quedaba muy lejos del sexo; en mi cabeza, lo confundía con el anhelo por Francia.

Cuando recuerdo mis últimos meses en Alejandría, lo que añoro no es Alejandría en sí, sino revivir

ese momento en el que, como adolescente atrapado en Egipto, soñaba con otra vida a la otra orilla del Mediterráneo, y estaba convencido que llevaba por nombre Francia. Ese momento tuvo lugar cuando, un día caluroso de primavera en la ciudad, con las ventanas abiertas, mi tía y yo nos apoyamos en el alféizar y contemplamos el mar, y ella me dijo que esa vista le recordaba a su casa de París, donde captabas un retazo del Sena si inclinabas un poco el cuerpo sobre la ventana. Sí, yo estaba en Alejandría en aquel momento, pero todo cuanto me rodeaba estaba ya en París, atisbando una tajada del Sena.

Pero he aquí la sorpresa. En aquel entonces, no solo soñaba con París, sino con un París en el que, un día no tan lejano, estaría contemplando el Sena y recordando con nostalgia aquella tarde en mi ciudad natal en la que, al lado de mi tía, me había imaginado el Sena.

Y aquí están las cuatro frases que tantos quebraderos de cabeza me han dado:

Cuando recuerdo Alejandría, no solo recuerdo Alejandría. Cuando recuerdo Alejandría, recuerdo un lugar en el que me gustaba imaginarme estando ya en otra parte. Recordar Alejandría sin recordarme anhelando París en Alejandría es falsear el recuerdo. Estar en Egipto fue un proceso incesante de fingir estar ya fuera de Egipto.

Yo era como los marranos de principios de la Edad Moderna en España: judíos que se habían convertido al cristianismo para evitar la persecución, pero que seguían practicando su fe en secreto, sin darse cuenta de que, con el paso del tiempo, generaciones más tarde, acabarían por confundir ambos credos y ya

17

no sabrían cuál era en realidad el suyo. El retorno al judaísmo con el que contaban —cuando la crisis hubiera pasado— nunca llegó a darse, pero su adhesión al cristianismo no era menos ilusoria. Alimentaba una parte de mi ser en Alejandría y acunaba otra en París, al tiempo que imaginaba que una tercera estaría echando de menos a aquel que abandonaría al instalarme allende los mares.

Jugaba con la idea de un «podría haber sido» que aún no había sucedido, pero tampoco era irreal por no suceder y aún podía suceder, aunque temía que tal vez nunca sucediese y a veces deseaba que no sucediese todavía.

Déjenme que repita la frase, cuya esencia aparecerá muchas veces en este libro: «Jugaba con la idea de un "podría haber sido" que aún no había sucedido, pero tampoco era irreal por no suceder y aún podía suceder, aunque temía que tal vez nunca sucediese y a veces deseaba que no sucediese todavía».

Esta, como una estrella muerta, es la compañera secreta de las cuatro frases que tantos quebraderos de cabeza me han dado. Rompe todos los tiempos verbales, modos y aspectos, y busca un tiempo verbal que no encaja con nuestra noción temporal. La lingüística lo llama el modo *irrealis*.

Mi anhelo trasciende una simple añoranza del pasado; trata de un tiempo pretérito en el que no solo proyectaba un futuro imaginario en Europa; lo que anhelo es el recuerdo de esos últimos días en mi ciudad natal en los que ya anticipaba echar la vista atrás desde Europa a esa misma Alejandría que tanto ansiaba perder. Añoro ese yo que buscaba la persona que soy ahora.

¿Quién era yo en aquellos días, en qué pensaba, qué miedos tenía, cómo estaba desgarrado? ¿Ya estaba

intentando llevar a Europa capas de mi identidad alejandrina de las que temía estar a punto de desprenderme para siempre? ¿O acaso intentaba injertar mi identidad europea imaginada en la que estaba a punto de dejar atrás?

El tráfico circular que aspira a conservar algo que sabemos que estamos a punto de perder subyace en la esencia de la identidad *irrealis*. Sea lo que sea que intento conservar puede que no sea del todo real, pero tampoco es completamente falso. Si aún hoy sigo creando una *rendez-vous* circular conmigo mismo, es porque sigo buscando una suerte de *terra firma* bajo mis pies; no tengo nada inamovible, ni raíces en ningún punto del tiempo o del espacio, ni ancla, y, como la palabra «casi», que uso demasiado a menudo, no tengo fronteras entre el sí y el no, la noche y el día, el siempre y el nunca. El modo *irrealis* no conoce de lindes entre lo que es y lo que no es, entre lo que ha pasado y lo que no pasará. En más de un sentido, los ensayos sobre los artistas, escritores y grandes mentes que se reúnen en este libro tal vez no tengan nada que ver con quien soy o con quienes ellos eran y tal vez mi lectura yerre de medio a medio. Pero los malinterpreté para poder interpretarme mejor a mí mismo.

Mi última fotografía en Egipto me la hizo mi padre. Acababa de cumplir los catorce. En la imagen, entorno los ojos, intento no cerrarlos —el sol me da en la cara— y sonrío bastante cohibido porque mi padre me está regañando y diciéndome que me ponga recto por una vez en la vida, mientras que muy probablemente yo estoy pensando que odio ese oasis del desierto a unos treinta kilómetros de Alejandría y no veo la hora de volver a la ciudad e irme al cine. Tenía

que haber sabido que esa era la última vez que vería ese lugar en toda mi vida. Después de esa, no hay más fotografías mías en Egipto.

Para mí representa el último ejemplo de quién era yo dos o tres semanas antes de salir de allí. Delante de la cámara, con mi pose característica, reacio e indeciso, con las manos en los bolsillos, no tengo ni idea de qué hacemos en ese puesto de avanzada del desierto o por qué dejo que mi padre me haga una foto.

Sé que no está contento conmigo. Intento aparentar ser la persona que él cree que debo ser: «Ponte recto, no entrecierres los ojos, mirada decidida». Pero ese no soy yo. Aunque ahora, cuando miro la foto, él es quien yo era aquel día. Yo, intentando ser otra persona, un retrato de mi incomodidad ante la encrucijada de quien no me gustaba ser y quien me pedían que fuera.

Cuando miro la foto en blanco y negro, empatizo con ese chico de hace casi seis décadas. ¿Qué fue de él? ¿En quién acabó convirtiéndose?

No ha desaparecido. Quizá yo desearía que lo hubiese hecho. «Te he estado buscando —dice—. Siempre te estoy buscando». Pero jamás hablo con él, casi nunca pienso en él. Y, aun así, ahora que ha alzado la voz, le digo: «Yo también he estado buscándote», casi a modo de concesión, como si no estuviera seguro de que lo que acabo de decir fuera en serio.

Y entonces, de golpe, caigo en la cuenta: algo le pasó a la persona que era en aquella fotografía, a ese chico que mira al padre, quien le ordena que se ponga recto y que añade, como tantas veces, un cortante «por una vez en la vida», como para asegurarse de que su crítica hace mella. Y, cuanto más miro al crío de la foto, más reparo en que algo me separa de la persona en la que me habría convertido si nada hubiera cambiado, si nunca me hubiese ido, si mi padre hubiera

sido otro o me hubieran permitido quedarme en Alejandría y convertirme en quien estaba predestinado a ser o incluso quería ser. Esa persona que iba a ser o en la que podría haberme convertido es la que sigue rondándome por la cabeza, porque está justo ahí, en la foto, pero siempre tan escondida.

¿Qué le sucedió a la persona en la que me estaba esforzando por convertirme, pero en quien no sabía que iba a convertirme, porque uno en realidad nunca es del todo consciente de que se está esforzando por convertirse en alguien? Miro la foto en blanco y negro de ese alguien y siento la tentación de decir: «Ese aún soy yo». Pero no. No seguí siendo yo.

Miro la foto del chico que posa para su padre con el sol de frente, y él me mira y me pregunta: «¿Qué me has hecho?». Lo miro y me pregunto: por el amor de Dios, ¿qué he hecho con mi vida? ¿Quién es ese yo que fue amputado y nunca se convirtió en mí? ¿Cómo lo trunqué y nunca me convertí en él?

Ese otro yo no tiene palabras de consuelo: «Yo me quedé atrás, tú te fuiste —dice—. Me abandonaste, abandonaste quien eras. Yo me quedé atrás, pero tú te fuiste».

No tengo respuesta para sus preguntas: «¿Por qué no me llevaste contigo? ¿Por qué tiraste la toalla tan rápido?».

Quiero preguntarle cuál de nosotros dos es real y cuál no.

Pero sé cuál será su respuesta: «Ninguno lo somos».

La última vez que estuve en el barrio de Nervi, saqué una fotografía de via Marco Sala, la serpenteante calle principal que lo conecta con el pueblecito de Bogliasco, en el sur de Génova. Hice la foto al atar-

decer con mi iPhone, había algo en esa penumbra de la calle vacía y curvada que me gustaba, y en parte era porque había un extraño fulgor en el pavimento. Esperé a que un coche desapareciese antes de sacarla. Quizá quería que la escena existiese fuera del tiempo, sin ninguna indicación real de dónde, cuándo o en qué década se había tomado la imagen. Luego la subí a Facebook. A alguien le gustó que hubiese mencionado a Eugène Atget y enseguida tomó mi fotografía en color y la puso en blanco y negro, con lo que le concedió un aspecto pálido de principios del siglo xx. No se lo había pedido a nadie, pero era obvio que quedaba implícito o alguien simplemente infirió mi deseo oculto y decidió hacer algo al respecto. Luego a otra persona le gustó lo que había hecho aquella primera y decidió mejorarlo: esta vez parecía que la imagen era de 1910 o 1900, había adquirido un leve tono sepia. Esa persona había interpretado el propósito original de la fotografía y me la había dado como yo la había deseado en un principio. Yo quería una fotografía de 1910 de Nervi, pero no sabía que, a mi modo, estaba intentando hacer retroceder las manecillas del reloj. Otro amigo de Facebook reprodujo un Nervi estilo Doisneau; otra tuvo la amabilidad de hacer uno estilo Brassaï.

Me gustan las imágenes del *vieux Paris*. Nos devuelven un mundo antiguo que ha desaparecido, aunque soy muy consciente de que pudo ser bastante distinto al que fotógrafos como Atget y Brassaï quisieron atrapar en negativos. Los fotógrafos captan edificios y calles, no la vida de la gente; no las voces estridentes; sus frescas pendencieras, su olor o el hedor de las alcantarillas que corren bajo las calles mugrientas. Proust: los olores, los sonidos, los estados de ánimo, el clima...

Lo que debería haber sospechado —pero no sabía— es que estaba haciendo una fotografía no tanto de un Nervi despojado de marcas temporales, sino de Alejandría, tal como sigo imaginando que era en el instante en que mis abuelos se mudaron allí hace más de un siglo.

La imagen editada de Facebook acabó revelando la razón subliminal por la cual había hecho la fotografía; sin yo saberlo, me recordó a una Alejandría mítica que parecía recordar, pero que no estaba seguro de haber llegado a conocer. Lo que Facebook me devolvió fue una Alejandría *irrealis* por medio de una imitación de París imitando una Alejandría irreal en un pequeño barrio italiano llamado Nervi.

Yo ya no era el chico que miraba por la ventana junto a mi tía y contemplaba un París imaginado. Estaba, como predije ya entonces, intentando atisbar al muchacho que me contemplaba, salvo que no me sentía más real de lo que fue él entonces. Nunca sabré quién fue ese chico, varado en Alejandría, aún contemplándome, igual que él tampoco sabrá quién fui o qué estaba haciendo aquella tarde en via Marco Sala. Éramos dos almas anhelando alcanzarnos el uno al otro, cada cual en una orilla.

Tras guardar mi teléfono, lo único que tuve claro es que un día tendría que volver a Alejandría y ver por mí mismo que no me había inventado lo que había descubierto en via Marco Sala. Pero regresar jamás demostraría nada, igual que tampoco demostraría nada saberlo.

Bajo tierra

Casi nunca leo lo que se hace pasar por poesía en los vagones de la red de metro de la ciudad de Nueva York. Por lo general, esos poemas no son mejores que los versos de las tarjetitas Hallmark endulzados con cucharadas de almíbar y salpimentados con la dosis justa de ironía para halagar al pasajero medio.

En esta ocasión, no obstante, sí que me fijé: se trataba de un poema sobre el tiempo o sobre la redención del tiempo; no lo tenía claro. Leí aquellos versos de arriba abajo, los estuve rumiando un rato, luego la cabeza se me fue a otra cosa y los olvidé. Un par de días más tarde, ahí estaban de nuevo, en otro vagón, mirándome, como si siguieran preguntándome algo, insistentes. Así que volví a leer el poema y me intrigó tanto como la primera vez. Quise detenerme a pensarlo, en parte porque su sentido continuaba espoleándome y hurtándoseme cada vez que creía haberlo atrapado, pero también porque parecía decirme algo que entendía a la perfección, pero que no podía demostrar que hubiese inferido del todo de sus versos. ¿Estaba yo proyectando algo que esperaba que el poema dijese porque yo mismo había estado trabajando en una idea similar?

La tercera, cuarta y quinta vez que me topé con ese poema en el metro sentí que algo pasaba entre los dos que tenía que ver tanto (a) con el poema, (b) conmigo mismo, pero también (c) con cómo seguía cruzándomelo, hasta el punto de que aquellos versos

25

adquirieron un sentido auxiliar que no tenía tanto que ver con el poema en sí, sino con nuestro pequeño escarceo amoroso. En diversas ocasiones hasta lo buscaba y me llevaba un chasco cuando no lo cazaba. De hecho, empecé a temer que hubiese agotado su tiempo en la red de metro y que lo hubiesen reemplazado por un anuncio corriente.

Pero me equivocaba y qué alegría volverlo a ver, esperándome, llamándome desde su punta del vagón, guiñándome el ojo con un «¡Aquí estoy!» o «¡Hace siglos que no nos vemos! ¿Cómo te va?». La felicidad de reencontrarlo tras creer que lo había perdido comenzó a significar algo que no era por fuerza ajeno al propio poema; tanto la preocupación como la alegría se habían abierto paso hacia el contenido de aquellos versos y los habían polinizado, por lo que incluso la historia de nuestros encuentros en la red de transporte público se había entretejido en aquellas palabras que también trataban de cómo viajaba el tiempo.

Pero quizá estaba ocurriendo algo más profundo.

Para entender el poema, quise entender mi experiencia del poema; desde cómo me había sentido en nuestro primer encuentro, que ya había empezado a olvidar, hasta la emoción de releerlo siempre que tenía ocasión, pasando por el estado de pasmo en el que me sumía cada vez que me engatusaba para buscar su sentido y yo volvía a fracasar, una y otra vez, como si mi fiasco a la hora de entenderlo fuera, quizá, su sentido oculto, el más verdadero. No podía dejar a un lado o desdeñar ningún hecho contextual o accidental si quería captar tanto el efecto que tenía el poema sobre mí como la persona que era al leerlo.

La manera (o lugar) en que aterrizamos en un objeto artístico, un libro, un aria, una idea, una prenda de vestir que anhelamos comprar, o un rostro que nos gustaría tocar no puede ser ajena al libro, la cara, la melodía. Quiero que incluso mis primeras lecturas —tentativas, erróneas— del poema signifiquen algo y no caigan en el olvido, porque malinterpretar, cuando creemos que hemos malinterpretado un poema, nunca es del todo fallo nuestro, sino también del poema —si acaso «fallo» es la palabra adecuada, que tal vez no lo sea—, ya que lo que motiva una lectura fallida puede ser un sentido inintencionado, oculto, subliminal que el poema sigue sugiriendo a pesar de sí mismo, incluso cuando ha conseguido distraernos por un instante; un significado que espera entre bambalinas, siempre inferido y no obstante siempre diferido; la sugerencia de un sentido, uno condicional que, simple y llanamente, nunca está del todo ahí o estuvo ahí una vez de manera parcial, pero luego se eliminó, bien por mano del poeta o bien del lector, y ahora es un sentido latente, irreal, que yace en el limbo y sigue intentando abrirse camino para regresar al poema. No hay una sola obra de arte que no esté plagada de esas líneas de falla que constantemente nos exigen ver lo que no está ahí para ser visto. La ambigüedad en el arte no es más que una invitación a pensar, a arriesgar, a intuir lo que tal vez esté también en nosotros, y siempre ha estado en nosotros, quizá más en nosotros que en la propia obra o en la obra a causa nuestra o, a la inversa, ahora en nosotros a causa de la obra. La incapacidad de establecer distinciones entre esas vetas no es algo adicional en el arte; eso es el arte.

Sin el arte, lo que llamamos sentido, lo que llamamos resonancia, encanto y, en definitiva, belleza, sería del todo insondable, silencioso. El arte es el agente. El

arte nos permite alcanzar nuestro yo más profundo y verdadero, el más perdurable al tomar prestadas las habilidades de otra persona, las palabras de otra persona, la mirada y colores de otra persona; con nuestros propios medios, no tendríamos la visión o la perspicacia panorámica que nos brinda el arte, mucho menos el valor de aventurarnos en ese lugar al que solo él nos lleva.

Los artistas ven *otra cosa* aparte de lo que es visible en el «mundo real». No suelen ver o amar lugares, rostros, objetos por lo que son en realidad; en ese sentido, sus impresiones nada tienen que ver con la esencia de estos. Lo que les importa es ver *otra cosa* o, mejor aún, ver *más* de lo que tienen ante sus ojos. Por decirlo de otra manera: lo que buscan y lo que a fin de cuentas los conmueve no es la experiencia, no es el aquí y el ahora; no es lo que hay, sino el relumbre, el eco, el recuerdo —llamémoslo distorsión, desviación, desplazamiento— de la experiencia. Lo que hacen con ella *es y se convierte* en experiencia. Los artistas no solo interpretan el mundo para conocerlo, hacen más que interpretar: lo transfiguran para verlo de otro modo y, al final, se adueñan de él en sus propios términos, aunque sea por un breve espacio de tiempo, mientras vuelven a empezar el proceso con otro poema, otro cuadro, otra composición. Lo que los artistas desean apresar es el espejismo del mundo, ese espejismo que insufla esencia a lugares y objetos que, de lo contrario, no tendrían vida; es el espejismo lo que desean llevarse y dejar en su forma terminada cuando fallecen.

El arte no busca la vida, sino la forma. La vida en sí, y la Tierra con ella, gira en torno a las cosas, es un amasijo de cosas, mientras que el arte no es más que la invención del diseño y un razonamiento con el caos. El arte quiere que la forma, y nada más que la forma,

convoque cosas que hasta entonces no habían saltado a la vista y que solo ella —y no el conocimiento, la Tierra o la experiencia— puede sacar a la luz. El arte no es el intento de captar la experiencia y darle una forma, sino, en resumidas cuentas, de dejar que la forma descubra por sí misma la experiencia; mejor aún, dejar que la forma *se convierta* en experiencia. El arte no es el producto de una labor, sino el amor a la labor.

Monet y Hopper no veían el mundo tal como era; lo veían de un modo diferente a como se les presentaba, no experimentaban lo que les era dado, sino lo que siempre sentían escurridizo y extrañamente reservado, que necesitaba restaurarse o inventarse, imaginarse o rememorarse. Y si lo consiguieron fue sobre todo porque no importaba cuál de las cuatro acciones se llevara a cabo. El arte es la negativa gigantesca, el *gran rifiuto*, el *nyet* imperecedero, o llamémosle la incapacidad, incluso el fracaso, de tomarse las cosas como son o aceptar la vida como es, a la gente como es, los acontecimientos como vienen. De hecho, Hopper dijo que no pintaba una mañana de domingo o a una mujer sentada en una cama vacía, siempre tan sola, sino que se pintaba a sí mismo. En términos similares, Monet escribió que no estaba pintando la catedral de Ruan, sino el aire entre el edificio y él mismo, lo que llamaba el *envelope*, lo que se envuelve alrededor de un objeto, no el objeto en sí. Lo que le interesaba era el incesante trasiego entre él mismo y lo que llamaba el *motif* (el tema). «El *motif* —escribió— es insignificante [...]. Lo que quiero representar es lo que hay entre el *motif* y yo». Lo que quiere reproducir planea entre lo visible y lo invisible, entre el diseño y la materia pura.

Este es el poema con el que me topaba una y otra vez en el metro. Se titula «Cielo», es de Patrick Phillips.

CIELO
Patrick Phillips (nacido en 1970)

Será el pasado
y viviremos allí juntos.

No como era *vivir*,
sino como se ha recordado.

Será el pasado.
Volveremos todos juntos.

A todos a los que quisimos
y perdimos, y de los que hemos de acordarnos.

Será el pasado.
Y durará para siempre.

Aquí el poeta recuerda un pasado que ama; digamos, en aras de la simplicidad, un amor que tuvo lugar hace tiempo, quizá hace mucho tiempo, pero que ya no existe y que por tanto solo tiene entidad en el recuerdo. En su dolor por aferrarse al pasado, conjura el tiempo en futuro, cuando podrá volver al pasado, pero no al que sucedió, al que vivió una vez, sino al que ha acunado y querido y tejido con la mente y una facultad que el poeta Leopardi llamaba *le ricordanze*, la rememoración como acto creativo, el pasado eternamente conservado, eternamente ceñido, eternamente revivido, como una Venecia que se queda para siempre no como fue, sino como siempre deseó ser, sin añadidos, sin alteraciones, sin quitarle nada, sin

que pierda nada. Venecia para siempre, un pasado que trasciende el tiempo.

No se trata de un pasado homogeneizado y remozado, depurado de todo lo sobrevenido; más bien, un pasado que nunca fue, pero que sigue palpitando, un pasado que incluso cuando era pasado albergaba un deseo insatisfecho de una versión de lo que «podría haber sido» que nunca fue, pero que tampoco era irreal por no ser.

Lo que el poeta está describiendo es un tiempo en el futuro en el que el pasado se habrá convertido en un presente perpetuo. En palabras de Virgilio: «Quizá llegue el día en que recordemos con dicha estos males». No hay nombre para esa mezcolanza de tiempos pasados, presentes y futuros, cosa que no debería sorprendernos, ya que lo que el poeta desea aquí es trascender, deshacer, superar el tiempo y estar con todas esas personas a las que ha amado y perdido en su vida y sigue amando y anhelando. Pero entonces ese tiempo ya no es tiempo, es eternidad. No es la vida. Es la vida que hay más allá. De ahí el título del poema: «Cielo». Es un poema sobre la muerte. Normal que lo haya estado leyendo bajo tierra. Y la coincidencia de leer sobre la muerte bajo tierra seguro que también tiene que significar algo, ya que la coincidencia es lo que refuta y frustra cómo intentamos dar cuenta del tiempo, y este poema justo versa sobre lo que sucederá cuando conquistemos el tiempo y estemos fuera del tiempo, más allá del tiempo, después del tiempo. Es un poema sobre un futuro eterno que es un pasado eterno; la ilusión definitiva, la ficción definitiva, la victoria definitiva. Es un poema sobre un espacio inexistente en el tiempo.

Y ahí nos enfrentamos a la paradoja definitiva: pensar en nosotros mismos fuera del tiempo en ese

cielo que es pasado, presente y futuro es pensar en un tiempo en el que ni siquiera seríamos capaces de pensar en nada, mucho menos en el tiempo o en el amor. El poema proyecta un tiempo de plenitud y, sin duda, esboza una sensación de armonía, redención y culminación a partir de dicha plenitud que se supone que ha de tener lugar en la eternidad, pero donde la consciencia de plenitud, por no decir nada de la consciencia como tal, sería algo imposible de tener. Los muertos existen sin consciencia.

Parte de mí no quiere dejar correr el asunto aún. Deseo palpar esta situación imponderable, y de ahí que, tal vez, proponga que la mejor manera de comprender la paradoja de la mente tras la muerte es imaginar la situación contraria. Un anciano en su lecho de muerte, rodeado de su esposa, hijos y nietos; todos le han traído mucha felicidad. Como es natural, está tristísimo. Dice que siente mucho su dolor: «Quién sabe —les dice—, puede que vuestra pena os dure la vida entera, pero no quiero que sufráis. Peor aún, vuestra pena me entristece, no por ser yo la causa, sino porque sois mis hijos y no quiero que estéis tristes. Sé cuánto me echaréis de menos. Mi habitación, mi escritorio, mi silla en la mesa del comedor. Sé cuánto duele eso». Pero también hay otra razón para que el moribundo esté triste. «Lo que me mata no es vuestra pena, sino también la mía. Sé cuánto os echaré de menos. Os añoraré tal como sois ahora, os echaré de menos tal como fuisteis de niños, me faltaréis cien días, cien años, diez mil años, para siempre, porque mi amor nunca muere y lo peor de todo es que preferiría echaros de menos y que me duela la añoranza una eternidad que pensar que, en cuanto muera, ya ni siquiera tendré un cerebro para saber que os he querido. Ya os echo de menos porque la idea de olvidaros o no

teneros ni siquiera rondando por la cabeza me resulta insoportable, peor que la muerte, y por eso tampoco puedo dejar de llorar».

El arte nos permite pensar lo impensable, plantear una paradoja tras otra con la esperanza de concretar volutas y sentimientos de nuestra vida por medio de una transfiguración, dándoles una forma, un diseño, una coherencia, aunque sean y sigan siendo incoherentes y nunca dejen de serlo. La incoherencia existe, por eso la composición —el arte— existe. La gramática llamó a esa zona impensable, imponderable, intangible, fluida, transitoria e incoherente el modo *irrealis*, un modo verbal que expresa lo que puede que, lo que quizá no vaya a, no podría, no debería, no es posible que suceda, pero que, a la vez, puede que tenga lugar. El subjuntivo y el condicional pertenecen a esta categoría, igual que el imperativo y el optativo. Como lo define Wikipedia, y cito esa fuente porque los diccionarios autorizados no la recogen, los modos *irrealis* indican que «cierta situación o acción no se sabe si ha acontecido en el momento en el que se habla». Aparte de los que acabo de comentar, los ejemplos de los modos *irrealis* son legión.

La mayor parte de nuestro tiempo no lo pasamos en presente, como a menudo decimos, sino en el modo *irrealis*, el de nuestra vida fantaseada, en el que, sin pudor, podemos concebir lo que podría ser, debería ser, podría haber sido, quién hubiésemos querido ser realmente de haber conocido el santo y seña que diera paso a lo que podría haber sido, de otro modo, nuestra verdadera vida. Los modos *irrealis* giran en torno al gran sexto sentido que nos permite adivinar y, a veces a través del arte, nos ayuda a intuir aquello que nuestros sentidos no siempre captan. Revoloteamos a través de volutas de tiempos y modos verbales

porque lo que atisbamos en esas derivas que parece que nos alejan de lo que nos rodea no es la vida, no como lo que se vive o se ha vivido, sino como debía ser y debería haberse vivido. Siempre busco lo que no está del todo ahí, porque al dar la espalda a lo que me dicen que hay hallo más cosas, cosas diferentes, muchas quizá de entrada irreales, pero una vez las he sacado a la luz con palabras y las he hecho mías, más auténticas. Miro hacia lugares que ya no existen, hacia construcciones que llevan tiempo derruidas, hacia viajes nunca emprendidos, hacia la vida que aún se nos debe y que, hasta donde sabemos, está por venir, y de repente sé que incluso sin ningún hilo del que tirar le he dado cuerpo a algo solo imaginando que puede suceder. Busco cosas que sé que aún no existen, por la misma razón por la que me niego a terminar una frase, con la esperanza de que, al evitar poner un punto, permito que algo que acecha entre bambalinas se revele. Busco ambigüedades porque ahí encuentro la nebulosa de las cosas, cosas que no han sucedido aún o que, por el contrario, puede que ya lo hayan hecho, pero siguen reverberando tiempo después de su desaparición. En ellas encuentro mi hueco en el tiempo, la vida que «podría haber sido» que no ha sucedido en la realidad, pero que no es irreal por no haber sucedido y que aún puede suceder, aunque temo que no sea en esta vida.

Hoy, subido en un metro de la línea C, he vuelto a ver el mismo cartel. Parece años más viejo y ha amarilleado. Está claro que tiene los días contados. Pero mientras yo hacía por releerlo —porque está ahí con el único propósito de seguir siendo releído—, él parecía querer revelarme algo nuevo, si acaso no algo so-

bre sí mismo, sí sobre mí viéndolo otra vez y pensando en aquel momento en el que cada verso me parecía nuevo y seguía desconcertándome, una y otra vez. Echaba de menos aquellos tiempos, igual que se añorarían esos primeros días en un hotel de lujo, cuando uno se pierde en su laberinto de pasillos y sigue sin fijarse en esos recordatorios que avisan de que uno ha vuelto a tomar la dirección equivocada. Y, aun así, cada error en cada esquina parecía impregnado de la emoción del misterio y el descubrimiento. El modo en que podríamos echar de menos la primera semana de un amor nuevo, cuando todo en la otra persona nos parece milagroso, ya sean sus hábitos o sus dotes culinarias, o incluso el número de teléfono nuevo, que cuesta recordar y que no queremos aprendernos por miedo a que pierda su lustre y su emocionante novedad.

Quiero revivir la primera lectura del poema, y la segunda, y la tercera, porque, en cada una de ellas, el yo que está presente es distinto. Quiero redescubrir el poema de cero otra vez, fingir que esos versos «A todos a los que quisimos / y perdimos, y de los que hemos de acordarnos» no solo me recuerdan a algo que parece que reconozco de mi propia vida, pero cuya cadencia entiendo únicamente porque los tres verbos se incorporan uno sobre el otro, como capas, con tanta pulcritud y de una manera que sugiere que podría haberlos escrito yo mismo.

Busco el cartel del poema por enésima vez y empiezo a pensar que quizá lo que he escrito sobre esos versos no ha terminado del todo, nunca acabará, ya que el sentido que pensaba que había captado ayer hoy se ha escondido o seguro que no era el sentido correcto, aunque también sospecho que volverá a emerger dentro de unos días y se erigirá como correcto

—una cadena de acontecimientos que no es ajena al propio poema— porque no hay nada definitivo en su sentido, ya que este es, en sí mismo, un «quizá-sentido» que aún no ha llegado a emerger, pero tampoco es irreal por no emerger, y todavía puede emerger pronto, aunque temo que ya lo hizo la primera vez que lo leí y no ha vuelto a emerger jamás.

A la sombra de Freud, parte I

Este verano vuelvo a estar en Roma. Estoy aquí porque me han dicho que aún cabe la posibilidad de visitar Villa Torlonia, antaño conocida como Villa Albani, donde espero posar mis ojos sobre lo que algunos dicen que es la estatua original de *Apolo Sauróctono*, Apolo el Asesino de Lagartos, concebida por Praxíteles, el legendario escultor ateniense del siglo IV a. C. No es la primera vez que viajo a Italia atraído por la posibilidad de verla, pero nunca lo he logrado; de ahí mi receloso escepticismo. Los Torlonia siempre se han mostrado reacios a dejar que la gente vea su villa, mucho más sus valiosas antigüedades, algunas de las cuales deben su presencia en ese lugar a la mano experta del secretario del cardenal Albani, Johann Joachim Winckelmann, erudito, arqueólogo y padre de la historia del arte moderna, que vivió desde 1717 hasta su asesinato en 1768. Puede que esta sea mi tercera visita a Roma para ver la estatua y temo volver a irme de vacío. Me recuerda a Freud, quien cada vez que estaba en la Ciudad Eterna hacía una visita *ex professo* al *Moisés* de Miguel Ángel y consiguió verlo cada vez.

A veces me gusta pensar que estoy siguiendo las huellas de Freud por esta ciudad; el hotel Eden, los Museos Vaticanos, el Pincio, San Pietro in Vincoli. Me gusta el tono de seriedad erudita que el recuerdo de las visitas del austriaco proyecta sobre mi estancia en Roma; muestra lo que quizá voy buscando en rea-

lidad y hace que mi interés por la ciudad me parezca menos perturbador, menos urgente, menos primario o personal. Tras ver los Caravaggio en piazza del Popolo, me siento en el Caffè Rosati y pido un chinotto. Esta *piazza*, al fin y al cabo, es el lugar en el que un extasiado Goethe se dio cuenta de que por fin había entrado en Roma.

Y aquí estoy, pero no me siento particularmente sorprendido o, en ese sentido, tan cautivado como había esperado. Tal vez esta es mi manera tangencial de pedirle a la ciudad que me asombre con algo nuevo, algo olvidado o algo que pueda activar la consciencia de estar de vuelta en un lugar que sé que amo, aunque este amor no siempre ha sido fácil de encontrar y hace falta rebuscar, como si fuera un guante viejo perdido en un cajón lleno de calcetines. Llevo todo el año esperando esta mañana en el Caffè Rosati, donde sé que pediré un chinotto, compraré el periódico y dejaré la mente vagar por Winckelmann y Goethe y por la estatua de Apolo que aún temo que jamás veré. Pero, en vez de eso, algo me retiene y me hace pensar en Freud, que acabó amando Roma, sintiéndose aquí en casa. Así me gustaría sentirme. Quiero estar en el momento, sentir que encajo aquí, pero no sé cómo se hace. Ni siquiera estoy seguro de si quiero sentir que encajo en esta ciudad. Algo me dice que en realidad estoy aquí para pensar en Freud, no en el *Apolo Sauróctonos* ni en los Torlonia ni en Winckelmann. Pero tampoco lo tengo claro. Quizá esté aquí porque Roma y yo tenemos un asunto pendiente que se remonta a mi adolescencia. En ese caso, si me paro a pensarlo, lo cierto es que Freud tampoco es ajeno a esa parte de la historia.

El 2 de septiembre de 1901, a la edad de cuarenta y cuatro años, Freud por fin puso un pie en Roma. Ya había estado en Italia varias veces y bien podría haber visitado la capital, pero siempre lo refrenaba una reticencia psicológica que los críticos y biógrafos han dado en llamar bien «romafobia» o «neurosis romana». El psicoanalista era bien consciente de que alguna inhibición larvada evitaba que visitara una ciudad que, desde sus primeros días de estudiante, tuvo que ocupar una parte significativa en su imaginario. El joven Freud era un chico muy leído y, como muchos estudiantes de Viena, no solo estaba familiarizado con los clásicos y la historia antigua, sino que también era un enamorado del arte de esa época. Conocía sus monumentos, la arqueología lo fascinaba y casi seguro que amaba todo lo tocante a Roma y a Atenas mucho antes de visitar cada una de esas ciudades. Y aun así sabemos, igual que él, que algo se interponía en su camino.

Freud intentaba desentrañar la razón que explicara esa fobia, pero su razonamiento apenas araña la superficie. Críticos y biógrafos han ofrecido interpretaciones freudianas o pseudofreudianas sobre el psicoanalista utilizando el material de su correspondencia y de *La interpretación de los sueños* para entender lo que Roma significaba para el doctor vienés de cuarenta y cuatro años. Esas teorías van de lo plausible a lo artificioso, llegan incluso a ser absoluta palabrería psicológica. Algunos sostienen que quizá Freud se mostraba reacio a materializar el sueño de llegar a Roma que había atesorado durante tantos años porque llevaba demasiado tiempo alimentándolo como para confrontarlo a algo que rayase en lo real. Una antiexplicación facilona. Hay quien sugiere que la mera idea de pensar en la cantidad de capas históricas y ar-

queológicas de la ciudad lo perturbaba. Como explicación, tampoco es que sea mejor. Hay muchas más.

Quizá Freud no se sintió digno de visitar la idealizada capital de la civilización occidental. O, al ser judío, dudaba si poner un pie en el corazón mismo de la cristiandad, sobre todo después de coquetear con la idea de convertirse al cristianismo, que al final descartó. O, siguiendo las huellas de Goethe, quizá prefería la antigua Roma y no tenía inclinación alguna hacia la metrópolis moderna, que se interponía en el camino hacia la del pasado. O quizá los perturbadores recuerdos que tenía de su padre judío enfatizaban todo lo que estaba relacionado con Roma; o quizá era su conciencia culpable como judío, o la sospecha de que Roma se había convertido en una metáfora de algo que deseaba y que no estaba muy por la labor de sondear. Así le escribió a su amigo y colega Fliess: «Mi manía de Roma es, por lo demás, profundamente neurótica». Como él mismo decía en *La interpretación de los sueños*: «La cubierta y el símbolo de muchos otros deseos ardientemente anhelados». En palabras del biógrafo de Freud, Peter Gay, «Roma era un premio supremo y una amenaza incomprensible», un «símbolo cargado y ambivalente [...] [que representaba] los deseos eróticos más potentes y ocultos de Freud y sus deseos agresivos, poco menos disimulados». Este lenguaje es fortísimo para lo que podría haber pasado por los miedos típicos de alguien que piensa en viajar lejos de su acogedora casa de Viena. ¿«Eróticos»? ¿«Agresivos»?

Freud sabía que lo que iba a descubrir allí era una ciudad real, no un libro ilustrado desplegable de los que se venden a los turistas. Y quizá se conocía lo bastante bien para temer que una visita tan deseada, aparte de depararle una gran dicha, también era fácil que

se mezclara con la decepción o, peor aún, con el aturdimiento o la consternación. Una vez visitada, Roma ya no conservaría el aura de la Roma no visitada.

En ese sentido, el psicoanalista estaba bien acompañado. Goethe sintió una vaga sensación de incredulidad más de un siglo atrás cuando llegó por fin a Roma siendo un norteño de mirada soñadora. Como escribe el 1 de noviembre de 1786: «Apenas me atrevía a decirme adónde iba; aún en el camino, temía, y solamente en la Porta del Popolo estuve seguro de tener a Roma». Unas líneas después, añade: «Todos los sueños de mi juventud viven ahora. Los primeros grabados que recuerdo —mi padre tenía las vistas de Roma colgadas una antesala—; los veo en la realidad, y cuanto conozco de antiguo todo a la vez se alza delante de mí. Dondequiera que voy encuentro, en un mundo nuevo, un conocido antiguo». Para complicar todavía más las cosas, el propio Freud examina su ansiedad romana analizando algunos de sus sueños sobre la urbe. Una explicación —con la que hasta los teóricos más ilustrados y perspicaces han mordido el anzuelo, el sedal y el plomo— era la teoría del judío ambicioso y combativo intentando hacer justicia en la larga historia de la opresión judía en la diáspora; Freud como conquistador, por usar las propias palabras del austriaco, como liberador triunfante. Otra teoría que propuso el propio psicoanalista es que su lealtad como judío no estaba con Roma, una ciudad cuya historia, desde la Antigüedad hasta la Edad Moderna, había sido intolerante y cruel con su pueblo, sino con el general Aníbal, cartaginense, semita y némesis de la Ciudad Eterna. Pero esta teoría tampoco es muy convincente, sobre todo porque el amor inquebrantable de Freud por la historia clásica, su literatura, su arte y arqueología habría hecho de su leal-

41

tad a Cartago algo bastante frágil. Al fin y al cabo, el vienés, hasta donde sabemos, nunca viajó a Cartago ni expresó el deseo de hacerlo. Eso sí, después de aquella primera visita a Roma en 1901, regresó a la ciudad al menos seis veces. Había pasado la prueba y, tras haberlo hecho, se sintió libre de regresar a la urbe el resto de su vida. Su lealtad hacia Aníbal parece un embuste, una especie de añagaza predestinada a despistar a todo el mundo, posiblemente incluso a él mismo. Si acaso, sí que hay una cosa que Freud y Aníbal compartían: no solo su origen semítico o su determinación de luchar por aquello en lo que creían, sino el hecho de que, como bien sabía el austriaco, cuando llegó el esperado momento, tanto él como Aníbal se quedaron a las puertas de Roma. *Aníbal ante portas. Freud ante portas.*

La vacilación de Freud me recuerda a la de Goethe: «Veré Roma —escribía el poeta alemán en su *Viaje a Italia*—, la Roma Eterna, no la que pasa cada decena de años». Lo que quiere decir con ese «Eterna» no queda claro. ¿Es la Roma de la Antigüedad o algo aún más escurridizo, ni moderno ni antiguo, nada en realidad, sino una confluencia de todas las Romas que han existido y siempre existirán? Nunca lo sabremos.

Hay muchas Romas. Algunas pertenecen a diferentes épocas y se remontan hasta dos mil quinientos años atrás, mientras que otras aún no tienen edad suficiente para haber recibido un nombre. La Roma etrusca, la republicana, la imperial, la paleocristiana, la medieval, la renacentista, la barroca, la del siglo XVIII, la de Van Wittel, la de Piranesi, la de Puccini, la de Fellini, la contemporánea, y tantas tantas otras. Todas son tan diametralmente distintas que es

imposible que sean la misma ciudad, pero cada una de ellas se construye en, sobre, bajo o contra la otra, a veces con piedras arrancadas y saqueadas de una Roma para construir la otra.

Hoy en día, un romano no tiene por qué saber nada sobre el pasado o sobre que hay grandes diferencias entre, pongamos, un antiguo romano llamado Agripa y otra que se llamaba Agripina, pero hasta el más patán de los romanos de pura cepa, aunque nunca haya visto el Foro o el Coliseo ni se haya molestado en leer a Virgilio ni en saber por qué vía Niso se convierte en vía Eurialo, adivinará que las calles tienen algo que ver con el pasado. Todo cuanto hay en Roma tiene algo que ver con otra época. La Antigüedad es omnipresente, otra manera de decir que el tiempo, viva como viva uno su vida en esa urbe, es la vía pública romana más concurrida. Atraviesas el tiempo incluso cuando no piensas en él. Lo tocas en el momento en el que te apoyas en un muro para atarte los cordones y te das cuenta de que ese muro viejo y desconchado ya era bastante antiguo cuando hombres como Goethe, Byron o Stendhal pasaron por allí y recordaron que el propio Winckelmann tuvo que haber tocado aquel mismo muro y luego se habría sacudido aquel mismo polvo de las manos como habría hecho Miguel Ángel. Aquí todo es viejo y tiene capas, épocas, igual que se amontonan de cualquier manera en un mercadillo de segunda mano los objetos que nadie quiere, por lo que en realidad es imposible diferenciarlos. Lo nuevo, lo moderno, lo vanguardista siempre llevan la huella de lo antiguo. Con la gente pasa lo mismo. Los romanos se sienten viejos. Las criaturas son más sabias de lo que les tocaría por su edad, y los adultos, a pesar de sus arranques de mala uva, han aprendido a ceder en cosas que uno no tole-

43

raría en cualquier otro lugar. Cualquier versión irritada de tu yo presente ya ha acontecido; ha acontecido todo el tiempo, volverá a acontecer. Roma es inmortal no porque haya tanta belleza que nadie quiere ver perecer, sino porque el tiempo está en todas partes y en ninguna; nada muere en realidad, todo vuelve. Volvemos. Roma es un palimpsesto escrito y reescrito muchas veces.

La descripción que hace Freud de Roma en *El malestar de la cultura* nos habla de esto en términos todavía más elocuentes. Para él, Roma es la metáfora perfecta de la psique humana y, en definitiva, de la experiencia humana. Nada permanece enterrado para siempre, todo vuelve a emerger y al final todo da paso a, se alimenta de y limita con los otros.

En su imagen de la ciudad, Roma estaba construida mediante capas; primero, la más antigua, la entrecruzada «*Roma Quadrata*, un recinto cercado sobre el Palatino», la «reunión de los poblados sobre las colinas», «la ciudad circunscrita por la muralla de Servio Tulio» y, todavía más tarde, «la ciudad que el emperador Aureliano rodeó con sus murallas». «La muralla aureliana casi intacta», escribe Freud, el amante de la Antigüedad, pero «de los edificios que otrora poblaron esos antiguos recintos no hallará nada o restos apenas, pues ya no existen [...]. Lo que ahora ocupa su sitio son ruinas, pero no de ellos mismos, sino de sus renovaciones, más recientes, erigidas tras su incendio o destrucción».

A Freud le tuvo que encantar la idea de unas ruinas que no son originales, sino las de restauraciones posteriores; dicho de otro modo, ruinas muchas veces ruinas, vestigios de la imbricada y estratificada ciudad de Troya de Schliemann, con capas construidas una sobre otra, con el tiempo.

Pero el psicoanalista, tras cartografiar de manera tan conmovedora el retrato de una Roma estratificada, de repente cambia de rumbo y procede a desplegar una analogía todavía más arriesgada, y le recuerda a su lector que «en la vida anímica no puede sepultarse nada de lo que una vez se formó». Nada desaparece, nada queda del todo destruido. A su parecer, además, la noción misma de capas secuenciales, en la que la primera capa va antes que la segunda y la segunda antes que la tercera, tampoco es del todo correcta, pues las cosas no se limitan a precederse de manera simple, ni en Roma ni en la vida de la psique humana. Bien al contrario, de forma secuencial, Freud propone un modelo osado, con el que sugiere que lo que está originalmente presente y ahora es pasado puede seguir sobreviviendo, no por fuerza sepultado bajo lo que es visible, sino *junto a* su última encarnación. «La conservación de lo primitivo junto a lo que ha nacido de él por trasformación».

Esa locución adverbial, «junto a», es clave para la Roma de Freud. El ancestro no vive bajo el descendiente, ni siquiera solo junto a él, sino que —por llevar el argumento al límite— el ancestro se convierte en el descendiente. Como si el guion original pagano de un palimpsesto no solo no hubiera desaparecido nunca o continuara existiendo contemporáneo al texto escrito por encima, sino que podría llegar incluso a hacerle sombra a lo que vino luego. El más nuevo fricciona con el más antiguo, el más antiguo dialoga con el más reciente.

Freud entendió que lo que viene antes nunca desaparece, sino que coexiste con lo que llega después. Él mismo escribe: «Adoptemos ahora el supuesto fantástico de que Roma no sea morada de seres humanos, sino un ser psíquico [...] en el sitio donde se halla el Palazzo Caffarelli seguiría encontrándose, *sin que hi-*

ciera falta eliminar ese edificio [la cursiva es mía], el templo de Júpiter Capitolino; y aun este, no solo en su última forma, como lo vieron los romanos del Imperio, sino al mismo tiempo en sus diseños más antiguos, cuando presentaba aspecto etrusco y lo adornaban antefijas de arcilla. Donde ahora está el Coliseo podríamos admirar también la desaparecida Domus Aurea, de Nerón; en la plaza del Panteón no solo hallaríamos el Panteón actual, como nos lo ha legado Adriano, sino, *en el mismísimo sitio* [la cursiva es mía], el edificio originario de Agripa; y un mismo suelo soportaría a la iglesia de Santa Maria sopra Minerva y a los antiguos templos sobre los cuales está edificada».

Pero Freud no está cómodo con este inspirado aunque quimérico arranque de fantasía, que parece exagerado en cuanto a Roma se refiere. La visión de un espacio por el que no pasa el tiempo, donde los edificios antiguos no solo están junto a los más nuevos, sino incorporados en ellos; donde los antiguos monumentos romanos cuya roca ha sido saqueada pueden alojarse en el mismo espacio como palacios más modernos, construidos con esas mismas rocas que se habían saqueado, es una visión surrealista que Freud no puede sostener durante mucho tiempo. No se pueden desmantelar los portales de bronce del Panteón de Roma y fundirlos para construir el baldaquino de Bernini en San Pedro y seguir esperando que el Panteón y San Pedro contengan las mismas partes de bronce. Freud no va del todo desencaminado al sugerir que toda la historia romana está presente en cada rincón de la ciudad; simple y llanamente, no puede imaginarse —o se niega a hacerlo— cómo dos edificios pueden coexistir en el mismo lugar.

Al psicoanalista le gustaba el modelo arqueológico y a buen seguro suscribiría la visión de las tamba-

leantes placas tectónicas que constantemente chocan y se desplazan; pero la imagen de varias zonas temporales habitando una *junto a* la otra le resulta demasiado. Y, así, ese mismo hombre que le dice a sus pacientes que sondeen en sus fantasías más desaforadas, retrocede un paso en sus fantaseos: «Es evidente que no tiene sentido seguir urdiendo esta fantasía; nos lleva a lo irrepresentable, y aun a lo absurdo. Si queremos figurarnos espacialmente la sucesión histórica, solo lo conseguiremos por medio de una contigüidad en el espacio; un mismo espacio no puede llenarse doblemente». Su analogía estratificada ha cumplido con su función y ahí termina. «No tiene sentido seguir urdiendo esta fantasía», dice.

Sin embargo, lo que Freud había hecho, quizá de manera inconsciente, al invocar Roma como metáfora de la psique, era adentrarse en algo del todo inconcebible. No la sucesión de zonas temporales —que es harto concebible—, sino el desplome y quizá el borrado de esas zonas temporales.

Como la Roma fantaseada de Freud, donde las capas de las zonas temporales se barajan una y otra vez sin descanso, la psique puede compararse a un soufflé en el horno, en el que el deseo, la fantasía, la experiencia y la memoria se *incorporan* sin una secuencia ni lógica, ni apariencia de un relato coherente. Por parafrasear a la cocinera Julia Child, «incorporar» es ejecutar una especie de figura oscilante en forma de ochos que se hace con la espátula de goma que lleva la mezcla hacia arriba, la vuelve a llevar hacia abajo, luego lleva lo que se acaba de incorporar al fondo de nuevo hacia arriba. Lo que era pasado es presente, lo que será futuro es pasado, y lo que nunca puede ser quizá regrese una y otra vez.

Roma, el vertedero eterno, no es más que un batiburrillo de tiempos verbales barajados y mezclados

una y otra vez: sobre todo, el pasado; de manera marginal, el presente; y, con una fuerte presencia, los modos condicionales y subjuntivos, todo mezclándose en un popurrí que la lingüística llama modos *irrealis*; esa zona temporal indescriptible, contrafactual, en la que los mortales pasamos gran parte de nuestros días con «podría haber sido» que no han llegado a suceder, pero que no por ello son irreales y quizá aún sucedan, aunque esperamos —y tememos— tanto que sucedan como que no lo hagan jamás.

Ninguna de estas frases de la oración anterior contradice ni rechaza a la fuerza la anterior o la que viene después, sino que más bien busca añadirle otra capa, incorporarla al incluirla en una serie de lo que podría llamarse sin mayor problema, como en la música, un *moto perpetuo* de giros e inversiones de ciento ochenta grados.

Atrapados entre el «ya no» y el «aún no», entre lo que «quizá pase» o lo que «ya ha pasado», o entre el «nunca» y el «siempre», los modos *irrealis* no tienen una historia que contar; ni argumento ni relato, solo el intratable canturreo del deseo, la fantasía, el recuerdo y el tiempo. Los modos *irrealis* ni siquiera pueden inscribirse, mucho menos pensarse.

Pero es en ellos donde vivimos.

El problema con la analogía arqueológica de Freud no es que su vertiente fantasiosa le plantee problemas, sino que la propia analogía en sí es poco manejable. Las cosas se mueven en el tiempo y en el espacio; para que la analogía funcione bien, tendrían que moverse a una en ambos planos, y Freud, que en modo alguno sentía aversión por el pensamiento contrafactual, lo desdeña por ser una «fantasía». Es incapaz de visualizar cómo el espacio perenne y el tiempo perpetuo coinciden de forma continua. Ese

pensamiento no solo es contrafactual, sino contrain-
tuitivo.

Parte de la razón que explica el malestar de Freud
con esa idea quizá radique en que está utilizando una
metáfora espacial para el tiempo, que sería como uti-
lizar una metáfora de manzanas para hablar de naran-
jas. Parte quizá tenga que ver asimismo con que es
incapaz de pensar el tiempo sin invocar el espacio,
pero, al intentar pensar en el espacio en ese contexto,
se frustra automáticamente la posibilidad de pensar
en el tiempo.

Sospecho, no obstante, que el problema está en
otra parte. Puede que Freud esté usando una metáfo-
ra arqueológica, pero lo que subyace a su visión del
tiempo no es la imagen de una excavación, que es
vertical y va de una capa a otra —histórica, cronoló-
gica, diacrónicamente—, sino algo bastante distinto.

Los modos *irrealis* no hablan el lenguaje de los ar-
queólogos de la psique, sino el de los zahoríes, que no
entienden de excavaciones, sino más bien de un fenó-
meno llamado «remanencia», que es la retención de
un magnetismo residual en un objeto mucho después
de que la fuerza magnética externa haya desaparecido.
La remanencia es el recuerdo de algo que ha desapare-
cido sin dejar rastro de sí mismo, pero que, como un
miembro amputado, sigue haciendo patente su pre-
sencia. El agua ha desaparecido, pero la vara del zahorí
responde al recuerdo que la tierra tiene del agua.

Al contrario que las excavaciones, que son verti-
cales y van hacia abajo, abordando una capa cada vez
—de manera secuencial—, la remanencia es la fuerza
de algo que no solo permanece oculto o que se ha so-
terrado y puede que siga soterrándose, o de hecho

que haya desaparecido por completo y ya no exista y quizá nunca haya existido, sino —por añadirle otro matiz— cuyo opuesto, la inminencia, bien podría ser la llamada de algo que ni siquiera se ha materializado y sigue abriéndose camino hacia la superficie, hacia el futuro. Los dos gestos de emergencia y desaparición acontecen de manera coincidente, ya que la remanencia y la inmanencia, a fin de cuentas, no tratan del tiempo, no giran en torno al pasado, presente y futuro, sino de cómo se trenzan estos tres planos. Trata del agua que puede estar o no estar bajo tierra, que puede que se haya secado o mane de las profundidades, o ambas cosas al mismo tiempo.

Lo que sigue animando a los zahoríes no siempre es la presencia de algo ni, en el mismo sentido, su ausencia, sino su eco, su sombra, su rastro o, a la inversa, su carácter incipiente, naciente, suspendido, larvado. La sombra de lo que se ha marchado y el embrión de algo que aún no ha nacido se colocan uno *junto a* otro. En el idioma de la litografía, Roma es tanto la ciudad como su imagen residual. Tanto la imagen como las manchas en la piedra litográfica mucho tiempo después de que las litografías se hayan enmarcado y vendido, igual que las escamas de un pez pueden seguir reluciendo en la tabla de corte mucho después de que se haya abierto el pescado, se haya cocinado y comido. En resumidas cuentas, Roma no gira tanto en torno al tiempo como a la inflexión del tiempo, el perpetuo reflujo del tiempo.

Estar en Roma es en parte imaginar y en parte recordar. Es una ciudad que no puede morir porque nunca jamás existe del todo. Es la sombra de algo que casi fue, pero dejó de ser, pero sigue palpitando y ansía existir, aunque su tiempo o bien no ha llegado o ya ha pasado, o está llegando y desapareciendo. Roma es

pura fantasía. No está del todo ahí, no es del todo real, pero tampoco no-real, es *irreal*.

Lo que Freud experimentó de primera mano en Roma volvió a sucederle en 1904, cuando por fin pudo contemplar la Acrópolis en Atenas. No sintió decepción ni siquiera esa abrumadora sensación conocida como el síndrome de Stendhal, en la que uno queda tan conmovido ante una obra maestra que se desmorona. En vez de eso, lo que sintió fue una sensación empalagosa que rayaba en el aturdimiento, el desencaje y una especie de alienación. En las traducciones de la palabra alemana *Entfremdungsgefühl* hallamos «sentimiento de enajenación»; en las propias palabras del psicoanalista: «Lo que veo ahí no es efectivamente real». Lo que hubiera sido una fuente de felicidad y satisfacción se convierte en una forma casi de apatía, incredulidad y, al final, de malestar. La Acrópolis no le dice nada. Nada señala mejor su fracaso a la hora de consumar la experiencia que esa incapacidad de enfrentarse a la realidad.

«¡¿Entonces todo esto existe efectivamente tal como lo aprendimos en la escuela?!», piensa un perplejo Freud mientras contempla la Acrópolis por primera vez en su vida. Considera que nunca hubo razón alguna para dudar de la existencia del Partenón, pero aun así es incapaz de aprehender la realidad de la experiencia de estar allí para demostrar su existencia. Es como si la propia mente que se había frenado en seco para recrearse en «seguir urdiendo esta fantasía» ahora hiciera justo lo contrario y se viese también incapaz de recrearse en la realidad.

El acto de visitar un lugar no implica necesariamente tener la experiencia de dicho lugar. La expe-

riencia real es la resonancia, la «preimagen», la imagen residual, la interpretación de la experiencia, su distorsión como la lucha por experimentar la experiencia. Lo que hacemos al pensar en la experiencia, incluso cuando no sabemos qué hacer con ella, ya es una experiencia. Lo que la constituye es el fulgor que proyectamos sobre las cosas y que las cosas vuelven a reflejar hacia nosotros. Llevamos nuestros fantasmas a Roma y desvelamos y leemos o esperamos toparnos con ellos, por lo que, en el proceso, al final la ciudad se convierte en la encarnación de dichos espectros, incluso aunque nunca nos crucemos con ellos.

Recordamos mejor lo que podría haber sucedido y nunca sucedió.

¿Qué significa Roma para Freud? ¿Es una representación de algo? ¿Es una maraña de recuerdos, deseos, miedos, fantasías, traumas, bloqueos, represiones sin resolver, etcétera, todo enmarañado desde la infancia hasta la edad adulta, no colocadas por capas —una encima de la otra—, sino existiendo —por usar la locución adverbial del psicoanalista— una *junto a* otra? Quizá lo que hay que preguntarse es: ¿cómo se le ocurre a Freud la metáfora más brillante en la historia de la psicología al plantear que la psique, como Roma, no es una única cosa, que la identidad tampoco es única, sino una confluencia de muchas partes movibles y cambiantes, transitorias, que intercambian su lugar, cambian rostros, se ponen y se quitan máscaras de todo jaez, mienten, engañan, se roban las unas a las otras, y que por eso no sabemos quiénes somos o lo que queremos ser o por qué no hallamos el perdón por pecados que ni siquiera tenemos la certeza de haber cometido?

Pero, aun así, ¿por qué Roma? Tal vez Freud la elija porque, al pensar en ese forcejeo eterno entre los impulsos de la infancia y su represión en la edad adulta, su mente debe de haber viajado hacia Roma, no solo porque esa ciudad era una metáfora adecuada para un hombre entregado al arte y la arqueología de la Antigüedad, o porque había algo sobre él y esa urbe que apuntaba hacia la represión, *sino porque su amor por la Antigüedad y la arqueología quizá ya era una representación de su querencia de toda la vida por el material soterrado, cambiante, oculto, primario, salvaje*, un material que, con toda probabilidad, ya había domeñado y quizá censurado al entrar en la madurez. Como sugiere Peter Gay, no ir a Roma tal vez ya era una forma continua de censura. Pensar Roma en poco más de cuatro páginas en *El malestar de la cultura* resultaba inquietante, pero quizá no perturbador; quizá incluso placentero. Plantear la idea de Roma como metáfora y jugar con las múltiples capas de la ciudad, profundizar con una precisión casi clínica y detalles debidamente historiográficos quizá fue un placer más seguro y, en resumidas cuentas, un sustituto secretamente libidinoso que ocupaba el lugar de un placer innominado que se estaba difiriendo.

En ese sentido, invocar Roma no es solo una manera de hablar de los impulsos reprimidos, sino un modo tangencial de hablar de la propia represión de Freud al presentar la ciudad como figura retórica, como una especie de metáfora universal. La arqueología, y en consecuencia la propia Roma, se convierten tanto en un mecanismo como en una metáfora de la represión. En última instancia, la manera más segura de soterrar material reprimido es desenterrarlo como por inercia. Y viceversa.

Freud regresó a Roma muchas veces después de 1901. Sin duda, seguro que recordó sus visitas previas mientras estaba en su habitación del hotel Eden con vistas a la ciudad, acordándose no solo de una época en la que era incapaz de visitarla, sino también de las que estaban por venir en los siguientes años. Tan metódico como era, es probable que cartografiase cada estancia en su mente, y, como Wordsworth recordando sus visitas a Yarrow, él también podía intentar discernir una Roma que no había visitado como una Roma visitada y muchas Romas revisitadas; Freud, de muchacho en Viena, leyendo sobre esa ciudad, ese Freud de cuarenta y tantos que pone un pie allí, seguido por un Freud más viejo, luego Freud padre, Freud enfermo, todos ellos siempre ansiosos de seguir volviendo a una ciudad que había acabado por simbolizar tanto con respecto a sus pasiones y al trabajo de su vida.

Conforme vuelve a visitar la iglesia de San Pietro in Vincoli para ver la estatua de Miguel Ángel, en algún momento debe de darse cuenta de que la inspiración primordial (aunque rara vez la reconozca) para su perenne amor por el arte, la arqueología y la Antigüedad no era Aníbal, sino Winckelmann, padre de la historia del arte y la arqueología, a quien el propio Goethe leyó y quien, sin viajar jamás a Grecia, había dedicado su vida a estudiar no las estatuas helenas, sino las réplicas romanas de los desnudos griegos. Sin embargo, Freud solo lo menciona una vez: cuando se pregunta si quien había despertado su anhelo por Roma había sido Aníbal o Winckelmann y luego ofrece una explicación apresurada y tortuosa que justifica por qué es Aníbal. No suele hablar de Winckelmann, aunque el amor de este por el cuerpo masculino había producido una obra sin

parangón en los anales de la historia del arte. Freud tampoco hace referencia a esta cuestión. Y, aunque tuviera los tomos del historiador en mente, entretanto, había descubierto la estatua del *Moisés* y, al pensar en ella, sabía que también estaba pensando de manera tangencial en sí mismo. Al final era más sencillo analizar a Moisés el hombre y al *Moisés* estatua que analizar al propio analista; también más fácil, y tal vez más seguro y —por usar los reveladores términos freudianos— «menos osado [...] quedarse quieto» analizando al héroe judío que a unos atenienses desnudos. Sin embargo, el lenguaje que emplea para hablar de Leonardo nos dice que Freud no era insensible a dichos desnudos atenienses. Pensando en Leonardo, escribe:

> Estos cuadros respiran una mística en cuyo misterio *no osamos penetrar*. [...] Las figuras son de nuevo andróginas, [...] son hermosos jóvenes de femenina ternura y con formas femeninas; ya no bajan los ojos, sino que miran como en misterioso triunfo, como si supieran de una gran dicha lograda sobre la que *fuera preciso callar*; la consabida sonrisa arrobadora deja vislumbrar que se trata de un secreto de amor. [Cursivas mías].

El analista había encontrado su doble en la propia ciudad; una urbe que era todo capas, estratos y que, por ende, en esencia, no tenía fondo. Freud fantaseaba con retirarse en Roma y le escribió a su esposa en 1912 que «parece bastante natural estar en Roma, aquí no tengo la sensación de ser extranjero». En este punto se hace eco del mismísimo Winckelmann, quien acabó amando Roma y convirtiéndola en su hogar y quien, una vez allí, escribe unas palabras que

seguro que Freud había leído, si bien quizá no en la obra de Winckelmann, sí a buen seguro en los escritos de Walter Pater sobre este: «Aquí uno se echa a perder, pero Dios me lo debía».

A la sombra de Freud. Parte 2

Freud lo entendería. Anhelo Roma, pero siempre hay algo inquietante, de una irrealidad quizá perturbadora, en ella. Muy pocos de mis recuerdos en la ciudad son felices, y algunas de las cosas que más he deseado de ella nunca me las ha dado. Todo esto continúa planeando sobre la urbe como el fantasma de deseos implumes que se olvidaron de morir y siguieron con vida sin mí, a pesar de mí. Cada Roma que he conocido parece ir a la deriva hacia la siguiente, escarbar en la siguiente, pero ninguna desaparece. Está la que vi por primera vez, hace cincuenta años; la que abandoné; la que años después fui a buscar y no encontré, porque Roma no me había esperado, había perdido mi oportunidad. La Roma que visité con una persona, luego con otra y cuyas diferencias fui incapaz de apreciar; esa Roma aún sin visitar después de tantos años, de la que nunca me canso, porque, a pesar de todas sus construcciones imponentes y antiguas, gran parte de ella yace enterrada y fuera de la vista, escurridiza, transitoria y aún inacabada, véase: sin construir. Roma, el vertedero eterno sin fondo. Roma, mi colección de capas y estratos. La Roma que contemplo cuando abro la ventana de mi hotel y soy incapaz de creer que sea real. La Roma que nunca deja de convocarme y luego me expulsa al lugar del que haya venido. «Soy toda tuya —me dice—, pero nunca seré tuya». La Roma a la que renuncio cuando se vuelve demasiado real, la que abandono antes de

que me abandone. La Roma que tiene más de mí que de ella misma, porque en realidad lo que vengo a buscar cada vez no es a Roma, sino a mí, solo a mí, aunque es imposible hacerlo a menos que también vaya tras la propia Roma. La Roma a la que llevo a otras personas para que la vean, siempre y cuando visitemos la mía, no la suya. La Roma que no quiero creer que puede seguir adelante sin mí. Roma, la cuna de un yo que un día quise ser y debería haber sido, pero nunca fui y dejé atrás y nunca hice nada para volver a insuflarle vida. La Roma hacia la que alargo el brazo y rara vez toco, porque no sé, y quizá nunca sepa, cómo alargar el brazo y tocar.

Ya no me queda ni un pelo de romano, pero, en cuanto vacío la maleta en Roma, sé que las cosas están en su sitio, que aquí tengo un centro, que estoy en casa. Aún he de descubrir que hay, según me dicen, unos siete o nueve caminos para salir de mi piso y descender del Gianicolo al Trastevere, pero aún soy reacio a aprender atajos; me gusta la leve confusión que retrasa la familiaridad y me hace pensar que estoy en un sitio nuevo y que hay muchas cosas nuevas por descubrir, abiertas y posibles. Tal vez lo que me hace feliz estos días es no tener obligaciones, permitirme hacer lo que me plazca con mi tiempo, y me encanta pasar el final de la tarde en Il Goccetto, donde ingeniosos e inteligentes romanos se acercan a matar el rato antes de irse a casa para cenar. Algunos incluso cambian de opinión mientras están tomándose algo, igual que me ha pasado a mí varias veces, y acaban cenando allí. Me gusta esa manera que tienen en Roma de improvisar y cenar por ahí cuando lo único que tenía yo planeado era tomarme una copa de vino. Después, a veces compro una botella y vuelvo al Trastevere a visitar a amigos. Algunas noches, cuando

tengo ganas de irme a casa, evito el autobús y remonto la colina a pie.

Al cruzar el Tíber de noche, me encanta ver el Castel Sant'Angelo iluminado con sus murallas ocre pálido reluciendo en la oscuridad, igual que me encanta ver San Pedro de noche. Sé que en algún momento llegaré a la Fontanone y me detendré a contemplar la ciudad y todas sus gloriosas cúpulas teñidas de luz, que sé que muy pronto echaré de menos.

Me encanta el lugar en el que me alojo. Tengo un balcón con vistas a la ciudad. Y, cuando hay suerte, unos cuantos amigos se pasan a verme y tomamos algo mientras contemplamos Roma de noche como personajes en una película de Fellini o de Sorrentino, quizá preguntándonos en silencio qué nos falta en la vida a cada uno, qué habríamos cambiado, qué sigue llamándonos desde la otra orilla, aunque lo único que no cambiaríamos es estar aquí. Por parafrasear a Winckelmann: «La vida me lo debía». Me debía desde hace mucho este momento, este balcón, estos amigos, estas copas, esta ciudad.

En realidad, este podría ser mi hogar. El hogar, decía un escritor al que he leído hace poco, es donde le pusiste palabras al mundo por vez primera. Es posible. Todos tenemos maneras de colocar marcadores en nuestra vida. A veces, algunos de estos indicadores se mueven, otras están anclados y se quedan en el sitio para siempre. En mi caso, no son las palabras, sino donde toqué otro cuerpo, anhelé otro cuerpo, volví a casa con mis padres y, durante el resto de la noche y el resto de mi vida, nunca pude desterrar ese otro cuerpo de mi cabeza.

Fue un miércoles al final de la tarde, estaba volviendo a casa tras un largo paseo al salir de clase. Me gustaba deambular por el centro a esas horas y llegar a casa justo a tiempo para hacer los deberes. Antes de coger el autobús, tenía por costumbre pararme en una gran librería de liquidaciones que había en piazza di San Silvestro y, tras rebuscar entre unos cuantos libros, encontré el ejemplar que andaba buscando: un grueso volumen de Richard von Krafft-Ebing, *Psychopathia Sexualis*. Había varias ediciones en tapa dura de saldo, y a esas alturas ya conocía al ritual. Cogería una, me sentaría a una mesa y me sumergiría en un universo de preguerra que estaba más allá de cualquier cosa que pudiera imaginarme. El libro estaba dirigido a profesionales de la medicina y, como descubrí años más tarde, su opacidad era intencional, con fragmentos en latín para desalentar a los lectores legos, por no hablar de los adolescentes curiosos con ganas de surcar las aguas de un mar inexplorado y perturbador llamado sexo. Sin embargo, mientras leía con detenimiento sus arcanos y detallada casuística sobre lo que se llamaba «inversión» o «desviación sexual», me atraparon sus escenas de alto contenido pornográfico, que resultaron ser insoportablemente estimulantes, justo porque parecían tan objetivas, tan normales y corrientes, tan libres de estrecheras morales y de un modo tan descarado. Los individuos concernidos no podían parecer más adecuados, más urbanos, con mejores y serenos buenos modales: el joven a quien le encantaba ver a su novia y a su hermana escupirle en el vaso de agua antes de bebérselo; el hombre al que le gustaba ver cómo su vecino se desvestía por la noche, sabiendo que el otro se sabía observado; la chica tímida que amaba a su padre de un modo que sabía que no era correcto; el joven que

se quedaba más tiempo del debido en los baños públicos. Yo era cada uno de ellos. Como quien se lee los doce horóscopos del final de una revista, yo me identificaba con cada signo del zodiaco.

Después de leer los casos de estudio de Krafft-Ebing, acabaría cogiendo la línea 85 para el largo trayecto en autobús hasta casa, sabiendo que mi madre ya tendría la cena lista cuando yo entrase por la puerta. Ligeramente mareado después de tantos casos de estudio, sabía que en algún momento me llegaría la migraña y que esa migraña incipiente, sumada al largo recorrido en autobús, podía provocarme náuseas. En la estación de autobuses había un quiosco de periódicos y revistas que también vendía postales. Antes de subirme al autobús, me quedaba mirando con ojos anhelantes las que lucían estatuas, masculinas y femeninas, luego compraba una y añadía algunas panorámicas de Roma para ocultar mis intenciones. La primera que me compré fue la de *Apolo Sauróctonos*. Aún la conservo.

Una tarde, tras salir de la librería, reparé en una muchedumbre que esperaba el 85. Hacía frío y había estado lloviendo, por lo que, en cuanto llegó el autobús, todos nos metimos dentro tan rápido como pudimos, apremiándonos y apelotonados, que era lo que se hacía en aquellos tiempos. Yo también me abrí camino a empellones sin darme cuenta de que al joven que tenía justo detrás lo estaba empujando la masa. Tenía su cuerpo pegado al mío y, aunque no nos separaba ni un centímetro y yo estaba del todo atrapado por quienes nos rodeaban, también estaba casi seguro de que él se estaba pegando a mí sin ocultarlo y al tiempo sin intención alguna, en apariencia; de modo que, cuando sentí que me agarraba los antebrazos, no me resistí ni me aparté, sino que permití

que todo mi cuerpo se rindiera y se hundiese en el suyo. Podía hacer conmigo lo que quisiera y, para ponérselo más fácil, me apoyé en él, pensando que quizá estaba todo en mi cabeza, no en la suya, que la mía era la culpable, un alma impura, no la suya. No podíamos hacer nada. A él no pareció importarle y quizá sintió que a mí tampoco, o tal vez ni siquiera le prestó atención, igual que tampoco yo estaba seguro de que él hubiera reparado en la situación. ¿Qué podía ser más natural en un autobús lleno hasta la bandera en una tarde lluviosa en Italia? Su manera de agarrarme los antebrazos desde atrás fue un gesto amistoso, igual que un escalador ayudaría a otro a estabilizarse antes de seguir ascendiendo. Sin nada más lo que agarrarse, se había aferrado a mis brazos. Eso era todo.

Nunca había vivido algo así en mi vida.

Al final, tras estabilizarse un poco, me soltó, pero cuando las puertas del autobús se cerraron y el vehículo empezó a dar bandazos, enseguida volvió a agarrarse, por la cintura, esta vez más fuerte, aunque nadie a nuestro alrededor se daba cuenta, parte de mí estaba seguro de que él tampoco. Lo único que sé es que me soltó cuando pudo equilibrarse y aferrarse a uno de los amarraderos. Podría incluso decir que le costaba soltarme, por eso hice como si me alejase tambaleándome y luego volviera a apoyarme en él en cuanto el autobús se detuvo, todo para evitar que él se moviera.

Parte de mí se avergonzaba de haberme permitido hacerle lo que había oído que tantos hombres les hacían a las mujeres en espacios abarrotados, mientras que otra parte de mí sospechaba que él sabía lo que estábamos haciendo; pero no lo tengo claro. Aparte, si yo tampoco podía echarle la culpa, ¿cómo me iba a culpar él a mí? Me desvanecía y hacía cuanto estaba

en mi mano para no dejarlo pasar. Al final consiguió deslizarse entre mi cuerpo y el de otro pasajero, ahí pude mirarlo bien. Llevaba un suéter gris y unos pantalones de pana marrones, tendría por lo menos siete u ocho años más que yo. También era más alto, delgado y nervudo. Acabó encontrando un asiento enfrente de mí y, aunque no le quité los ojos de encima, esperando que se volviera para mirarme, no lo hizo. En su cabeza, no había pasado nada: un autobús a rebosar, gente culebreando para abrirse paso, todo el mundo tambaleándose y agarrándose a otra persona; pasa todo el rato. Al final lo vi bajar antes del puente, en algún punto de via Taranto. Me atenazó una angustia repentina. El dolor de cabeza que había tenido antes de subirme al autobús, azuzado por los vapores de la gasolina, se convirtió en náusea. Tuve que bajar antes de lo previsto y recorrí a pie el resto del camino a casa.

Aquella tarde no vomité, pero, cuando llegué a casa, sabía que algo genuino e innegable me había sucedido y que no conseguiría olvidarlo. Todo cuanto había deseado era que él me agarrase, seguir notando sus manos, que no me preguntara nada y no dijera nada, o, si lo necesitaba, que preguntara cualquier cosa siempre y cuando yo no tuviera que hablar, pues estaba demasiado conmocionado para pronunciar palabra, ya que, si tenía que hablar, quizá hubiera dicho algo directamente sacado del empalagoso, libresco y finisecular universo de Krafft-Ebing, y eso le habría hecho reír. Lo que quería era que me rodeara los hombros con un brazo como se hace entre romanos que son amigos.

Volví a piazza di San Silvestro muchas veces después de aquello, siempre los miércoles, leía un rato a Krafft-Ebing, miraba la estatua de Apolo expuesta

63

en el quiosco, me aseguraba de ir siempre con la misma ropa que llevaba aquel día que lo sentí apoyarse en mí, y a la misma hora veía pasar un autobús atestado detrás de otro, esperaba y seguía mirando a ver si él aparecía. Pero nunca volví a verlo. Y, si lo vi, no lo reconocí.

Aquel día el tiempo se detuvo.

Ahora, siempre que vuelvo a Roma, hago la promesa de coger el 85 por la tarde, más o menos a la misma hora, e intento hacer retroceder las manecillas del reloj para revivir aquel día y ver quién era yo y qué anhelaba en aquella época. Quiero toparme con las mismas decepciones, los mismos miedos, las mismas esperanzas, llegar a admitir el mismo hecho, darle la vuelta y ver cómo conseguí en aquel momento hacerme creer que lo que había querido en aquel autobús no era más que una ilusión y una fantasía, que no era real, no era real.

Aquella tarde-noche, cuando llegué a casa con náuseas y migraña, mi madre estaba preparando la cena con nuestra vecina Gina en la cocina. Gina tenía mi edad y todo el mundo decía que estaba enamorada de mí. Yo no sentía lo mismo por ella. Pero, mientras estábamos sentados juntos a la mesa de la cocina al tiempo que mi madre cocinaba, nos reímos y sentí que se me iban las náuseas. Gina olía a incienso y a camomila, a cajones de madera antiguos y a pelo sucio, decía que solo se lo lavaba los sábados. No me gustaba su olor. Pero, en cuanto dejaba que mis pensamientos viajaran por lo que había pasado en el 85, sabía que me hubiera dado igual cómo oliese él. La idea de que quizá también oliera a incienso y a camomila y a muebles viejos de madera me excitaba. Me imaginaba su dormitorio y su ropa esparcida por la habitación. Pensaba en él cuando me fui a la cama

aquella noche, pero, cuando dejé que la excitación me arrollara, en el momento justo, me obligué a pensar en Gina, imaginando cómo se habría desabotonado la camisa y cómo habría dejado que todo lo que llevaba puesto cayera al suelo y luego habría caminado hacia mí desnuda, oliendo, como él, a incienso, a camomila y a cajones de madera.

Noche tras noche, mi mente pasaba de él a ella, de vuelta a él y luego a ella, cada cual se nutría del otro, como los edificios romanos de todas las épocas agrupándose en, sobre, bajo y contra otros; partes del cuerpo de aquel chico pasaban al de Gina y luego volvían al suyo con partes de ella. Era como el emperador Juliano, dos veces apóstata, que enterró una fe bajo otra y al final ya no supo cuál era en realidad la suya. Y pensé en Tiresias, que primero fue un hombre, luego una mujer, luego otra vez un hombre; y en Céneo, que fue una mujer, luego un hombre y al final de nuevo mujer; y en la postal de Apolo el Asesino de Lagartos, y también lo anhelé a él, aunque su gracia inflexible e intimidante parecía amonestar mi lujuria, como si me hubiera leído la mente y supiera que parte de mí deseaba mancillar su cuerpo blanco y marmóreo con lo que había en mí que era más precioso, y otra todavía no sabía si lo que anhelaba en la imagen de Apolo era al hombre o a la mujer, o algo tanto real como irreal que flotaba entre ambos, un cruce entre mármol y lo que solo podía ser carne.

La habitación del piso de arriba donde cada noche rondaba la verdad y la desensamblaba tan bien que, sin convertirla en una mentira, dejó de ser verdad, era una tierra cambiante en la que nada parecía fijo, donde lo más seguro y verdadero sobre mí podía perder su rostro y adoptar otro, y otro después en cuestión de segundos. Incluso ese yo que perte-

necía a una Roma que parecía destinada a ser mía para siempre sabía que, al poco de cruzar a un nuevo continente, adquiriría una nueva identidad, una nueva voz, una nueva manera de hablar, de ser yo mismo. En cuanto a la chica a la que acabé llevando a mi habitación un viernes por la tarde cuando estuvimos solos y hallamos el placer sin amor, si bien consiguió dispersar el nubarrón que me perseguía desde lo del 85, no pudo evitar que volviera a formarse menos de media hora más tarde.

A menudo he pensado en Roma y en los largos paseos que daba tras la escuela por el centro de la ciudad en aquellas lluviosas tardes de octubre y noviembre en busca de algo que sabía que anhelaba, pero que no estaba muy por la labor de encontrar, mucho menos de darle un nombre. Hubiera preferido, con mucho, que me saltara encima y me diera la oportunidad de decir tal vez, o que me agarrase sin dejarme la oportunidad de marcharme, como hizo alguien en el autobús aquel día, o que me engatusara con sonrisas y buen humor, como coquetean los hombres cuando levantan una fachada remilgada con chicas que saben que al final dirán que sí.

En Roma, mi itinerario en aquellos paseos vespertinos siempre era diferente y el objetivo indefinido, pero, allá donde me llevaban mis pasos, siempre me parecía que echaba de menos toparme con algo esencial sobre la ciudad y sobre mí mismo; salvo que lo que realmente estuviera haciendo en mis vagabundeos fuera huir tanto de mí mismo como de la ciudad. Pero no estaba huyendo. Ni tampoco buscando nada. Quería algo gris, como un terreno seguro entre aquella mano, que solo había deseado que quizá me

tocara sin preguntarme, y mi mano, que no se había atrevido a perderse donde deseaba.

Aquella tarde, en el autobús, sabía que estaba intentando armar una ráfaga de palabras para entender lo que me estaba sucediendo. Una vez oí a una mujer volverse y maldecir a un hombre en un autobús atestado por ser *sfacciato*, es decir, descarado, porque, como un típico golfo de la calle, se había restregado contra ella. Pero, en mi caso, yo ahora no sé cuál de los dos había sido verdaderamente *sfacciato*. Me encantaba culparlo a él para absolverme, pero también me deleitaba en esa nueva valentía que había encontrado dentro de mí y me emocionaba la manera en la que le había bloqueado el paso cada vez que el otro parecía estar a punto de soltarme para irse a otra parte del autobús. Había seguido mi propio impulso y ni siquiera había fingido no darme cuenta de que nos estábamos tocando. Hasta me gustó la arrogancia con la que él me había dado por sentado.

Lo único que tenía en casa era mi foto del *Sauróctono*. Casta y moralizante, la androginia definitiva, obscena porque te deja mecerte en los pensamientos más sucios, pero ni los aprobaría ni los consentiría, por lo que te hace sentir sucio hasta por el hecho de albergarlos. Después del chico del autobús, aquella imagen era mi mejor baza. La atesoraba y la usaba de marcapáginas.

Al final fui al encuentro de la escultura original en los Museos Vaticanos, pero no era lo que esperaba. Esperaba un joven desnudo posando al modo de una estatua, pero lo que vi fue un cuerpo atrapado. Busqué defectos en su cuerpo para acabar con él de una vez por todas, pero los defectos y las manchas que allí encontré eran del mármol, no suyas. Al final, fui incapaz de apartar los ojos. No solo lo miraba porque

me gustaba lo que estaba viendo, sino porque una belleza tan asombrosa te hace querer saber por qué sigues contemplándola.

A veces captaba algo tan tierno y sutil en los rasgos del joven Apolo que rayaba en lo melancólico. Ni una pizca de vicio o lujuria, ni de nada remotamente ilícito en su cuerpo juvenil; el vicio y la lujuria los llevaba yo dentro, o quizá solo era el inicio de un tipo de lujuria que no podía empezar a desentrañar porque se amortiguaba con lo empequeñecido que me sentía al contemplarlo. «No me aprueba, pero sonríe». Éramos como dos desconocidos en una novela rusa que, antes de ser presentados, ya han intercambiado miradas significativas.

Pero entonces, recordé, el candor se disiparía de forma gradual de sus rasgos y algo parecido a una expresión incipiente de desconfianza, miedo y admonición se instalaría en su rostro, como si lo que hubiera esperado de mí fuera remordimiento y vergüenza. No obstante, las cosas nunca son tan sencillas: la admonición se convirtió en perdón, y a partir de la clemencia casi pude extraer una mirada de compasión, como diciendo «sé que esto no te resulta fácil». Y en la compasión detecté un deje de languidez tras su sonrisa pilla, casi la voluntad de rendirse, y me dio miedo, porque me obligaba a enfrentarme a lo obvio. «Él ha estado dispuesto todo el tiempo y yo era consciente de ello». De repente, se me permitió albergar esperanzas. Y no quería.

Hoy, tras casi un mes de estancia en Roma, cogeré el 85. No me subiré en algún punto de su larga ruta, cosa que podría ser más fácil, sino donde tenía antes la terminal, hace cincuenta años. Me subiré al atarde-

cer, porque es cuando acostumbraba a cogerlo; haré todo el recorrido hasta mi vieja parada, me bajaré e iré andando hasta mi vieja casa. Ese es mi plan para la tarde.

Espero que mi regreso no me resulte muy placentero. Nunca me gustó nuestro antiguo barrio, con su hilera de tiendecitas que endilgaban mercancía inflada de precio a personas que ahora, en su mayoría, son pensionistas o dependientes jovencitos que viven con sus padres, fuman demasiado y albergan grandes esperanzas con magros ingresos. Recuerdo odiar los balcones cuadrados, que sobresalían como cajas de zapatos deformes de edificios feos y achaparrados. Camino por esa calle y me pregunto por qué siempre quiero volver, aun sabiendo que no tiene nada que yo desee. ¿Vuelvo para demostrar que he superado ese lugar y lo he dejado atrás? ¿O vuelvo para jugar con el tiempo y adentrarme en la ilusión de que, en realidad, nada de lo esencial ha cambiado ni en mí ni en la ciudad, que sigo siendo el mismo joven y que tengo toda la vida por delante, cosa que también significa que los años entre mi yo de entonces y mi yo de ahora en realidad no han tenido lugar o dan igual y no deberían contar, y que, como a Winckelmann, se me sigue debiendo mucho?

O quizá vuelvo para reclamar un yo interrumpido. Allí se sembró algo y, como me fui demasiado pronto, nunca floreció, pero tampoco murió. De repente, todo lo que he hecho en la vida palidece y amenaza con desanudarse. No he vivido mi vida. He vivido otra.

Aun así, cuando camino por mi antiguo barrio, lo que más temo es no sentir nada, no tocar nada, no abordar nada. Preferiría el dolor antes que la nada. Preferiría la pena y pensar que mi madre sigue viva en

el piso de arriba de nuestro viejo edificio en lugar de pasar de largo sin más, tal vez con algo de prisa, con ganas de coger el primer taxi de vuelta al centro.

Bajo del autobús en mi antigua parada. Camino por esa calle tan familiar e intento recordar la tarde en la que estuve a punto de vomitar. Tuvo que ser otoño, hacía el mismo tiempo que hoy. Vuelvo a caminar por la misma calle, veo mi vieja ventana, paso por delante de la vieja frutería, imagino a mi madre, como si fuera un milagro, aún arriba, preparando la cena, aunque ahora la veo como era hace poco, anciana y frágil, y al final, como quiero llegar en último lugar a este pensamiento, paso por delante del cine, ahora reformado, donde alguien se sentó a mi lado una vez y me puso la mano en el muslo y yo tardé en mostrarme sorprendido porque lo único que quería era sentir cómo aquella mano subía despacio por mi pierna. «¿Qué?», pregunté. Sin perder un segundo, él se levantó y desapareció. ¿Qué?, como si no lo supiera. ¿Qué?, como diciendo «dime más, necesito saber». ¿Qué?, cuando quería decir: no digas nada, no hagas caso, ni siquiera escuches, no pares.

El incidente nunca fue más allá. Se quedó en aquella sala de cine. Sigue allí dentro ahora que paso por delante. Aquella mano en mi muslo y el chico del 85 me dijeron que había algo de la Roma real que trascendía mi vieja, segura y socorrida colección de postales de dioses griegos y el tentador chico-chica Apolo que te dejaba contemplarlo tanto como gustases, siempre y cuando lo hicieras con vergüenza y aprensión en el corazón por haber invadido cada curva de su cuerpo. En aquella época pensé que, por perturbador que fuera el impacto de un cuerpo real contra el mío, las semanas y los meses que vendrían después podían servir de bálsamo y apaciguar la ola

que me había arrastrado en el autobús. Pensé que lo acabaría olvidando o aprendería a pensar que lo había olvidado, la mano que yo había dejado rezagarse en mi piel desnuda unos pocos segundos más de los que cualquier otro de mi edad hubiese permitido. Al cabo de unos días, unas semanas, estaba seguro de que todo desaparecería y se haría pequeño, como una fruta que cae al suelo de la cocina y rueda hasta quedarse bajo un armario y se encuentra muchos años después, cuando alguien decide cambiar el suelo. Y entonces uno mira esa forma encogida y seca, y lo único que puede decir es: «Y pensar que algún día podría habérmela comido». Si no conseguía olvidar, quizá la experiencia podría convertir todo el incidente en algo insignificante, que es lo que era, sobre todo teniendo en cuenta que la vida, con el tiempo, despacharía muchos más regalos, mejores, que ensombrecerían con facilidad esos fragmentos de apenas nada en un autobús romano hasta la bandera o en aquel cine tan feo que había en mi barrio.

Recordamos mejor lo que jamás sucedió.

He vuelto a los Museos Vaticanos para ver mi Apolo, que está a punto de matar un lagarto. Necesito un permiso especial para acceder al ala donde se expone. Al público no se le permite verlo. Siempre le rindo homenaje a *Laocoonte y sus hijos*, al *Apolo del Belvedere*, y a las otras estatuas del ala Pío Clementino, pero lo que siempre deseaba y postergaba ver era el *Apolo Sauróctono*. Lo mejor para el final. Es la única estatua que quiero volver a ver cada vez que estoy en Roma. No necesito ni una palabra. Él lo sabe; a estas alturas, debe de saberlo, siempre lo ha sabido; incluso entonces, cuando me veía acercarme tras las clases, sabiendo lo que había hecho con él.

—¿Nunca te has cansado de mí? —me pregunta.

71

—No, nunca.

—¿Es porque soy de piedra y no puedo cambiar?

—Quizá. Pero yo tampoco he cambiado, ni un pelo.

Cuánto desearía él ser carne, aunque fuera solo esta vez, me decía Apolo cuando yo era joven.

—Ha pasado mucho tiempo —me dice.

—Lo sé.

—Y has envejecido.

—Lo sé. —Quiero cambiar de tema—. ¿Has querido a otros tanto como a mí?

—Siempre habrá otros.

—Entonces ¿qué me hace especial?

Me mira y sonríe.

—Nada, nada te hace especial. Sientes lo que siente cualquier hombre.

—Pero ¿me recordarás?

—Yo recuerdo a todo el mundo.

—¿Y sientes algo? —le pregunto.

—Claro que sí. Siempre. Siempre siento. ¿Cómo no iba a sentir?

—Me refiero a si sientes algo por mí.

—Claro, por ti.

No confío en él. Es la última vez que lo veo. Aún quiero que me diga algo, que me diga a mí, algo por mí, sobre mí.

Estoy a punto de salir del museo cuando de repente pienso en Freud, que seguro que fue a la Pío Clementino con su esposa o su hija o con su buen amigo de Viena, que entonces vivía en Roma, el conservador Emanuel Löwy. Seguro que ambos judíos se quedaron ahí un rato y hablaron sobre la estatua, ¿cómo no? Y, aunque Freud nunca menciona el *Sauróctono*, seguro que lo vio tanto en Roma como en el Louvre en sus días de estudiante. Seguro que pensó

en él al escribir sobre lagartos en su comentario de la *Gradiva* de Jensen. Tampoco hace referencia a Winckelmann, solo una vez; Winckelmann, quien seguro que veía la versión original de bronce de la estatua cada día durante el tiempo que trabajó en casa del cardenal Albani. Sé que el silencio de Freud a este respecto no es accidental, que su silencio significa algo singularmente freudiano, igual que estoy seguro de que pensó lo que yo mismo pienso, lo que piensa cualquier persona que ve el *Sauróctono*: «¿Es un hombre que parece una mujer, una mujer que parece un hombre o un hombre que parece una mujer que parece un hombre?». Así que le pregunto a la estatua:

—¿Recuerdas a un doctor vienés barbudo que a veces venía solo y fingía que no te estaba mirando?

—¿Un doctor vienés barbudo? Tal vez.

Apolo se muestra reservado, pero yo igual.

Recuerdo sus últimas palabras. Ya las oí una vez y él me las repitió con exactitud cincuenta años más tarde:

—Estoy entre la vida y la muerte, entre la carne y la piedra. No estoy vivo, pero mírame, estoy más vivo que tú. Tú, en cambio, no estás muerto, pero ¿has estado vivo? ¿Has cruzado a la otra orilla?

No tengo palabras para discutir o replicar.

—Has encontrado la belleza, pero no la verdad. Tienes que cambiar tu vida.

La cama de Cavafis

Es mi primer Domingo de Ramos en Roma. Es 1966. Tengo quince años y mis padres, mi hermano, mi tía y yo hemos decidido visitar la escalinata de piazza di Spagna. Ese día, los escalones se llenan de gente, pero también de tantos arreglos florales que hay que abrirse paso entre las hordas de turistas y romanos con frondas de palma. Tengo fotografías de aquel día. Soy feliz, en parte porque mi padre se queda con nosotros, nos hace una visita corta desde París, volvemos a parecer una familia; en parte también porque hace un día espectacular. Llevo una americana de lana azul, corbata de cuero, camisa blanca de manga larga y pantalones grises de franela. Me estoy asando en ese primer día de primavera y me muero por quitarme la ropa y zambullirme en la fuente romana —la Barcaccia— que hay a los pies de la escalinata. Debería haber sido un día de playa, quizá por eso lo recuerdo tanto.

Dos años antes, en 1964, probablemente estaríamos celebrando Sham el Nessim, la festividad primaveral de Alejandría, que para muchos marcaba el primer y entusiasmado chapuzón del año. Pero en Roma, en ese momento, no estoy pensando en Alejandría. Ni siquiera soy consciente de que pueda haber una conexión entre esa ciudad, esa erupción de fiebre playera y Alejandría. Las ansias de meterme en un cuerpo acuoso y bebérmelo entero, y siempre esa búsqueda de las zonas umbrías, a resguardo del sol de

justicia; eso es lo que mi cuerpo quiere, ahora que la lana que llevo puesta es insoportable.

Después de nuestro largo paseo por el Pincio, volvemos a la escalinata y nos detenemos a comprar zumo y un bocadillo en un barecito que hace esquina en via della Vite. El bar está con las luces apagadas para mantener el fresco. Dentro se está bien. Me gusta la sencillez en los bocadillos, solo llevan ensalada de col.

Resulta que ese día está abierta una librería de viejo, justo al lado de la Casa Keats-Shelley, junto a la escalinata. Mi padre y yo hacemos lo que solemos hacer siempre cuando estamos juntos: buscamos libros que yo debería leer. Me señala un ejemplar manoseado de los cuentos de Chéjov, pero yo quiero leer *Olivia*. Así que compramos ese. Él lo había leído en francés, me dice, y me promete que sin duda compensará el Dostoievski que he estado devorando todo el año. Mi padre tiene opiniones tajantes sobre los libros. No le gustan los escritores actuales, detesta la simple mercachiflería de los asuntos del corazón; todo lo que tenga un regusto del mundo inmediato que nos rodea hace que pierda el interés. En vez de eso, le gusta la literatura una pizca desfasada —digamos, unos treinta o cuarenta años—. Lo entiendo. En la familia todos nos sentimos un poco desfasados y desincronizados con respecto al resto del mundo real, del aquí y el ahora. Nos gusta el pasado, nos gustan los clásicos, no somos del presente.

Una semana después, mi padre ya está de vuelta en París. Es sábado y yo he vuelto a piazza di Spagna, esta vez solo. Muchos de los arreglos florales ya han desaparecido, aunque todavía quedan unos cuantos. No me quiero ir a casa, así que merodeo por la escalinata. Alrededor de las doce, me acerco al mismo

bar y compro un bocadillo de ensalada de col, como la semana anterior. También un libro que sé que mi padre aprobaría: los cuentos de Chéjov. Pasada la una, la zona se empieza a vaciar y todas las tiendas están cerradas. Me siento en los cálidos peldaños de la escalinata y leo con toda paz. Huelga decir que en realidad no estoy centrado en la historia; lo que anhelo es un soplo de brisa marina; quiero volver a la semana pasada y a esa sensación de bienestar y plenitud que de repente irrumpió en nuestra vida sin explicación ni previo aviso, el Domingo de Ramos.

Más o menos durante un mes, después de aquel día, cada sábado compro un libro y un bocadillo de ensalada de col y empiezo a leerlo en la escalinata de piazza di Spagna. En ese periodo, aún no hago la conexión con Alejandría. Ni siquiera cuando, justo un año después, cuando vuelve a ser Domingo de Ramos, por fin decido comprarme el primer tomo del *Cuarteto de Alejandría* de Lawrence Durrell. Ese día estoy solo y el recuerdo de la festividad del año anterior se cierne como una ilusión de una jornada que no pasé en la escalinata de aquella plaza, sino en la playa en Alejandría. Me gusta este recuerdo-sombra.

Medio siglo más tarde, el sentido de esos recados semanales que hacía de manera ritual al ir a la escalinata de piazza di Spagna es algo más claro: en parte, el deseo de una casa más grande, más feliz y segura; en parte, el anhelo de un mundo alejandrino que había perdido por completo. Lo que quería en 1967 era la excursión familiar de 1966, aunque la de 1966 importaba porque conservaba fragancias de la Alejandría de 1964.

Al final me vino a la mente la conexión con Alejandría una tarde, echado en la cama mientras leía *Justine*. Me gustaba leer por las tardes y atesoraba esos

preciosos minutos en los que una franja de luz, que se reflejaba desde una ventana que había al otro lado del patio, se posaba sobre mi cama. Fue entonces cuando me topé con una lista de nombres familiares de estaciones de tranvía de mi ciudad natal: «Chatby, Camp de César, Laurens, Mazarita, Glymenopoulos, Sidi Bishr», y unas páginas después: «Saba Pasha, Mazloum, Zizinia, Bacos, Schutz, Gianaclis». Y entonces lo supe. No me había inventado Alejandría. Y que no fuera a volver a verla jamás no implicaba que estuviera muerta y hubiera desaparecido de la faz de la tierra. Seguía en su sitio, la gente seguía viviendo allí y, al contrario de lo que yo mismo me había hecho pensar, no la odiaba, no era fea, había gente y cosas que seguía amando, lugares que seguía anhelando, platos por los que daría cualquier cosa por volver a probar un bocado, y el mar, siempre el mar. Alejandría seguía allí. Solo que yo no.

Pero sabía que no era la misma; mi Alejandría ya no existe. Ni tampoco la que conoció E. M. Forster durante la Primera Guerra Mundial, ni la que Lawrence Durrell hizo famosa después de la Segunda Guerra Mundial. Sus Alejandrías han desaparecido. Igual que la ciudad en la que crecí en los años cincuenta y principios de los sesenta. Hay otra cosa en la zona costera del Mediterráneo egipcio, pero no es Alejandría. E. M. Forster, autor de la clásica guía de la ciudad, se perdió por las calles de la urbe cuando regresó antes de escribir el tercer prefacio a su *Alejandría: historia y guía*. Durrell puede que nunca se hubiese perdido por alguna de sus siniestras callejuelas, pero seguro que no habría reconocido nada de la que retrató en el *Cuarteto*; y por una buena razón: aquella Alejandría nunca existió. La ciudad siempre era hija de la fantasía. Durrell, como C. P. Cavafis, vio otra, la suya. Muchos

artistas han recreado su ciudad y se la han adueñado para siempre: la Niza de Matisse; el Nueva York de Hopper; la Roma de Fellini; el Dublín de Joyce; el Trieste de Svevo, el Nápoles de Malaparte. En cuanto a mí, hoy podría dar un paseo por Alejandría y no perderme; sin embargo, el carácter de la ciudad ha cambiado tantísimo en las cinco décadas que he estado lejos de ella que lo que me encontré allí cuando por fin volví treinta años después de marcharme me trastornó por completo. No era el lugar que yo había ido buscando. Fuera lo que fuera, no era Alejandría. Hacia dónde va la Alejandría de hoy, a saber, aunque tiemblo con el mero hecho de especular al respecto.

Cavafis, el alejandrino definitivo, nos dio una ciudad que ya no estaba allí del todo cuando él vivía. Seguía amenazando con desaparecer ante sus ojos. El piso donde había hecho el amor de joven se había convertido en un despacho cuando volvió a visitarlo años después; y los días de 1896, de 1901, 1903, 1908 y 1909, antaño repletos de tanto eros y amor prohibidos, habían desaparecido y se habían vuelto distantes, momentos elegiacos que solo recordaba en la poesía. Los bárbaros, como el propio tiempo, estaban a las puertas, y arrasarían todo a su paso. Los bárbaros siempre ganan y el tiempo es casi igual de despiadado. Los bárbaros puede que vengan ahora o dentro de dos siglos, o dentro de mil años, igual que han venido más de una vez siglos atrás, pero venir, vendrán, y muchas veces más después, mientras que ahí estaba Cavafis, rodeado de tierra en esa urbe que es a la vez el hogar transitorio del que desea huir y el demonio permanente que no puede exorcizar. Él y la ciudad son uno y el mismo, y pronto ninguno de los dos existirá. La Alejandría del poeta aparece en la Antigüedad, en la época tardía de la Antigüedad y en tiempos moder-

nos. Luego desaparece. La ciudad de Cavafis está encerrada para siempre en un pasado que se niega a desaparecer.

Lo mismo sucede con la Alejandría de Alejandro Magno, la de los Ptolomeos, César y Cleopatra, Calímaco, Apolonio, de Filón y Plotino; también, no lo olvidemos, la de la gran biblioteca. Ha perecido muchas veces y, por las pruebas con las que contamos hoy, puede que nunca haya existido. Piedras y esquirlas, retazos y fragmentos, capas y estratos. La Alejandría de aquellos antiguos, como la de Cavafis o la mía, coincide en haber estado en Alejandría y, por extraño que sea decirlo, resulta que también se llamaba Alejandría, y, vaya casualidad, algunas de sus calles siguen recorriendo las mismas líneas que trazaron los fundadores de la urbe dos mil años atrás. Pero no es Alejandría.

Ha habido muchas Alejandrías. La egipcia, la helenística, la romana, la bizantina, la colonial; cada una de ellas, plural: pluriétnica, plurinacional, plurirreligiosa, plurilingüe, pluritodo; o, por decirlo con las inolvidables palabras de Lawrence Durrell en uno de sus momentos más extravagantes, una ciudad de «cinco razas, cinco flotas y más de cinco sexos». Pero también la definió como un «páramo moribundo y sin vida, [...] un puertecillo destartalado construido en un arenal».

Sin embargo, Alejandría es más que un lugar, más que una imbricación de capas y estratos, más que una idea, más que una metáfora incluso. O quizá no es más que eso: una idea que se autoperpetúa, se autoconsume, se autorregenera y que no desaparece porque ya ha desaparecido, porque en realidad nunca existió, porque todavía lucha por existir y estamos todos demasiado ciegos para verlo.

Alejandría es una invención. Un artefacto completamente humano, artificial, igual que San Petersburgo y, por ende, no es natural. Una ciudad hecha por la mano del hombre no brota de la tierra; se saca del fango y luego se sacude hasta que cobra forma. Al ser un injerto, nunca parece firme en su lugar, nunca encaja. Se coloca sobre un tiempo prestado, y el suelo sobre el que se erige viene de vertederos saqueados y tierra robada. Por eso, quizá, como todas las ciudades que son como «nuevos ricos», Alejandría siempre fue esplendorosa y derrochona para olvidar que sus cimientos eran débiles, ya que nada la ataba a la tierra. No se podía jurar sobre la tierra que tenías bajo los pies, porque nunca era firme ni tampoco era tuya por gracia divina para hacer juramento alguno. Una identidad transitoria nunca puede jurar sobre nada, porque está trascendentalmente dividida, sin hogar y, por ende, es trascendentalmente desleal. Por eso nadie tenía convicciones en Alejandría, y cualquier juramento, como la verdad, era cambiante. La ciudad tomaba prestados sistemas de creencias y robaba tradiciones de sus vecinos porque no tenía nada propio que legar, aunque casi siempre perfeccionaba las cosas que adoptaba; su gran contribución no siempre fue la invención, sino la reinvención. Con los Ptolomeos, robó todos los libros a los que pudo echar mano, igual que se apropió y luego promovió el conocimiento que encontró en ellos. Tomó prestadas nacionalidades, mano de obra, legados, idiomas, tomó prestado una y otra vez, y otra vez, pero nunca fue una única cosa en un único lugar, por eso es el único punto de la historia de la humanidad que no solo entiende, sino que fomenta e incluso prescribe la paradoja en su fuero constitutivo. La ciudad no se sorprendería si una iglesia y un burdel compartiesen techo, porque sabe que

quien predica y quien se dedica hacer la calle, sacerdote y poeta, no solo son buenos compañeros de cama, sino la misma persona. Riqueza, placer, intelecto y Dios: eso sumaba Alejandría, o, como decía Auden sobre Cavafis, «amor, arte y política». Cómo esos tres elementos conseguían convivir sin canibalizarse entre ellos se puede explicar solo con una palabra: suerte. Y la suerte nunca dura, igual que la biblioteca, que se incendió varias veces; como Hipatia, que murió de mil puñaladas. Nunca dura, porque no puede durar. Cavafis, un griego nacido en el Imperio otomano que vivía en el Egipto colonial británico, lo sabía todo sobre los bárbaros a las puertas de la ciudad y sobre la suerte que se agota. Una vez, los bárbaros llegaron a Bizancio con una cruz. Dos siglos más tarde, con la media luna. Bizancio nunca tuvo oportunidad de ganar. Alejandría tampoco.

Por eso, en mi época y un poco antes, todos los alejandrinos tenían residencias en otras partes, dos nacionalidades, y presumían de poseer al menos cuatro lenguas maternas. Todo el mundo estaba mezclado. Eso era cierto en la Antigüedad, también en el último siglo. Alejandría era provisional en todos los sentidos de la palabra, del mismo modo que la verdad es provisional, el hogar es provisional, el placer y, por supuesto, el amor son provisionales. No hay otro modo. Aquellos que creyeron que Alejandría estaría allí para siempre no eran alejandrinos. Eran los bárbaros.

Alejandría es irreal. Uno la ve desaparecer. Sabe que lo hará. Lo espera. Anticipa su final y, cuando llegue ese día, ya sabe que recordará haberlo anticipado. No hay tiempo presente en Alejandría. Los pactos temporales siempre se rompían. Se miren como se miren las cosas, todo ha sucedido ya, todo está por

suceder, quizá suceda, podría, debería suceder. Uno nunca planeaba el año siguiente; eso era de ser presuntuoso. En vez de eso, planeaba recordar. Uno incluso planeaba recordar haber planeado recordar.

Atrapado entre la rememoración y el recuerdo anticipado, el tiempo presente siempre desempeñaba un papel menor y escurridizo en una sinfonía ensordecedora de tiempos y modos verbales. Vivíamos vidas contrafactuales en un popurrí de «paisajes temporales». De nuevo, modos *irrealis*: parte condicional, parte optativa, parte subjuntiva, parte nada. Uno fantaseaba con un futuro sin Alejandría antes de marcharse, igual que ya sabía que recordaría ensayar una sensación preventiva de nostalgia por la ciudad mientras todavía vivía ahí.

Cuando Cavafis sale de la habitación en la que había hecho el amor en sus días de juventud, no está ni aquí ni allí. Mira cómo el reflejo del sol crepuscular se extiende sobre donde recuerda que antaño hubo una cama, y está casi seguro de que supo, ya en aquellos días, que una tarde muchos años después pensaría en esas horas tan preciosas. Esa es la auténtica Alejandría, siempre lo ha sido, siempre lo será. Cavafis nunca lo dice. Pero yo sí. De lo contrario, el poema no significa nada para mí. Aquí presento mi traducción libre:

El sol de la tarde

Esta habitación, lo bien que la he conocido.
Ahora, esta y la de la puerta de al lado
son despachos alquilados. Toda la casa
alberga agentes de bolsa, comerciales, empresas.

Esta habitación, qué familiar sigue siendo.

Junto a la puerta estaba el sofá,
enfrente, una alfombra turca,
al lado un estante con dos jarrones amarillos.
A la derecha, no, enfrente, un armario con un espejo.
En medio, la mesa donde él escribía
y tres grandes sillas de mimbre.
Junto a la ventana estaba la cama
donde hicimos el amor tantas veces.

Esos parcos muebles ya no están.
Junto a la ventana, la cama,
apenas tocada por el sol de la tarde.

[...] Una tarde, a las cuatro, nos despedimos
para una semana nada más. [...] Pero, ay,
esa semana duró para siempre.

Cavafis nunca habría entrado en la vieja habita-
ción y se habría limitado a pensar: ahí había una
cama, ahí había una cajonera, ahí el sol que atravesa-
ba nuestro lecho. Ese no es el pensamiento al com-
pleto. Lo que piensa y es incapaz de decir es: creí
que nunca volvería aquí a recordar esas tardes cuan-
do mi cuerpo y el suyo se enroscaban en ese mismo
lugar. Pero eso no es cierto. Sé que lo pensé, seguro
que sí y, si no, entonces dejad que me imagine que,
mientras yacíamos en esta cama, exhaustos de hacer
el amor, yo ya albergaba un presagio de que volve-
ría décadas después en busca de ese yo más joven
que seguro que habría reservado este momento
para que pudiera recuperarlo ya como un hombre
maduro y sentir que nada nada se pierde del todo,
y que, si morimos, seguro que esta *rendez-vous* con-
migo mismo no habrá sido en vano, pues he inscrito
mi nombre en los pasillos del tiempo como uno

escribe su nombre en un muro que hace tiempo que está en ruinas.

Para Cavafis, el presente apenas existe. Apenas existe, pero no porque él fuera demasiado profético con respecto a las maneras que tiene el mundo de funcionar como para no predecir que recordaría el pasado antes de que el futuro hubiera sucedido, o porque su escritura esté jalonada de zonas temporales que compiten, sino porque el espacio real y habitado de su poesía se ha convertido, de manera literal, en el tránsito entre el recuerdo y la imaginación para volver a la imaginación y el recuerdo. En el reflujo es donde suceden las cosas. En Cavafis, la intuición es contraintuitiva, los impulsos se ven atormentados por el pensamiento y los sentidos son demasiado astutos como para no saber que algo parecido a la desazón y la pérdida siempre aguarda el acto de hacer el amor. La manera de entender las cosas siempre es tentativa, siempre, y contrafactual. Cavafis, el amante, no habría escrito este poema como un nostálgico, sino como alguien que, igual que también hace en muchos de sus poemas, ya aguarda la nostalgia y, por ende, se defiende de ella ensayándola todo el tiempo.

Estar en Alejandría es, en parte, imaginarse estar en otro lado y en parte recordar haber imaginado estar allí. La ciudad ni muere ni deja que uno se marche, porque nunca es del todo nada o, si es, nunca existe el tiempo suficiente. Es la sombra de algo que casi fue, pero dejó de ser, aunque continúa palpitando y ansía existir, si bien su tiempo aún no ha llegado, pero podría haberlo hecho igual que podría haber desaparecido sin más. Alejandría es una ciudad *irrealis*, siempre aprehendida, pero nunca descubierta del todo, que siempre se augura, pero que nunca

se llega a tocar; una Alejandría que, como Ítaca o Bizancio, siempre ha sido y siempre será algo que nunca ha estado del todo ahí.

Mientras descubría la sensualidad de Durrell, me excitaba y me emocionaba. ¿Quién iba a saber que había vivido en una ciudad en la que pasaban esas cosas, cosas con las que había soñado y pensado todo el tiempo, pero que me hizo falta ver en negro sobre blanco para darme cuenta de que no eran simples y difusas fantasías de colegial? Habrían estado al alcance de mi mano. Solo tendría que haberle pedido a nuestro chófer, que era el hombre de mente más abierta de Egipto, que me dijera dónde podía hallar esos placeres de los que Durrell tanto parecía saber. Algunos parientes de mente abierta me habrían ayudado a encontrarlos, ya que ellos también los conocían de buena mano. Había tiendas en las que podía entrar y, como el narrador de Cavafis, preguntar por la calidad de la tela y dejar que mi mano acariciara la del vendedor. Había mujeres que se pasaban las tardes en la misma acera y yo quería que me mirasen, aunque solo tenía catorce años. También había hombres que me echaban las miradas más feroces, que me espantaban y me perturbaban y me tentaban a volver, porque la mía seguro que no llevaba a nada. Era una ciudad que empezaba a conocer justo antes de marcharme, y ahora es demasiado tarde, ahora de repente estaba descubriéndolo en Roma; Roma, cuya escalinata de piazza di Spagna y los recados librescos y los bocadillos de ensalada de col de las tardes de los sábados no eran más que tristes sucedáneos de una ciudad y una manera de vivir por siempre perdida. En mi habitación romana, con Durrell y Cavafis de guías, manzana a manzana, estación de tranvía tras estación de tranvía, comencé a reinventar una ciudad

que sabía que ya estaba empezando a olvidar y que no había estudiado mejor —bien merecida me tengo una colleja— para adelantarme al día en el que echaría la vista atrás desde Italia y recordaría tan poco.

Sebald, vidas malgastadas

Corrían los últimos días del otoño de 1996 y yo estaba, como de costumbre, preparándome para salir del despacho y dirigirme al metro. Suelo coger la línea B, pero aquella tarde mi compañero decidió llevarme en coche, quizá porque había empezado a hablarme de su padre, que acababa de morir y, como se nos agotaba el tiempo en el trabajo, se ofreció a acercarme hasta la calle Ciento diez. Yo había oído que la muerte de su padre le había afectado mucho, pero también que no lo hablaba con nadie. Al final de aquella jornada, cuando pasé por delante de su puerta, que estaba abierta, lo vi de espaldas, mirando los árboles deshojados con una postura tan desnortada y vulnerable que me recordó a aquellos personajes congelados de los cuadros de Edward Hopper, siempre mirando por la ventana básicamente a la nada. Decidí pasar de largo y no molestarlo. Estaba seguro de que aquel hombre estaba pensando en su padre y me supo mal; pero, después de haber dejado atrás su puerta, decidí volver sobre mis pasos y asomarme a su despacho. «¿Estás bien?», le pregunté al final. Me miró, sonrió, consciente de mi vacilación. «Yo, bien», contestó. Luego una cosa llevó a la otra, se abrió conmigo y acabó hablándome mucho sobre su padre mientras me llevaba en coche a casa. Nunca olvidaré su historia.

Tras una vida entera de casado, su padre, ya viudo, halló el valor para contactar con la mujer a la que había amado en el instituto, hacía más de cincuenta

años. Ella también había enviudado hacía poco, cosa que él sabía porque durante toda la vida ambos se habían seguido la pista en secreto. Estaban tan enamorados como cuando eran dos tortolitos de instituto. Le pregunté a mi compañero si él había estado al tanto del primer amor de su padre. No, nadie lo sospechó jamás. El hombre había sido un marido devoto y fiel toda su vida, el perfecto cabeza de familia, un modelo de judío ortodoxo. Y aun así, le dije, tuvo que vivir con ese gran, gigantesco agujero en el corazón, a pesar de la mujer a la que seguro que apreciaba, los niños a los que quería, el círculo de amigos que tenía, el negocio que había construido. Y todo de manera ejemplar, añadió mi compañero. Y aun así..., me dijo. Los dos enamorados tenían mucho que contarse. Sí, pero mientras que una parte de ellos seguro que hubiera deseado haber seguido juntos y no haberse casado con la persona equivocada —y la madre de mi compañero era la persona equivocada, como descubrió el hijo por las cartas y diarios de su padre—, otra parte, aunque agradecida por haberse reunido al final, no podía evitar pensar en la vida que habían perdido, en todos los años que habían pasado separados y en lo imposible que sería ahora hasta el simple hecho de intentar recuperar el tiempo perdido. ¿Es posible desterrar el pensamiento de que uno ha vivido la vida que no era? ¿Cómo se puede ser feliz cuando uno se enfrenta a recordatorios diarios de la cantidad de años que ha desperdiciado?

Mi compañero aún estuvo cavilando un rato en voz alta sobre el asunto cuando aparcó el coche al llegar a mi casa. La última vez que había visto juntos a su padre y a aquella mujer eran como dos tortolitos, me dijo. Estaban tan agradecidos de esa segunda oportunidad de la vida que se quedaban con lo que

podían y disfrutaban el presente sin remordimientos, porque lo único que tenían era el presente. No tenía sentido pensar en los años que habían quedado atrás, tampoco en el futuro. «Pero con esas condiciones —dije—, yo no sabría cómo vivir solo en el presente. Mi cabeza estaría constantemente yendo hacia delante y hacia atrás en el tiempo, como alguien que intenta meterse en prendas que llevó hace décadas o se prueba ropa usada de un tío muy gordo. Yo creo que al final acabaría echando a perder ese pequeño regalo que se me había concedido en mis últimos años».

Como mi compañero apuntó de buena gana: «Mi padre vivió la vida que no era, ya lo ves, pero yo soy producto de esa que no era». Sonrió.

El candor con el que describió la vida de su padre me perturbó. ¿Acaso hay algo como una vida que no es?, le pregunté.

Me miró. Sí, claro, y no dijo nada más.

Pero, si me interesaba leer sobre vidas malgastadas, me dijo que quizá debería leer algo de W. G. Sebald.

Era la primera vez que oía hablar de Sebald. Si no hubiera sido por aquel viaje en coche de aquella tarde o por aquella conversación sobre el padre de mi compañero, todo apunta a que hubiese descubierto a ese autor en circunstancias harto diferentes y, a la luz de tales circunstancias, lo habría leído de manera del todo distinta a la que siguió a nuestra conversación.

Compré *Los emigrados* en un Barnes & Noble del Upper West Side y fui incapaz de soltarlo. La mayoría lee a este autor a la luz del Holocausto. Yo, en clave de las vidas malgastadas.

Al acabar el libro unos días después de aquel trayecto en coche, no podía parar de pensar en el último

91

de los cuatro relatos de la obra. Un adulto Max Ferber, a quien de niño envían a Mánchester desde Alemania sin sus padres, ha tenido una vida de relativo éxito como artista en Inglaterra, su patria de adopción, pero vive con cicatrices permanentes por lo que los nazis le hicieron a su madre. Después del Holocausto, la vida, como decían los franceses, no era una *vie*, sino una *survie*, no era vivir, sino sobrevivir. Nunca se transitó el camino trazado en origen y lo que ocupó su lugar fue una senda improvisada, a la que uno aún tendrá que llamar vida, quizá incluso una buena vida, pero nunca sería la vida de verdad. Dicho en pocas palabras, esa vida del «podría haber sido» no necesariamente muere o se marchita; se rezagó ahí, sin vivir y haciendo señas. Los tocones no siempre mueren, pero tampoco prosperan; son los vástagos los que hacen árbol.

Los paralelismos entre el padre de mi compañero y Max Ferber eran convincentes. Ambos acabaron viviendo vidas que siempre sintieron en parte malgastadas: uno con la esposa que no era, el otro en el país que no era, con la lengua que no era, la gente que no era. Ambos hicieron lo que pudieron con lo que se les había dado, pero las semejanzas entre los personajes de Sebald y la propia vida del autor son igualmente sorprendentes. Sebald también era alemán, había estado viviendo y enseñando en una universidad inglesa desde los años sesenta, no como exiliado, sino como expatriado que, en muchos sentidos intangibles, seguía siendo un alma desplazada. No era judío, pero parecía escribir sobre personas que eran judías o tenían lazos estrechos con aquellos judíos cuyas vidas habían descarrilado de tan mala manera por la guerra, la pérdida, el horror, el exilio o, por usar el término de Sebald, por el trasplante, que ya no les quedaba claro

dónde o por qué o cómo exactamente encajaban en ese bólido desaforado llamado planeta Tierra o si podrían volver a sentir la «encajeheit», porque eso también era cierto: no tenían noción alguna de cuál era su posición frente a esa cosa inaprensible llamada tiempo. ¿Acaso se aceleraba o iba hacia atrás, se quedaba quieto y ya está, año tras año tras año, hasta que se agotaba? O, por ver las cosas desde otro prisma, ¿estaban ellos fuera del tiempo porque las convenciones temporales ya no se les aplicaban? Esos supervivientes también miraban por la ventana con desesperación y melancolía en los ojos, luciendo esa mirada vidriada y vacante que nos dice que, sin morir, habían sobrevivido a su tiempo. No son fantasmas, pero no son como nosotros. «Y por eso siempre vuelven a nosotros, los muertos», palabras que Sebald repite de una manera u otra casi en todo lo que escribe. Palabras que indican su incapacidad de entender lo porosa que es la membrana entre lo que podría haber sido y lo que quizá aún puede suceder, entre la manera en que las cosas nunca desaparecen, pero tampoco regresan, entre la vida y esa otra cosa de la que no sabemos absolutamente nada. Como dice Jacques Austerlitz en *Austerlitz*:

Cada vez me parece más como si no hubiera tiempo, sino diversos espacios, imbricados entre sí, entre los que los vivos y los muertos, según el talante en que se encuentran, van de un lado a otro, y cuanto más lo pienso tanto más me parece que nosotros, los que todavía nos encontramos con vida, a los ojos de los muertos somos irreales y solo a veces, en determinadas condiciones de luz y requisitos atmosféricos, resultamos visibles. Hasta donde puedo recordar [...] siempre he teni-

93

do la impresión de no tener lugar en la realidad, como si no existiera.

Pero no fue Max Ferber quien hizo saltar la chispa en mi cabeza, sino otro personaje, el doctor Henry Selwyn, cuyo fascinante relato me dejó una huella duradera. En la historia de Selwyn, el narrador recuerda que años antes, en 1970, se había hecho amigo de su casero inglés, el doctor Henry Selwyn, y que, a lo largo de diversas conversaciones, el hombre le había revelado varios datos sobre su vida anterior: que, al contrario de lo que aparentaba, en realidad no era británico, sino lituano; su familia había emigrado a Inglaterra en 1899, cuando él tenía siete años; que el barco en el que navegaba su familia había acabado por accidente en Inglaterra y no en América, su destino original; que, al crecer en Inglaterra, el joven Selwyn sintió que tenía que ocultarle su identidad judía a todo el mundo, incluyendo, durante un tiempo, a su propia esposa, de quien en lo esencial está separado, aunque sigan viviendo bajo el mismo techo, y que, de joven, en 1913, conoció a un guía de montaña suizo de sesenta y cinco años llamado Johannes Naegeli. Ese guía murió poco después de que Selwyn regresase a Inglaterra al inicio de la Primera Guerra Mundial; se decía que había caído en una grieta de los glaciares del Aare. El joven Selwyn, que luchaba en el bando británico, quedó destrozado al recibir las noticias del guía desaparecido, pues parece que le tenía muchísimo cariño. Cincuenta y siete años después, en 1970, el doctor Selwyn le dice a su inquilino: «Me sentía como si estuviera sepultado bajo un montón de hielo y de nieve».
Si bien el argumento de este relato es de lo más simple, la situación cada vez es más compleja cuando

se evidencia que la historia está construida sobre placas temporales muy inestables que chocan como bloques desgajados de glaciares. En cierto momento, puede que una placa esté muy enterrada bajo otras; pero en otro emerge y entierra todo lo demás. Cincuenta y siete años después, el asunto del guía de montaña emerge durante una conversación a la hora de la cena; por lo visto, el guía está mucho más vivo para el doctor Selwyn que su esposa, con la que comparte hogar.

Hay tres aspectos que me llamaron mucho la atención en esta historia.

Primero, el Holocausto.

La accidental migración del doctor Selwyn a Inglaterra tuvo lugar mucho antes del Holocausto, por lo que este acontecimiento, a tenor de lo que afecta al doctor o sus parientes en Inglaterra, resulta irrelevante, salvo que el Holocausto, que se cierne sobre los otros tres relatos de *Los emigrados*, empieza a proyectar una sombra retrospectiva sobre la historia de Selwyn y, en consecuencia, sobre toda su vida, como si el Holocausto no estuviera ausente en su vida, sino que fuera algo que simplemente se ha pasado por alto, como si fuese inherente a ella y se hubiera estado sugiriendo todo el rato, pero nosotros como lectores no hubiésemos reparado en ese aspecto, porque Selwyn como personaje nunca veía las cosas a la luz del Holocausto, porque ni Sebald mismo había unido esas piezas hasta escribir los otros tres relatos, como si, por hacernos eco de las palabras de Selwyn, el Holocausto hubiera estado sepultado bajo un montón de hielo y nadie lo hubiese visto. Es un hecho histórico que no se menciona ni una sola vez en este primer relato.

Si Jacques Austerlitz, en el libro que lleva por título su apellido, al final acaba descubriendo que es

95

judío y que, como a Ferber, lo salvó el *Kindertrans-port*, en *Los emigrados* no hay amnesia que retrase el descubrimiento de las raíces judías de Selwyn, solo que Sebald ni las menciona, salvo como aparte inadvertido. Y, sin embargo, todo el relato está escrito en clave retrospectiva con respecto al Holocausto.

Busco indicios de lo que sucedió en la vida de Selwyn durante la Segunda Guerra Mundial, pero esa parte se ha elidido a la perfección, está fuera de campo; peino el texto buscando lo que no dice, lo que no dirá, lo que se niega a decir, lo que es demasiado tímido o asustadizo para decir, lo que reprime, pero no hallo ni siquiera una pista. Quienquiera que vea una película ambientada en el Berlín de 1932 sentirá de inmediato un inquietante presentimiento al ver a dos amantes judíos besándose con despreocupación en un rincón apartado de Tiergarten. Algo está a punto de pasar o puede que no les suceda a ellos, pero ver a esas dos personas del todo ajenas a lo que les deparará el tiempo carece de sentido y es críticamente insuficiente. El espectador alimenta esos sentimientos perturbadores porque contempla cómo se desenvuelve la historia de amor de manera prospectiva; y el director, como es natural y sin siquiera sugerir el Holocausto, explota y atiza esas dudas. En términos similares, resulta imposible leer o decir nada sobre la mirada certera de la galísima Irène Némirovski sin invocar el Holocausto de forma retrospectiva.

El doctor Selwyn quizá escapó a la masacre, pero al terminar los cuatro relatos de *Los emigrados* sentimos que vive con el «recuerdo» de ese acontecimiento que nunca vivió, pero que con toda probabilidad habría vivido si no se hubiese marchado de Lituania en 1899, cuando era un niño.

Pero, de manera muchísimo más siniestra, también sentimos que el Holocausto, a pesar de que Selwyn se trasladase a Inglaterra, aún no ha acabado con él. En retrospectiva, la Shoah podría aparecer para reclamar lo que se le debe cuando llegue la hora, pues no hay estatuto de limitaciones por lo que no ha sucedido, y la Shoah no tiene prisa. Esto no trata del pasado y el presente y el futuro: estamos en el tiempo *irrealis*. No es sobre lo que no pasó ni pasará, sino lo que todavía podría suceder, pero quizá nunca suceda. Si acaso el tiempo existe, opera en varios planos de forma simultánea, donde las miradas *a priori* y *a posteriori*, la prospección y la retrospección, coinciden continuamente.

Selwyn se libró por accidente; la historia bien podría decidir enmendar el error. Algo que nunca sucedió y que no podría haberle sucedido y dejó de suceder treinta años antes sigue reverberando, palpitando, para llegar hasta la década de los setenta bajo la forma de una estrella completamente muerta a millones de años luz de distancia, cuyo fulgor aún viaja por el espacio exterior y ni siquiera ha llegado todavía a nuestro querido planeta Tierra.

Esto no trata de que el Holocausto suceda una y otra vez a finales del siglo XX, no va de hechos, ni siquiera de hechos especulativos, sino de lo contrafactual —véase, lo *irrealis*—. Se trata de girar las manecillas del reloj hasta 1899 a la vez que se vive de manera simultánea a finales del siglo XX. Cómo explican el tiempo los historiadores es una cosa; cómo lo vivimos nosotros es otra bastante diferente.

Huelga decir que Freud entendió ese tipo de mecanismo contrafactual cuando se dio cuenta de eso con los recuerdos encubridores «Pero entonces no habría recuerdo alguno de infancia, sino una fantasía

que es retrasladada a la niñez». Esta última interviene en el primero. Esta última modifica el primero. La última y el primero intercambian su lugar. No hay ni última ni primero. No hay entonces y ahora.

Segundo: el fracaso de la migración a Estados Unidos.

En el caso de los Selwyn, la promesa de asentarse en Nueva York nunca se materializó. Sus padres se instalaron en Inglaterra, lo hicieron lo mejor que pudieron, y sin duda prosperaron, pero esa vida posible en Nueva York nunca se hizo realidad ni quedó del todo desterrada de su mente. Para ellos, incluso aunque ahora estén muertos, las cosas siguen funcionando en una especie de alteración temporal paralela, y el barco que paró por equivocación en Inglaterra quizá aún pueda decidir zarpar y cruzar el Atlántico con el joven Selwyn y su familia a bordo, incluso aunque ahora sea mucho mayor de lo que fueron sus padres en aquel instante, incluso aunque su barco acabara en un depósito de chatarra antes de la Segunda Guerra Mundial. El viaje allende los mares parece un pagaré que está por cobrar, pero que puede que nunca se canjee, algo parecido a aquellos bonos que vendía la empresa de ferrocarriles del transiberiano a finales del siglo XIX y que aún es posible comprar casi regalado en la parada de cualquier *bouquiniste* en la ribera del Sena en París: esos bonos son muy reales, pero no pueden canjearse por algo real. Se han convertido en bonos *irrealis*, igual que sus poseedores son gente *irrealis*, igual que el viaje a América es *irrealis*, igual que el Holocausto y su impacto no tienen marcadores temporales y, por ende, flotan al pairo en el espectro del tiempo.

Y ahí subyace la verdadera tragedia. Los muertos no se limitan a morirse; puede que la muerte no sea la ruina definitiva. Hay algo más allá de la omega. Y puede que sea peor. «Sentí realmente, y sigo sintiendo —escribía Sebald en *Los emigrados*—, como si los muertos regresaran o nosotros estuviéramos a punto de irnos con ellos». O, por decirlo con las desgarradoras palabras del padre del autor en el último libro de Göran Rosenberg, *A Brief Stop on the Road from Auschwitz*: «Ya hemos muerto una vez», pero el renacimiento, como el de Paul Celan, Primo Levi, Bruno Bettelheim, Tadeusz Borowski y Jean Améry, resultó ser un renacimiento en algo diferente a la vida. La supervivencia es demasiado costosa. En su caso, la sombra de la implacable Shoah es alargada y persistente, y hay cosas que son peores que la muerte. Si no te mata de entrada, lo que hace el Holocausto es demoler hasta los cimientos, por tomar las palabras de Jean Améry, tu confianza en el mundo. Sin confiar en el mundo, como los muertos, solo te queda sobrevolar en el crepúsculo. No hay ningún lugar al que puedas llamar hogar, siempre estarás bajando de la estación que no era en el largo sendero desde Auschwitz, Lituania, o desde donde sea que vengas.

El narrador de Sebald guarda un silencio deliberado sobre el Holocausto, igual que es muy opaco con respecto al viaje frustrado a Nueva York. No sé muy bien por qué, tampoco tengo la certeza de no estar forzando la interpretación del relato. Lo que empieza a evidenciarse —una vez confrontados los relatos de Max Ferber y el doctor Selwyn, y colocados los nombres de las placas temporales como sospechosos en el corcho de una comisaría de policía— es que el lenguaje carece del tiempo verbal correcto o el modo correcto o el aspecto verbal correcto para transmitir la

pesada realidad contrafactual que nos asedia cual espectro de ese «podría haber sido» que nunca sucedió, pero no es irreal por no haber sucedido y todavía puede suceder, aunque sentimos que quizá podría y no puede suceder.

Es el reflujo mismo del tiempo, el blanco de todas las miradas del pensamiento contrafactual. Llamémoslo «retroprospección» unida en un único e impensable gesto.

Es el guion de los caminos que no se han tomado y las vidas que han quedado a la deriva, sin vivirlas, malgastadas y que ahora están abandonadas en el espacio y en el tiempo. La vida que todavía se nos debe o que el destino zarandea ante nuestros ojos y que proyectamos en cada giro y que alimentamos y, como un virus o un gen suprimido, se transmite de un día a otro, de persona a persona, de una generación a la siguiente, de quien escribe a quien lee, del recuerdo a la ficción, del tiempo al deseo y de vuelta al recuerdo, a la ficción y el deseo, y nunca desaparece porque la vida que aún se nos debe y que no podemos vivir lo trasciende y lo sobrevive todo, porque es en parte algo que se anhela, en parte algo que se recuerda, en parte algo que se imagina y no muere y no desaparece porque nunca jamás existió en realidad.

El guion es, en definitivas cuentas, lo que se queda atrás, lo que aún queda y sigue palpitando cuando dejamos de respirar; nuestro *Nachlass* en el tiempo, nuestros asuntos sin zanjar, libros mayores que se han quedado abiertos, cuentas pendientes de pago, fantasías nunca materializadas y minutos no vividos, las conversaciones aún en suspenso, la maleta sin reclamar en la consigna, todavía esperándonos mucho después de que nos hayamos ido.

Ese es el universo de Sebald. Con un tacto supremo, el autor nunca menciona el Holocausto. Entretanto, el lector no piensa en otra cosa. Sebald casi ni comenta el traslado accidental a Inglaterra, pero no tengo duda alguna de que Selwyn ha estado viviendo no solo una vida que no estaba prevista, una vida accidental, sino la que no era. La vida que vive lucha con una vida contrafactual que ocurre en otra zona nebulosa, espectral, *irrealis*. Este sentido de haber traspapelado la vida verdadera, el yo verdadero, al final lo fórmula en *Austerlitz*, cuando el personaje homónimo le dice al narrador: «En algún momento del pasado, pensé, he cometido un error y ahora estoy en una vida falsa».

A veces la gente se suicida cuando se da cuenta de que ha estado viviendo la vida que no era; o, como a veces sucede en el caso de personas cuyas vidas han quedado destrozadas por la pérdida y la tragedia, pueden sobrevivir al curso de los años justo porque se aferran a la esperanza de encontrarse con la vida que todavía se les debe. Esa era la historia del padre de mi compañero.

Por tanto, no sorprende lo más mínimo que, mientras está de vacaciones en Francia, el anterior inquilino de Selwyn, el narrador, se entere de que el anciano doctor finalmente ha cerrado el libro de cuentas y se ha pegado un tiro.

Y he aquí el tercer aspecto asombroso del relato de Sebald: el asunto del doctor Selwyn no termina ni mucho menos después de su muerte. En 1986, mientras el narrador atraviesa Suiza en tren, empieza a acordarse de su casero. Y, al pensar en él, accidentalmente —aunque el adverbio debería ser «coinciden-

temente»— repara en un artículo en el diario de ese día que afirma que «los restos mortales del guía de montaña bernés Johannes Naegeli, declarado desaparecido desde el verano de 1914, habían sido devueltos a la superficie, setenta y dos años después, por el glaciar superior del Aar».

El cuerpo que se perdió el verano de 1914, poco antes de la Primera Guerra Mundial, ha hallado finalmente su camino a la superficie, mucho después de que aquella contienda se convirtiera en un recuerdo difuso, mucho después de que el muerto estuviera descompuesto, mucho después de que los cuerpos de aquellos que habían sobrevivido a la guerra para acabar pereciendo en el Holocausto hubiesen desaparecido por completo. De hecho, nadie lo bastante mayor para ser soldado en 1914 sigue vivo ahora. Sin embargo, el cuerpo congelado y no descompuesto de Johannes Naegeli ahora es más joven que Henry Selwyn, que lleva muerto dieciséis años. Cuando Rip van Winckle vuelve, no solo constituye un anacronismo; tiene todas las cartas para creer que, salvo que se mire en el espejo, tiene veinte años menos que los de su propia generación. Entretanto, al narrador de Sebald le hubiese encantado poder enseñarle ese artículo a Henry Selwyn para que el anciano doctor lograra reconciliarse con su yo más joven. Pero ahí está la pasmosa crueldad del tiempo. Una reconciliación, que en teoría hubiese despejado tantas cosas, ya no es posible. Reconciliación, resarcimiento, reparación, restauración, redención son, en el mejor de los casos, irrisorias figuras retóricas —palabras—, igual que lo son conceptos como los de «asuntos por zanjar», «cuentas pendientes» o estar «en pausa indefinida». El tiempo no se sirve de esas palabras, porque, por muy habilidosos que fueran los gramáticos antiguos, aún no sabe-

mos cómo pensar el tiempo. Porque este en realidad no se entiende a sí mismo como nosotros lo hacemos. Porque al tiempo no le podría importar menos lo que pensamos de él. Porque no es más que una metáfora fofa y raquítica sobre cómo pensamos la vida. Porque, a fin de cuentas, para nosotros lo que está mal no es el tiempo, ni, por las mismas, el espacio. Es la vida lo que está mal, la que no es.

La luz de gas de Sloan

El metropolitano de la línea E1 de la Sexta Avenida acaba de pasar la empinada curva de la calle Tres. Coge velocidad y en cualquier momento saldrá como un rayo hacia la parte alta de la ciudad. Siguiente parada, la de la calle Ocho; luego pasará por Jefferson Market, la calle Catorce, y de ahí siempre rumbo norte hasta llegar a la Cincuenta y nueve. Pero quizá no va a toda velocidad, sino que frena con un chirrido hasta detenerse tras una curva con fama de complicada, justo antes de llegar a Bleecker Street. Cuesta decirlo. Las letras azules del cartel luminoso del tren deben de significar algo, pero cuesta descifrarlo. Bajo las vías elevadas, dos vehículos parecen saber hacia dónde van. A la izquierda de las vías, en la esquina de la Sexta con Cornelia, un edificio flacucho y con forma de cuña, de doce plantas, se esfuerza por parecer más alto de lo que es. Sus ventanas, muchas de ellas iluminadas, sugieren que, aun cuando en todas partes está oscuro, todavía no es de noche, sino la última hora de la tarde, incluso quizá media tarde. Los residentes del edificio quizá estén preparando la cena, algunos acaban de llegar después de trabajar; otros escuchan la radio, los niños hacen los deberes.

Estamos en 1922 y este es el país de Sloan. El E1 de la Sexta Avenida ya no existe como lo pintó John Sloan en *Nueva York desde Greenwich Village* o en sus vistas del Jefferson Market. A pesar de su traqueteo ensordecedor, seguro que Sloan lo amaba, y en los

múltiples retratos que le hizo palpita la emoción estridente y vigorosa de un pintor urbano sobrado de confianza que nunca desdeñó las bastas estructuras de acero que jalonaban la vida en la ciudad. Aunque con sus pinceladas, el Village del aquí y ahora adquiere de repente una pátina lírica, seductora, casi onírica y su deje crepuscular sugiere que quizá el pintor había estado intentando captar la ciudad como era aquel día, en aquel año, desde su ventana, con el presentimiento —ya que seguro que por entonces ya circulaban los rumores— de que el E1 tenía los días contados. «El cuadro —escribió— sirve de registro de la belleza de la vieja ciudad que está dando paso a las torres recortadas del Nueva York moderno».

¿A Sloan le gustaba el E1? ¿A alguien podía gustarle de verdad el feo, atronador y mastodóntico E1? ¿O, como muchos de nosotros, luchaba por conservar lo viejo —aquella carraca fea, antigua y aparatosa— solo por ser viejo y familiar y por haber estado allí tanto tiempo que nadie recordaba la ciudad sin ello? La chatarra del E1, dicen, acabará vendiéndose y enviándose a Japón; luego Japón nos bombardeará con armas construidas con esos materiales. Lo más probable es que sea una historia apócrifa, pero siniestra al mismo tiempo, ya que, por alterar las palabras de Freud un poquito nada más, lo siniestro es el regreso de algo que antaño nos resultó familiar y luego se olvidó.

Estoy ante el cuadro *Nueva York desde Greenwich Village* en la Galería Nacional de Arte, en Washington D. C., y parezco incapaz de apartarme del retrato de las vistas que hay desde la habitación de Sloan. Hoy mismo, más temprano, me he sentado en una de las Salas de Estudios de la Galería Nacional para ver los esbozos que hizo el artista para su cuadro. Me ha

encantado ver cómo cada uno se ensambla con el siguiente, cómo a partir de meros bocetos acaba floreciendo una obra de arte. Sin embargo, los estudios revelan poca cosa que no esté ya presente en el cuadro; yo esperaba desenterrar una especie de «plus», algo elocuente que el cuadro encubriese, pero mi ojo, poco entrenado, no halló nada.

La ciudad ha cambiado muchísimo desde entonces. Aunque si quitamos el E1 y añadimos más tráfico y luz y gente, ese rincón de Nueva York en realidad no es tan distinto. Bleecker Street sigue ahí, Cornelia sigue ahí, el edificio Woolworth aún se cierne fluorescente en la distancia y, al caer la tarde, los relumbrantes escaparates que flanquean las aceras siguen tentando a quienes pasan por delante y a veces no están por la labor de volver corriendo a casa y esperan perderse un poco o inventarse un recado solo para matar el tiempo. Es el crepúsculo, el atardecer, esa hora bifaz entre el día y la noche cuando la ciudad promete cosas que son a la vez perturbadoras y encantadoras; una hora en la que se desbaratan nuestros modales y todo parece tan atemporal y a la vez tan escrupulosamente atado al tiempo que vagamos por zonas fantasmales a las que nos empujan las trazas rezagadas de un amanecer que es el de esta mañana o el del día siguiente. Como a Edgar Allan Poe, a Charles Baudelaire, que fue su traductor al francés, esa hora de la luz de gas siempre le removió algo por dentro, y en su tibio amor por París seguro que ansiaba uno más antiguo antaño perdido o quizá incluso las esporádicas imágenes del Nueva York de Poe, igual que el estadounidense nutría ideas espectrales de un París que nunca vivió para ver. Baudelaire hacía lo que su mejor crítico, el alemán Walter Benjamin, hizo sesenta años después cuando paseaba por las calles de un

París remozado y actualizado, mientras buscaba los vestigios espectrales de los pasajes de Baudelaire, ya desaparecidos. Como sucedía con los zahoríes, Benjamin sintió la inducción magnética de un París que se había esfumado y no había dejado ni rastro.

El filósofo alemán tenía todas las razones de su lado para intuir la probable fascinación de Baudelaire con Nueva York. Sus amigos judíos alemanes que escaparon se habían refugiado en Estados Unidos y no paraban de insistirle para que los acompañara. Benjamin nunca cruzó el Atlántico. Cuando al final se dio cuenta de que los nazis le pisaban los talones y de que no había escapatoria, se quitó la vida.

El cuadro de Sloan es mi versión imaginaria de un Nueva York que se ha esfumado. En la ciudad siempre pisamos las huellas de otros. Nunca caminamos solos. Todos hemos seguido las huellas de un artista en la ciudad. Todos hemos seguido a un desconocido en medio del gentío al menos una vez en la vida. Todos hemos vuelto a seguir nuestros propios pasos muchos años después y hemos vuelto a estar en el mismo lugar y, como Whitman, «pensar en el tiempo, [...] pensar en retrospectiva».

Puede que Sloan nunca llegara a saber lo que significaría su cuadro en los años venideros, pero encaja con el miedo a que la ciudad —como alguien dijo de sus obras— cambie incluso antes de que la pintura se seque, que todo muere, que el propio E1 dejaría de funcionar pronto y que la suya era una instantánea de un mundo que ya estaba predestinado a ser, algún día, objeto de una mirada retrospectiva. Sloan pintaba para alguien que quizá no sería, pero en quien no se había convertido del todo y a quien ya le estaba deslizando mensajes en clave en el único sistema de anotación que el «pre-yo» y el «post-yo» entendían.

La visión de una ciudad «ahora» o de un tiempo del «ahora» que pronto se convertirá en la ciudad de «entonces» es, como el propio crepúsculo, un espejismo atrapado entre dos zonas temporales ilusorias: el «todavía no» y el «ya no»; o, de manera más precisa, un «ya no» que echa la vista atrás hacia un tiempo en el que era un «todavía no», pero ya sabía que pronto sería un «ya no».

El arte es nuestra manera de discutir con el tiempo. Escarbamos entre dos momentos, ninguno de los cuales dura lo bastante, y abrimos espacio para un tercero que ignora, sacude, trasciende y, si es menester, distorsiona el tiempo. En su poema «El cisne», Baudelaire cruza el puente del Carrousel y, mientras contempla la ciudad, para su gran pesar, se da cuenta de que París cambia (*Paris change!*) y que ya no existe el viejo París (*Le vieux Paris n'est plus*). Con sus reliquias y sus retazos esparcidos y su polvo perenne, París le recuerda a lo que los helenos dejaron atrás al saquear e incendiar Troya. Naufragado en una ciudad que sigue siendo su hogar, aunque a la vez no para de anhelar el regreso a algo que no puede nombrar, ahora el poeta está exiliado en el tiempo.

Cuando Baudelaire paseaba por el puente del Carrousel, lo acababan de inaugurar, pero, como era demasiado estrecho para el tráfico del siglo XX y no lo bastante alto para permitir el paso de navíos y grandes barcazas, al final se derruyó y se construyó uno nuevo a poca distancia, río abajo. El nuevo se había vuelto viejo y estoy seguro de que Walter Benjamin, en su perenne anhelo de hallar el París de Baudelaire y vagar por él, tuvo que lamentar la desaparición de aquel puente. El París que todos los parisinos del presente odiarían ver desaparecer es, de hecho, esa misma ciudad que antaño desplazó al viejo París por el que se lamentaba el poeta.

109

Todo el mundo ha visto imágenes de Penn Station elevándose entre las ruinas del barrio ya arrasado, y todo el mundo ha visto estampas horripilantes de la demolición de dicha estación. Los parisinos se sintieron igual cuando el barón Haussmann perforó el viejo París para construir esa nueva ciudad que ahora todo el mundo ama. Aquellas gentes ya guardaban esbozos y fotografías del París que estaba desapareciendo ante sus propios ojos; son un buen ejemplo las asombrosas instantáneas de Marville de un París decrépito y a veces repulsivo, cuyos fulgurantes arroyos atraviesan a perpetuidad callejones y angostillos mugrientos que solo existen en las imágenes del fotógrafo, porque esas calles y esos arroyos ya no existen en París ni en nuestra memoria colectiva de la ciudad. La destrucción de grandes franjas de la urbe y de la Butte des Moulins para albergar la Avenue de l'Opéra de Charles Garnier del París del presente se retrata como en ningún otro lugar en las cautivadoras imágenes de Marville. De manera similar, la *Excavación de Pennsylvania Station* de George Bellow retrata las obras antes de la edificación de Penn Station (1904), no su demolición (1963).

Nunca veo una sola cosa; veo doble. Como el estereoscopio, «un instrumento óptico utilizado para dotar de un efecto tridimensional a dos fotografías de la misma escena tomadas desde ángulos ligeramente diferentes y observadas a través de dos lentes» (*The American Heritage Dictionary of the English Language*) o, como el deseo de Charles Marville de inventar una cámara estereocrónica capaz de conservar una imagen tangible y tridimensional del París que estaba desapareciendo a toda velocidad a raíz del ambicioso plan de reconstrucción de Haussmann, el cuadro de Sloan se instala entre el entonces y el ahora. Descubrí casi por

110

casualidad una web que compara fotografías del París de Marville con la ciudad del presente. Y luego, en otra ocasión, me topé con unos libros de la editorial Thunder Bay Press llamados *París ayer y hoy*, *Roma ayer y hoy*, *Nueva York ayer y hoy*. Cada uno de ellos nos invita a contemplar dos imágenes del mismo lugar tomadas con un siglo de distancia. Observamos las semejanzas y las diferencias, incapaces de captarlas de manera simultánea —estereoscópica— y nos vemos obligados a ir hacia delante y hacia atrás, hacia delante y hacia atrás otra vez, intentando aprehender el sentido del tránsito del tiempo.

Sin embargo, aunque el paso del tiempo lo cambia casi todo —las tiendas, la ropa que lleva la gente, el tipo de vehículos que hay aparcados en la calle—, hay cosas que permanecen inmutables. Nunca queda claro si lo que deseo apresar en esos pares contrastados de imágenes es la permanencia o el cambio. Si una parte de mí anhela vivir al inicio del siglo XX y otra está agradecida de estar inmerso en el XXI. Si una parte de mí ama el presente y otra ansía el pasado. Me siento confuso, pero no puedo deshacerme de esas imágenes dobles. Busco sin cesar las coordenadas correctas en el tiempo y el espacio. Cuanto más me fijo y ojeo entre los siglos, hacia delante y hacia atrás, más cuenta me doy de que no sé dónde vive en realidad mi yo más auténtico, en 1921 o en 2021, o si hay algún punto ideal que siempre flota entre ambos y que es mi verdadero espacio, salvo que parece que nunca lo encuentro. Nada corresponde a lo que creo que quiero. Soy un prisionero que flota libre, que mira y necesita mirar una segunda vez para ver.

Y quizá lo que busco en la ciudad de Sloan no es la urbe antigua, ni tampoco otra zona temporal, ni siquiera algún tipo de incursión turística hacia el

pasado; lo que quizá esté buscando en esos cuadros e imágenes de un mundo que ha desaparecido solo es a mí mismo. ¿Dónde estoy? ¿En qué momento estoy? Y, ya que nos ponemos a preguntar, ¿quién soy?

Cuando me adentro en el pasaje de cúpulas acristaladas de la Galerie Vivienne de París o en el todavía más hermoso pasaje de San Petersburgo, o el que hay en Sídney, lo que veo no es solo un pasaje antiguo hermosamente restaurado que me saluda desde el siglo XIX, lo que veo es una construcción muy familiar que casi me arrastra a otra distorsión temporal que de repente me hace sentir del todo en casa.

Si sigo mirando el retrato de Sloan de la Sexta Avenida y la calle Tres por la tarde, ¿me encontraré a mí mismo o, mejor aún, una versión mucho más temprana de mí mismo paseando por la avenida que iluminan las farolas de gas? Y, digamos, si ese caballero que cruza la calle de camino a casa es mi bisabuelo, ¿me verá observándolo? ¿Sabe que intento alcanzarlo? ¿Acaso le interesa? ¿Me conoce? ¿Y yo a él? ¿Cuál de los dos es más real? ¿Quién tiene los pies más firmes en tierra? O, si invertimos la idea y le damos una vuelta de tuerca más: cuando, cien años después, mi bisnieto mire una foto mía sentado junto a la Estatua de la Memoria en Straus Park, en la calle Ciento seis, ¿sabrá que yo existía y que una infinitésima parte de mí ya estaba intentando hacerse con él de manera desesperada?

O dejad que le dé otra vuelta de tuerca: mientras miro el cuadro de John Sloan de Greenwich Village con las vías elevadas bien visibles, y luego examino sus estudios preliminares, reparo en que uno de los bocetos ni siquiera muestra el E1. Sloan recuerda la Sexta Avenida antes de la construcción de esa línea y, con ojo de adivino, ve su posterior demolición. En

sus estudios, está ensayando tanto el E1 que está a punto de construirse como el que se desmantelará.

Lo que estamos buscando, lo que intentamos aprehender, no está ahí, nunca lo estará; pero buscar justo eso es lo que nos hace acercarnos al arte. Cuando intentamos entender nuestra vida, a nosotros mismos o el mundo que nos rodea, el arte no trata de nada en concreto, sino de la interrogación, la remembranza, la interpretación, tal vez incluso la distorsión de las cosas, igual que no trata del tiempo, sino de la inflexión del tiempo. El arte de las huellas, no los pies; el lustre, no la luz; oye los ecos, no el sonido. El arte trata de nuestro amor por las cosas cuando sabemos que no son las cosas en sí mismas lo que amamos.

Cuando ojeo mi ejemplar de *Nueva York ayer y hoy*, me acuerdo de la paradoja definitiva: que aquellos que vivían en una fotografía de hace un siglo están todos muertos, pero que, si la ciudad pervive y apenas cambia, entonces quizá aquellos que caminaron por esas calles cien años atrás lo único que han hecho ha sido cambiarse de ropa, comprarse coches más nuevos, y todos regresan, porque, si es cierto que la ciudad nunca envejece, nosotros tampoco envejecemos y no morimos.

Contemplo el cuadro de John Sloan y veo la ciudad de 1822, cuando no había E1, en 1922, cuando ya existía, y en 2022, cuando el recuerdo de ese metropolitano se habrá esfumado tiempo ha. Y de repente me atenaza un pensamiento terrorífico. ¡No estoy en ninguno de esos años! Pero entonces pienso en Bleecker Street, con sus farolas de gas y sus compradores y sus tiendas, a punto de bajar la persiana al caer la tarde, y sé que siempre he estado ahí y que, por ende, quizá nunca jamás me vaya.

Veladas con Rohmer
Maud o la filosofía en el tocador

Abril de 1971. Tengo veinte años. Mi vida está a punto de cambiar. Yo aún no lo sé. Pero solo unos pasos más y algo nuevo, como un viento nuevo, una nueva voz, una nueva manera de pensar y de ver las cosas recorrerá mi vida.

Es una tarde de jueves. No tengo trabajos que entregar al día siguiente, ni lecturas, ni tareas. Aún tengo mi ración diaria de pasajes de griego antiguo para traducir, pero siempre puedo encargarme de ellos por la noche o mañana por la mañana, en el largo trayecto en metro que tengo hasta la facultad. Me doy cuenta de que este es otro de esos escasos y liberadores momentos en los que no tengo nada encima de la mesa. Esta noche quiero ver una película francesa. Quiero oír francés. Lo echo de menos. Hubiera preferido ir al cine con una chica, pero no tengo novia. Hace un tiempo hubo alguien, o la ilusión de alguien, pero no funcionó, y luego apareció otra persona y tampoco funcionó. Desde entonces he acabado por odiar la soledad y, más que la soledad, la aversión hacia uno mismo que despierta.

Pero esta noche no estoy triste. Ni tampoco tengo prisas por encontrar un cine. Después de trabajar toda la tarde en un destartalado taller de maquinaria de Long Island, donde tuve la suerte de encontrar trabajo porque mi jefe es un judío alemán refugiado a quien le gusta contratar a otros judíos desplazados, quiero volver corriendo a la ciudad, salir del metro y absorber el

115

ajetreado fulgor de las luces de las avenidas crepusculares del Midtown de Manhattan. Siempre me recuerda a las *Nocturnas* de Nueva York de J. Alden Weir o a las noches parisinas de Albert Marquet; ni las unas ni las otras son noches reales ni de Nueva York ni de París, pero sí la idea de ambas ciudades, el celuloide, el espejismo, la quimera que cada artista proyecta en su ciudad para hacerla suya, para hacerla más habitable, para enamorarse de ella cada vez que la pinta y, así, dejar que otros encuentren una morada imaginaria en su ciudad irreal. Siempre me ha gustado el Manhattan ilusorio superpuesto al de verdad con las alteraciones justas para hacer que lo ame. Ahora, estar en Midtown me apetece mucho más que ir directo a casa y así salir de la gris estación de metro de la calle Noventa y seis con Broadway, remontar la empinada y oscura Noventa y siete, donde los ocasionales animales atropellados me recuerdan que esta megalópolis moderna podría ser, con la misma facilidad, una gigantesca alcantarilla. Nada podría estar más lejos de las ciudades que amaron Pissarro o Hopper. La mugrienta calle Noventa y siete es lo último que quiero esta noche.

Me gusta esta repentina pausa de la realidad, este hechizo en miniatura de libertad y silencio al atardecer que me deja sentirme uno con esta ciudad tan iluminada. Su gente yendo de un lado para otro tras la jornada laboral tiene vidas apasionantes y, como mi camino casi se ha cruzado con el suyo al pisar la misma acera, se me ha pegado algo de su vitalidad. Hay algo muy de adulto en salir del trabajo sin la necesidad de ir corriendo a casa. Me encanta sentirme adulto. Supongo que eso es lo que hacen los adultos cuando paran en un bar o se sientan en una cafetería después de la jornada. Así uno encuentra su momento inex-

plorado del día y, como no está reservado para nada, en lugar de vivirlo a toda prisa, uno se permite rezagarse y relajarse y ralentizar las cosas, hasta que ese momento insignificante que por lo general se cuela entre la puesta de sol y la noche, y que en contadas ocasiones vivimos de verdad porque pasa tan rápido, de la nada se convierte en algo, y de un hiato vago de la víspera, al final cobra forma como un ejemplo de gracia que podría quedarse con uno esa noche, mañana, para el resto de la vida, igual que pasará con este momento, aunque yo todavía no lo sepa.

Entro en el cine. Oigo voces en la pantalla. No tengo ni idea de cuánto me he perdido o si al llegar tarde me habré arruinado la película. La repentina decepción de haberme perdido el inicio me distrae y le da a todo el visionado un sentimiento irreal, provisorio, como si ver la película ahora no contase, porque quizá tenga que enmendarlo con un segundo pase. Me gusta la opción de un segundo visionado ya implícito en el primero, el modo en que veo lugares u oigo historias contadas una segunda y tercera vez mientras aún espero experimentarlas por vez primera, que es el modo en que me enfrento a casi todo en la vida: como un ensayo para lo real que está por venir. Volveré, pero esta vez con alguien a quien amo, y solo entonces la película importará y será real. Al fin y al cabo, esa era la manera que tenía de tener citas, de responder a anuncios de empleo, de elegir mis clases, de hacer planes de viaje, amistades, de buscar la novedad: con entusiasmo, una pizca de pánico, reticencia y flojera; todo a veces embotellado en una salmuera de resentimiento incipiente, tal vez desdén. Casi espero llevarme un chasco con la película. Lo único que

hago es, de forma mecánica, fingir que pongo a prueba una película que ha entusiasmado a todo el mundo y al final he accedido a ver porque es el último pase en Nueva York.

Hoy no tenía pensado ver *Mi noche con Maud*. Verla parecía una especie de exigencia externa, sobre todo después de que el año anterior la nominaran a mejor película extranjera; por eso había querido dejar que se calmaran un poco los ánimos, poner un poco de distancia con las alharacas de la gente. Me gustaba lo que había leído de la cinta y me intrigaba la historia del católico practicante interpretado por Jean-Louis Trintignant que, por una nevada, se ve obligado a pasar la noche en casa de Maud y, a pesar de las cautivadoras miradas e insinuaciones inequívocas de ella, se niega a acostarse con la mujer; de hecho, se envuelve bien envuelto en una manta, como si fuera un cinturón de castidad metafórico, y duerme a su lado en la misma cama hasta el alba, cuando está a punto de ceder. La mañana siguiente, después de irse de casa de Maud, se cruza con la mujer con la que acabará casándose. Maud era el esbozo de la versión final. Me gusta esta visión de las cosas. En la película hay orden en el universo, al menos el deseo de ver orden; algo que ya casi nunca veíamos ni en los libros ni en la pantalla en aquellos años.

Yo no quería ser otro neoyorquino con ansias de cantar las virtudes de la última película francesa. Noté mis reticencias. La resistencia como ejemplo del deseo. Como resultado, quizá era el último de la ciudad en ver la película de Éric Rohmer.

Eso explica por qué el cine de la calle Cincuenta y siete Oeste estaba casi vacío. Por norma, no me gusta ir solo al cine. Siempre me daba miedo que la gente me viera así, sobre todo si yo iba solo y ellos no. Pero

esta noche es diferente. Ni siquiera pensaba en mí como un joven solitario, a quien nadie quería, incómodo. Esta noche soy otro veinteañero que tiene tiempo libre y, por capricho, decide ir al cine y, al ver que no tiene a nadie que lo acompañe, compra una entrada en lugar de dos. Sin más

Me encendí un pitillo; en aquellos días se podía, y siempre me sentaba en la sección de fumadores. Me quedaría quince, veinte minutos. Si no me gustaba, recogería mis cosas y me iría. También, sin más.

Dejé la gabardina en el asiento que tenía al lado y empecé a ir a la deriva por la película, algo de ella ya me había atrapado. La cosa tuvo que comenzar poco después de encender el cigarrillo y tenía que ver tanto con el propio filme como con el hecho de estar viéndolo solo. El entrelazamiento de ambas cuestiones —la película y yo— no era casual, pero de una manera siniestra, quizá insostenible, esencial a la propia obra, como si quien yo era —solo, a mis veinte, ansiando el amor, sin saber dónde encontrarlo, dispuesto a aceptarlo casi de cualquiera— fuese importante para la película, como si todo lo que sucedía en mi vida privada fuera relevante para ella. El fermento lumínico del Midtown de Manhattan, de repente, cobró importancia; mi anhelo de estar en París en lugar de Nueva York cobró importancia; el gris taller de maquinaria del que había salido en Long Island; los pasajes que aún tenía que traducir de la *Apología*; mis recelos cada vez que pensaba en la chica que había conocido en una fiesta en Washington Heights hacía más de un año; hasta la marca de cigarros que fumaba, y —no lo olvidemos— el brioche de ciruelas que me había comprado de camino para picar algo, porque algo de las ciruelas me trae una sensación de refugio, del viejo mundo que sigo asociando con mi

abuela, que vivía en París en aquel momento y que seguía intentando que volviera allí porque la vida en Francia, me aseguraba, hacía las veces de extender la existencia tal como la había conocido ella en Alejandría; todas estas cosas, como extras voluntarios, intervinieron y representaron su papelito en la película de Éric Rohmer, como si el propio cineasta, como todo gran artista, sin saber muy bien cómo, hubiera abierto un espacio en su cinta y me hubiera pedido que la amueblara con fragmentos de mi vida.

El léxico personal que llevamos a una película; la manera en la que malinterpretamos una novela porque nuestra cabeza se ha alejado de la página, fantaseando con algo del todo superfluo con respecto al texto, es la razón más segura y fiable para considerarla una obra maestra. La decisión espontánea de ir al cine aquella noche queda inscrita para siempre en *Mi noche con Maud*, igual que el impulso de acercarme a una fiesta en Washington Heights después de haber decidido no ir se entretejió en mi repentino enamoramiento con la chica que conocí aquella noche. Incluso el hecho de entrar en la sala cuando la película ya había empezado pareció proyectar sobre la tarde, en retrospectiva, un significado extrañamente premonitorio, aunque inescrutable.

Jean-Louis es el protagonista de *Mi noche con Maud*, vive solo y le gusta estar así, aunque en la película le dirá a Maud que desea casarse. Ha pasado mucha gente por su vida, muchas diversiones, muchas mujeres; agradece su reciente y autoimpuesta reclusión, aunque suene un poquito demasiado sofisticado, engreído, para que pase por un retiro auténtico. Es un hombre que parece haber puesto en pausa su

vida personal y haberse tomado un tiempo en Ceyrat, cerca de Clermont-Ferrand, donde trabaja para Michelin. No está amargado ni es taciturno, solo vive una serena vida retirada. Sin vergüenza, sin soledad, sin depresión. La obra no es *Memorias del subsuelo* de Dostoievski, tampoco es Joseph K., ni, para el caso, otro ansioso francés existencialista que se odia a sí mismo. En su deseo de que lo dejasen en paz había algo tan falto de tormento, tan cómodo, tan restaurador que no puedo evitar sospechar que, en contraste, lo que me hace insoportable mi propia soledad no es tanto la soledad en sí, sino mi incapacidad personal de superarla. Quizá esta sea la ficción más traicionera de la película: el retoque amable de la soledad hasta que parece del todo voluntaria. Había una gran diferencia entre el protagonista y yo. A él no se le privaba de compañía, podía tenerla siempre que quisiera. Yo no. Podría estar mintiéndose, claro, y, por ende, llevar una máscara y moverse en el mundo de una casa de muñecas del que el director había conseguido purgar todo vestigio de ansiedad y abatimiento, del mismo modo que algunas comedias del siglo XVIII eliminaban por defecto todas las referencias a las casas de beneficencia, el suicidio, la sífilis y la delincuencia. Puede que el protagonista viviese una mentira, pero el mundo en el que entra —queda lo bastante claro desde el primer plano— no es el crudo universo de las películas de acción en el que la gente se hiere, sufre y muere; en vez de eso, es un espacio habitado por amigos de la élite, bienhablados, que intentan desentrañar el sentido del amor convencional con una mezcla nada convencional de autoconciencia e infinito autoengaño. En la película no hay violencia, ni pobreza, ni drogas, ni rupturas, ni ladrones de cajas fuertes perseguidos por la policía, ni enfermedades, ni

tragedias, apenas lágrimas, intercambio de fluidos, ni siquiera amor duradero, ni aversión hacia uno mismo. La ironía y el tacto lo blanquean todo, así como esa *gêne* perenne de los franceses, esa sensación escalofriante de incomodidad y fastidio que sentimos cuando tenemos la tentación de rebasar un límite pero nos refrenamos. La juventud se sacude la *gêne*, no la acepta; los adultos la saborean, como azorarse de improviso, la resaca del deseo, ser conscientes del sexo, una concesión a la sociedad.

Jean-Louis y Maud son adultos. Ambos versados en asuntos del corazón y en el sinuoso curso que pueden tomar los deseos. No rehúyen a los demás, pero no sienten la necesidad de buscarlos. Los hombres de Rohmer, como descubrí con su ciclo de *Cuentos morales*, se sitúan en un hiato de lo que parecen vidas del todo plenas. Sus personajes pronto vuelven al mundo real y a su único amor, que los espera allí. En *La coleccionista* tenemos las breves vacaciones en una villa mediterránea; en *La rodilla de Claire*, el regreso a una casa de campo familiar, o en *El amor después del mediodía*, una tarde de fantasía adúltera; todas estas películas son interludios jalonados por mujeres de quien el protagonista masculino ya sabe que no se enamorará de veras.

Los seis *Cuentos morales* de Rohmer comprenden nada más y nada menos que una serie de lo que podría llamarse vidas serenas y psicológicamente en calma. Puede que el mundo esté en guerra —cuando se filmó *Maud*, la guerra de Vietnam seguía su curso (y, de hecho, como se concibió dos décadas antes, iba a tener lugar no durante una nevada a finales de los sesenta, sino durante la Segunda Guerra Mundial)—. Aun así, los personajes del mundo del cineasta, como quienes intentan escapar a la plaga del *Decamerón*, de Boccaccio, o como tantos otros cortesanos desencan-

tados de la Francia del siglo XVII, siempre encuentran el modo de esquivar la parte desagradable de las cosas un ratito mientras hablan del amor. No hablan del amor que se tienen, sino de la naturaleza del amor en general, lo cual, en una conversación cortés, quizá sea la manera de hacer el amor mientras se afirma —o se intenta afirmar— que no se está haciendo nada, de seducir sacando a la luz todas las artimañas de la seducción; de acercarse a alguien aun guardándose la carta de no llegar hasta el final y echarse atrás en el último minuto. Entre los desengañados cortesanos del siglo XVII que vivían en París, era costumbre sentarse alrededor de la cama de una anfitriona, que atendía a las visitas desde ahí. En esas circunstancias, la conversación había de ser íntima y cándida —¿cómo no?—, pero siempre templada por el júbilo, el buen juicio y la buena educación. Blaise Pascal, en sus *Pensées*, quizá la obra más espiritual e incansablemente incisiva de la literatura francesa, podría haber sido también el autor apócrifo del texto no menos exploratorio, pero sí de lo más sofisticado, *Discours sur les passions de l'amour*.

Para un veinteañero, el Jean-Louis de *Mi noche con Maud*, de treinta y cuatro años, parecía mayor, sabio y muy experimentado. Tenía mucha vida a sus espaldas; había viajado a varios continentes, había amado y había sido amado, la soledad no le importaba, de hecho, le sentaba bien. A mis veinte, yo solo había amado a una mujer. Y justo aquella primavera estaba empezando a recuperarme de todo. De lo que la echaba de menos, los mensajes que le dejaba en el contestador, a los que no respondía, las citas en las que me había dado plantón, sus desaires al decirme:

«He estado ocupada», junto con su evasivo y encubridor «Te prometo que no lo olvidaré», y mis sempiternos reproches hacia mí mismo por no atreverme a decirle lo que sentía la noche que me quedé plantado delante de su edificio mirando sus ventanas y preguntándome si debería llamar al timbre; o la noche que caminé bajo la lluvia, porque necesitaba una excusa para estar fuera cuando me llamase —si me llamaba, cuando me llamase, cosa que nunca hizo—; nuestros besos en la mejilla, superficiales, mientras esperábamos en la parada del Broadway Local una noche; la tarde que pasé en su casa y vi que se cambiaba de ropa delante de mí, pero fui incapaz de abrazarla porque de repente las cosas no parecían claras entre nosotros; y la tarde, muchos meses después, cuando volví a verla y nos sentamos en la alfombra y hablamos de ese momento en el que yo había malinterpretado lo que quería decirme al quitarse la ropa e incluso entonces, al oír sus confidencias, seguí siendo incapaz de accionar nada y, en vez de eso, malgasté el tiempo juntos con frivolidades, con evasivas tangenciales sobre un nosotros que ambos sabíamos que nunca sería un nosotros; todo eso, como flechas que guardan silencio y se clavan en san Sebastián, me recordaba que, si no era capaz de olvidar haber amado a la chica que no era, al menos debía aprender a no odiarme por ello, porque también sabía que sería más fácil culparme por no aprovechar aquella tarde que cuestionar mi deseo y no saber lo que me había refrenado.

Jean-Louis, como casi todos los hombres de Rohmer, ya ha estado ahí y emerge en la otra orilla sin rasguños, o eso parece. Era la primera vez que yo atisbaba que quizá había otra orilla. Por tímido y cauto que fuera, me di cuenta de que aún había esperanza. Al ver a Jean-Louis evitando las insinuaciones de

Maud al tiempo que él le daba falsas esperanzas pensé que lo que les sale de forma espontánea a algunas personas no es por fuerza algo impulsivo, sino deliberado, que toda chispa de deseo tiene algo de desliz, un momento de evasión, un reflujo de la *gêne* que no puede pasarse por alto, no solo porque algunas personas estén pensando al calor de la pasión, sino porque la pasión es, en sí misma, una manera de pensar. Nunca es ciega. Al ver a los dos personajes pensar en voz alta sobre ellos mismos y hablar con tanta elocuencia sobre el amor esa noche, confinados por la nevada, recordé que pensar es, en esencia, algo erótico, casi lascivo, porque pensar siempre es pensar sobre el Eros, porque pensar es libidinoso.

La primera vez que vemos a Jean-Louis es en una iglesia. Es un católico devoto. Se fija en una rubia atractiva. Se hace patente que nunca ha hablado con ella, pero al final del sermón decide que un día esa mujer, a la que lo más probable es que solo haya visto en la iglesia, será su esposa.

Nada podría sonar más propio de la clarividencia o el autoengaño, pero, de nuevo, trenzar ambas cosas es típico del director francés. La premonición y el autoengaño son compañeros de cama inseparables. Uno alimenta al otro. Que confabulen no es irrelevante. Las estrellas se alinean con nuestros deseos o según lo que es mejor para nosotros, pero nunca tal y como pensamos.

Un día, ya fuera de la iglesia, Jean-Louis intenta seguirla, pero acaba perdiéndole el rastro. Unos días más tarde, la noche del 21 de diciembre, de repente la ve en moto, pero vuelve a perderla de vista en las estrechas y ajetreadas calles llenas de adornos navideños

de Clermont-Ferrand. La noche del 23 de diciembre deambula por la ciudad con la esperanza de toparse con ella.

Y claro que lo hará, pero todavía no.

Sin embargo, se cruza con otra persona: su amigo Vidal, a quien llevaba sin ver desde que eran estudiantes. Ambos están tan emocionados por la casualidad de haberse encontrado que, tras pasar un rato en una cafetería, Jean-Louis sugiere que cenen juntos. Vidal no puede cenar con su viejo amigo esa noche, pero tiene una entrada de sobra para un concierto. El protagonista acepta la invitación de ir con él, quizá otra oportunidad de cruzarse con su rubia, piensa. Pero la mujer no está en el concierto. A los viejos compañeros les gustaría hacer algo juntos la noche siguiente, aunque esta vez es Jean-Louis quien no puede: le gustaría asistir a la misa del gallo por Nochebuena. Vidal lo acompaña a la iglesia. Ni rastro de la rubia, tampoco allí. Así que el compañero lo invita a cenar al día siguiente, en Navidad, a casa de Maud. Probablemente Vidal está enamorado de Maud, pero después de lo que seguro que ha sido una aventura de una noche hace un tiempo, se ha resignado a tener una amistad platónica con ella.

En la cafetería, la noche en la que se toparon el uno con el otro, los hombres empezaron a hablar, en especial, de los encuentros casuales y, en particular, de Pascal, el autor más asociado con el azar, *l'hasard*, y, también como por azar, justo es el autor al que Jean-Louis ha estado leyendo. Triple coincidencia.

Esas coincidencias de varios estratos me cautivaron y no me abandonaron y siguieron insistiendo en que había un diseño ulterior funcionando en la obra, como si la convergencia de tantos azares, aunque estuvieran muy cogidos por los pelos, apuntalaran toda

la película, y que esa conversación entre los dos hombres sobre la coincidencia no fuera más que un preludio, un instante de afinar los instrumentos antes de todo lo que estaba por venir. La confluencia de los tres *hasards* en el filme, además de la insidiosa convicción de que había algo siniestramente personal cada vez que captaba algo que ocurría a múltiples niveles, no solo me avivó en términos intelectuales, sino, de un modo inexplicable, prendió una carga estética, casi erótica, como si todo Rohmer tuviera que ver con el sexo, pero solo de manera tangencial y etérea, igual que todo Rohmer tenía que ver conmigo, de manera también tangencial y etérea, porque esos múltiples niveles me recordaban una y otra vez que a mí también me gustaba levantar el velo y mirar bajo las cosas, desnudar una supuesta verdad tras otra, capa tras capa, engaño tras engaño, porque, a menos que algo lleve velo, no lo veo; porque lo que me gustaba por encima de todo no era, por fuerza, la verdad, sino su sucedáneo, la intuición; intuir a la gente, las cosas, las maquinaciones de la propia vida, porque el saber va tras una verdad más profunda, es insidioso y le roba el alma a las cosas, porque yo mismo estaba hecho de múltiples niveles y tenía más deslices que una mera presencia directa, porque a mí también me gustaba ver que el mundo estaba hecho, como yo, de capas y estratos cambiantes que coquetean contigo y luego te dan esquinazo, que piden ser excavados, pero nunca se quedan quietos, porque Rohmer y yo y esos personajes éramos como vagabundos con muchas direcciones, pero sin hogar, muchos yoes mezclados —yoes de los que nos habíamos desprendido, otros que habíamos sido incapaces de superar, otros que aún deseábamos ser—, pero nunca un yo único, firme, identificable. Me gustaba ver al cineasta desenroscar los

secretos de sus personajes; yo estaba todo enroscado en mí mismo y seguía dando por hecho que, al contrario de lo que todo el mundo afirmaba, los demás lo estaban también. Era bueno ver a alguien practicar algo con lo que yo había trasteado, colarse en los pensamientos privados de la gente e intuir sus vergonzosas y viles intenciones. La gente tiene dos caras, tres caras. Nada era lo que aparentaba ser. Yo tampoco. Aquella noche me enfrenté a la posibilidad de que, quizá, lo más cierto de mí mismo era una identidad enroscada, mi yo *irrealis*, un yo que «podría haber sido» que nunca existía en la realidad, pero tampoco era irreal por no existir y aún podía llegar a ser real, aunque temía que nunca llegara a serlo.

Aunque, tal vez, lo que me perturbó en la escena de aquellos dos viejos amigos charlando sobre la suerte fue algo mucho más simple que su conversación sobre el azar: la intensidad de su intercambio me recordó que aún había lugares en el planeta en los que conversaciones como aquella, en el francés más exquisito, no son la excepción, y que la gente aún habla así en los cafés de Francia. De repente sentí nostalgia por un sitio que ni siquiera era mi hogar, pero que podría haberlo sido; echaba de menos oír francés en las calles de Manhattan, al mismo tiempo que sentía que, si me dieran la opción, nunca me iría de la Gran Manzana para mudarme a Francia.

Ahí están los dos hombres: yo estoy aquí, dice uno, y tú estás ahí, dice el otro, y entre nosotros hay tiempo, espacio y un extraño diseño, que, para algunos, no se trata de un diseño, pero para nosotros es la prueba de que estamos inmersos en algo cuyo sentido, no obstante, nos evita.

Era la búsqueda y el posible hallazgo de un diseño oculto en la vida de esas personas lo que de pronto me cautivó, porque todo en Rohmer trata del diseño, que es otra manera de decir que, a fin de cuentas, todo es forma. La forma es la imposición del diseño. En ausencia de Dios, en ausencia de identidad, en ausencia de amor, incluso ahí hay diseño; quizá incluso la ilusión de que exista.

El mundo bulle, lleno de coincidencias. Encuentros casuales, avistamientos casuales, saberes casuales; acontecen todo el tiempo. De hecho, es lo único que hay: azar. Sin embargo, en Rohmer el azar funciona según un algoritmo —o al menos la búsqueda de tal algoritmo—, igual que puede haber una lógica en la casualidad, una que no se encuentra fuera de la película, ni siquiera en la propia obra. Es la cinta en sí misma. La forma es el algoritmo. La forma, como el arte, no suele tratar de la vida, o no del todo. La forma es tanto la búsqueda como el hallazgo del diseño.

En la vida de los personajes de Rohmer suceden accidentes; pasa con tanta frecuencia que no deja de ser siniestro, igual que sucede, pongamos por caso, en una novelita realista menor del siglo XIX a cuyo autor se le han agotado los trucos y se apoya en encuentros *Deus ex machina* para ayudar a que el argumento avance. Aunque, en el mundo del cineasta francés, los encuentros casuales no están desprovistos de significado; son la manifestación externa de una lógica interna que a veces —a veces— enseña sus cartas. La forma es el modo que tenemos de investigar, descubrir y, por mucho que lo hagamos de manera breve, consolidar esa lógica antes de que se convierta en un espejismo y nos vuelva a dar esquinazo. Los encuentros casuales pueden parecer del todo caprichosos, si bien solo porque juzgamos la vida a tenor de una

lógica secuencial. Pero, no obstante, hay otra lógica, aunque es ilógica. El funcionamiento de lo que llamamos encuentros casuales —igual que los procesos mentales de los sabios personajes de Rohmer, aunque por lo general vivan autoengañados— es contraintuitivo y voluntariamente paradójico. El mundo tiene una construcción paradójica; la psique está gobernada por deseos que no podrían ser más paradójicos. Será más efectivo intentar entender el mundo —y los moralistas franceses del siglo XVII lo vieron claro— leyéndolo de manera contraintuitiva, es decir, antitética; lo mismo sucede a la hora de «leer» la vida. Pascal lo llamó *renversement perpétuel*, «inversión perpetua», pero el filósofo era un pensador lógico y lo que con más probabilidad quería decir era «inversión simétrica». Al fin y al cabo, una coincidencia no es más que un indicio de simetría, de diseño, una aprehensión elusiva del sentido. El amor por el diseño es el amor a Dios llevado a la estética. La simetría es la manera de fabricar la ilusión, la impresión, la chispa de sentido en nuestra vida que, de otro modo, sería absurda y caótica. La ironía en sí misma no es más que el diseño que imponen nuestras percepciones sobre las cosas que nuestro intelecto ya sabe que no tienen diseño alguno ni nada que se le parezca. Esa es la esencia de todas las artes. El caos estilizado.

La trama de *Mi noche con Maud* exuda «inversión simétrica». Jean-Louis se ha fijado en la rubia Françoise, una creyente en apariencia virtuosa con la que ha decidido que se casará sin siquiera haber hablado con ella ni una sola vez. Mientras tanto, conoce a Maud, la morena, típica seductora que quiere acostarse con él, pero a la que consigue resistirse. En cualquier caso, la mañana después de salir del piso de Maud, Jean-Louis ve a Françoise, se acerca a ella mientras la rubia

está aparcando la bici y, haciendo acopio de valor, hace algo que dice que nunca ha hecho con una desconocida por la calle: la aborda. Como con Maud, acabará durmiendo bajo el techo de Françoise, pero no con ella. Acabará casándose con ella solo para descubrir, por obra y gracia del azar, cuando él y su ya esposa se cruzan con Maud en la playa cinco años después, que su mujer había sido la amante de nada más y nada menos que del marido de Maud. De hecho, puede que Françoise fuera la causa del divorcio de Maud.

En la playa, Jean-Louis estaba a punto de confesarle a su esposa que la mañana que habló con ella por primera vez acababa de salir del piso de Maud, pero antes de hacerlo, se da cuenta, como si tuviese un momento de clarividencia, de que lo que parecía perturbar a Françoise en aquel instante en la playa no era lo que podía acabar descubriendo sobre su marido y Maud, sino otra cosa; y la inversión simétrica y ese doble nivel de la escena no podría estar más estilizado. El protagonista mira a su mujer y, en ese mismo instante, se da cuenta de que Françoise estaba infiriendo lo mismo que él estaba infiriendo sobre ella. En la película no se dice nada, pero las inferencias son lo bastante claras. Françoise y Maud se han acostado con el mismo hombre, y ese hombre era el marido de Maud. En la vida, el emparejamiento se invirtió; en el arte, se corrigió.

La naturaleza completamente adventicia de este tráfico de intuiciones a múltiples niveles entre marido y mujer en la playa nos dice que a la verdad nunca se llega de forma metódica; solo se puede interceptar, hurtar y, por ende, siempre es inestable y está sujeta a error o a revisión. Una intuición siempre puede estar en lo cierto o estar equivocada; lo sabemos. Pero una

intuición de una intuición siempre es algo que se fabrica y, por tanto, carga con la huella de la forma. En Rohmer estamos en un mundo en el que la conciencia, como el deseo, el azar, el pensamiento, la conversación siempre son conscientes de sí mismos y, por tanto, siempre están estilizados.

Sentados en la cafetería, al inicio de la película, los dos amigos, como casi todos los personajes en las películas del francés, hallan una emoción particular y consciente de sí misma en verse debatiendo de buena gana lo que les está sucediendo en ese preciso instante. ¿Nuestro encuentro tiene un significado o no es más que suerte? Como no hay manera de responder a la pregunta, hay que apostar —Pascal de nuevo— a que ha de haber un sentido tras la coincidencia, si acaso no en la vida convencional, normal y corriente, al menos sí en las convenciones del arte —en el cine, por ejemplo—. Cuánto nos gustan esos momentos en los que de repente percibimos en una serie de accidentes algo que podría llamarse una inteligencia omnisciente que despliega —o, como le gusta decir a Proust, que «organiza»—, uno por uno, los acontecimientos de nuestra vida de manera que no solo nos asombra su alineamiento, sino su eco, que es el espectro del sentido. ¿Qué puede ser mejor que espiar en la existencia real, cotidiana, rutinaria y fortuita ese toque de luz del gran artificiero que enmarca nuestra vida según los pactos del arte? Sucede una o dos veces en toda una existencia; esas ocasiones se llaman milagros.

Pero el descubrimiento de que la forma es un modo de atribuir sentido a la coincidencia queda en segundo plano por otro hallazgo: es decir, que su capacidad de moverse en múltiples niveles —debatir el

arte de debatir— es, en sí misma, algo lleno de sentido y se convierte en algo explosivo cuando se traspone al tocador, porque ya es tangencialmente erótico. Eso es justo lo que sucede unos veinte minutos después entre Jean-Louis y Maud. Esa especie de candor y de pensamiento cohibido y el levantamiento de capas solo puede acabar en un dormitorio. Ni siquiera es candor, aunque carga con todas sus inflexiones: al tiempo con mucha franqueza e intimidad, enunciado con la elegancia confidente con la que se sinceran los amantes en la cama, mientras conservan una distancia prudencial. Hasta donde sabemos, podrían estar coqueteando. En toda verdad subyace la inscripción del capricho y el artificio, las intromisiones del artificio en nuestras manifestaciones más espontáneas y vacilantes. «Di toda la verdad, pero dila tangencial / el triunfo en los rodeos está [...]»: Emily Dickinson. Nunca había visto las cosas así ni tampoco había hablado sobre el deseo mientras yo mismo era su presa.

Echaba de menos hablar como Maud y Jean-Louis, aunque nunca había conversado con nadie de esa manera. Envidiaba sus intuiciones, su saber, su arrogancia autoengañada, su impulso intrépido de analizar y sobreanalizar cada matiz del deseo y el malestar, y luego darse la vuelta y confesarse justo con la persona que despertaba esa vaga sensación de deseo y de malestar. Nunca se les habría ocurrido que sus declaraciones, todas bien pergeñadas, en lugar de despejar el camino para la pasión, podrían acabar apagando su fuego y convertirse en un obstáculo. Quizá sus palabras habían llegado demasiado pronto y habían ido demasiado lejos, mientras que el cuerpo, como una figura contraída, consciente de sí misma y rezagada, era un extra al que habían timado y que había olvidado sus líneas.

Y, aun así, lo único que hacían era conversar durante vergonzosos hechizos de silencio. El discurso en sí mismo había alumbrado placeres sucedáneos. No disipaba la pasión ni la ponía en pausa; simplemente le permitía hablar, pensar. En este caso, que quizá sea el único, puede decirse que el deseo es un agente civilizador.

Pero, como si quisiera deshacer todas las capas de conversación y subterfugio, en cierto momento Maud mira a Jean-Louis y resume todo su comportamiento de la noche con una sola palabra: «Idiota».

La noche de Navidad, Vidal lleva a Jean-Louis al piso de Maud para cenar. Ahí se ven por primera vez. Conversan sobre Pascal. La charla es ligera a la par que seria, y tanto la anfitriona como Vidal se burlan de la santurrona adherencia del protagonista al catolicismo. Luego Maud se pone una camiseta y se mete bajo la colcha de su cama en el salón, disfrutando muchísimo de la presencia de ambos en la estancia, consciente de que replica el ritual que practicaban las *précieuses* del siglo XVII. Entretanto, la velada está llegando a su fin y Vidal tiene que marcharse. Jean-Louis también dice que es hora de irse, pero la nevada lo anima a pasar la noche en casa de Maud. El piadoso católico que lleva dentro está sinceramente incómodo, ya que sospecha que la anfitriona pueda tener intenciones con él, momento en el que ella le dice que debería descansar tranquilo y dormir en la otra habitación si lo desea. Poco después de que Vidal se marcha, Jean-Louis dice que le gustaría retirarse y le pregunta dónde está la otra habitación; Maud le informa, de manera sumaria, que no hay «otra habitación». De hecho, añade ella con sus típicos ademanes

seductores, chispeantes y maliciosos, Vidal sabía perfectamente que no había «otra habitación» en su casa cuando había oído que se la ofrecía a Jean-Louis, cosa que explica la malhumorada y apresurada salida del amigo. La mujer que le ofrecerá otra habitación en su residencia vacía no será Maud, sino su futura esposa, Françoise.

Obligados a estar allí juntos y, sin duda, incómodos, Maud y Jean-Louis siguen hablando. Mientras ella está tapada, él se inclina y se sienta en la cama, del todo vestido con su traje de chaqueta cruzada de franela gris y, en un silencio que resulta tan embarazoso para Maud como para el espectador, la mira fijamente mientras ella le devuelve la mirada, los dos sin hallar las palabras y a la vez confesándose. Ella le habla de su vida; de su exmarido, que le había sido infiel; de su amante, que había muerto en un accidente de coche; de la terrible mala suerte que tiene con los hombres. Él pinta un retablo general de sus asuntos amorosos del pasado, pero con mucha más cautela. Hablan de la conversión de Jean-Louis al catolicismo, de cómo evita los escarceos sexuales, de su deseo, según opina ella, de casarse con una mujer rubia, ya que, con su mirada de adivina, dice que todas las católicas devotas son forzosamente rubias. Al final se miran de hito en hito y Maud, en un momento en el que baja la guardia, dice: «Llevaba mucho tiempo sin hablar así con alguien. Me gusta».

Su conversación roza la «filosofía en el tocador», pero no es ni psicología de sillón ni siquiera trata de seducir. Sin embargo, es algo de lo más analítico, íntimo y penetrante, casi hasta resultar incómodo. Análisis y seducción, como la intuición y la casualidad, o el caos y el diseño, se entrelazan y ya no se pueden separar. Lo que Pascal llamó *ésprit de finesse* y La

Rochefoucauld *pénétration* mora en el centro de la intuición de Rohmer sobre ese inquieto y caprichoso ganglio llamado la psique humana.

Si a Rohmer lo han «acusado» muchas veces de ser literario no es solo porque sus guiones tengan una escritura exquisita, sino porque siempre apuesta a que la llave de la psique, como la que nos permite acceder a todo accidente de nuestra vida, solo puede encontrarse en la ficción, y eso es porque la ficción y más en general el arte son los únicos mecanismos que tenemos para capturar, aunque sea de manera tentativa, el demonio del diseño. Siempre habrá un diseño y, si no lo hubiera, el acto mismo de esa búsqueda tan artificial y paradójica ya es un modo de apostar que la vida, en sí misma, es un asunto muy artificioso y estilizado. Pensar que pueda haber nada en lugar de algo resulta inaceptable en términos estéticos.

En el improvisado «tocador» del dormitorio de Maud, Jean-Louis y la anfitriona se muestran analíticos en una situación que es de una intimidad insoportable y en la que la mayoría de las personas desearían, con mucho, que sus sentidos tomaran las riendas, pero al análisis no se le permite colarse en la sensualidad apresurada. En la escena, esa *gêne* moderada y los ocasionales silencios entre ambos son tan intensos, te desarman tanto —uno estaría tentado a decir que te desnudan— que ellos mismos, incluso más que la propia cama, hacen hincapié en la sensualidad que flota en el ambiente del momento.

Los sentidos no pueden evitar el análisis; se vuelven analíticos. En este caso, la pasión, como sucede más veces de las que se admite, no es el fin, sino la tapadera, la escapatoria, el pretexto; el contacto físico a me-

nudo entierra la tensión entre dos individuos que no soportan ni la ambigüedad tácita ni la creciente incomodidad que hay entre ellos. En algunos casos, lo espontáneo es el discurso, no la pasión; el discurso nos desviste, la pasión puede ser un dispositivo de encubrimiento. Esta inversión, que también será el sello de identidad de muchas películas de Rohmer, no solo emplea la conversación para evitar o aplazar el sexo. Bien al contrario, consiste en el deseo de encontrar una suerte de intimidad que el sexo —que supuestamente es el acto más íntimo que puede haber entre dos individuos— nos burla para pensar que la conseguimos justo esquivándola a toda prisa y por completo. En el mundo de Rohmer, la pasión no es más que una venda deseada que nos permite taparnos del insoportable momento en el que nos vemos obligados a desvelar qué y quiénes somos en realidad.

Mientras veía la película y sentía la creciente incomodidad entre los aspirantes a amantes encerrados en el mismo dormitorio, empecé a pensar en la chica que había llevado una noche de hacía un año a Central Park, con la que me había besado, junto a la fuente Bethesda. Qué rápido había sido todo: su llamada, ir al Paris Cinema de la calle Cincuenta y ocho, picar algo en un sitio cualquiera, luego atravesar el parque hasta llegar a la Setenta y dos. Todo tan improvisado, como si la vida hubiera tomado las riendas y me hubiese dicho que no interfiriera, que ni se me ocurriera meterme, que ya se estaba ocupando de todo. Dos policías se nos acercaron y nos dijeron que el parque estaba cerrado para las parejitas. En su voz se notaba una risa disimulada; yo pensé para mis adentros: «Así que ahora somos pareja, ¡fíjate tú!». Bromeamos con

los agentes hasta salir por la Women's Gate, la que da a la calle Setenta y dos Oeste, y desde ahí nos dirigimos hacia la parte alta de la ciudad en lo que antaño se conocía como la línea CC con dirección a Washington Heights. Cuando llegamos a su casa, me pidió que subiera. Así que no había malinterpretado las señales de toda aquella velada. Puso agua a hervir para hacer café instantáneo y empezamos a besarnos en el sofá, luego en la alfombra, donde meses antes habíamos mantenido aquella larga conversación sobre la pista que no había captado el año anterior. Seguimos hablando de aquello hasta que, durante una pausa, me dijo que su madre quizá se despertaría en la habitación que estaba pegada al salón. No había que preocuparse, le dije, no estábamos haciendo ruido. Bueno, quizá deberías ir yéndote, me dijo, se estaba haciendo tarde. Ella había cambiado de idea, pensé cuando me dirigía a la estación de metro aquella noche. Entonces lo entendí: yo había dudado. Había querido resolver el misterio de aquella tarde en la que se había desvestido delante de mí, había querido hablarlo y zanjarlo, conversar no solo con libertad, sino con inteligencia de aquella noche que nos conocimos en una fiesta a la que yo había decidido no asistir; había querido demasiadas cosas que, era obvio, no estaban en el guion de la noche. Sin saberlo todavía, lo que quise fue un momento rohmeriano; ese espacio de tiempo mágico en el que un hombre y una mujer, sin ganas de ir con prisa a un lugar hacia el que ambos saben que se dirigen inevitablemente, acatan otro impulso, el de diseccionar su encuentro casual, analizar cómo llegaron al punto en el que están, desenmarañar la lógica de cómo el deseo y el destino se fusionan de manera indisociable y, tras haber pensado en esas cosas, volverse y compartir confidencias, momento en el que también

desvelan sus esperanzas y sus maniobras tangenciales, solo para que el otro diga que casi ni se había dado cuenta de ellas. Yo quería ese espacio de tiempo, esa *durée*. No quería coraje, lo que quería era cortejo. Quería más.

Mientras veía la película, no tardé nada en darme cuenta de que estaba tomando prestadas las ficciones de Rohmer en la pantalla y proyectándolas de forma retroactiva en mi propia historia de amor fallida con la chica de Washington Heights. Estaba volviendo a reproducir mi vida en clave rohmeriana; malinterpretando mi vida y, sin duda alguna, malinterpretando al cineasta, pero en ambos casos hallando algo elocuente y cautivador en dicha transposición. La conversación que mantuvimos aquella chica y yo en el sofá de su madre, mi mano bajo su ropa, su historia sobre un ex que no le daba lo que quería, pero que no estaba desapareciendo lo bastante rápido, y de repente el silbido de la hervidora cuando yo estaba a punto de decirle que siempre había esperado que algún día me llamara; bien podríamos haber estado hablando francés y viviendo en un mundo en blanco y negro de los años de la Nouvelle Vague.

Pero quizá lo que también estaba pasando en la sala de cine podía invertirse con facilidad: no era yo quien estaba proyectando una mirada retrospectiva a aquella noche en Washington Heights; era Rohmer. Había tomado prestada mi noche durante más o menos una hora, había suavizado su aspereza y la había desbrozado de toda palabrería psicológica, le había dado ritmo a nuestra escena, inteligencia, un diseño, y luego la había proyectado en pantalla grande con la promesa de devolvérmela tras la proyección, aunque algo alterada, para poder recuperar mi vida, pero vista desde el otro lado; no como fue, no como no fue, sino

como siempre imaginé que debería ser: la idea de mi vida. La idea de mi vida en Francia. Mi vida como una película francesa. La inversión simétrica de mi vida. Mi vida a menor escala, purgada de toda la porquería e interferencias hasta que lo único que quedase fuera su marca de agua *irrealis* sobre una hoja blanca de papel en la que estuviera escrita la vida que «podría haber sido» que en realidad no había sucedido, pero no era irreal por no haber sucedido y quizá todavía podía llegar a suceder, aunque temía que no lo hiciera nunca. Era imposible sentirme más a la deriva; o más liberado.

Salí del cine aquella noche sabiendo que, aunque estaba destinado a seguir siendo un completo inútil en términos de cortejo y amoríos, y era un amante demasiado tímido para hablar con tanto aplomo e inteligencia como los hombres y las mujeres de Rohmer, algo en aquella cinta me había iluminado y me había permitido ver que, en el cineasta francés, todo lo que se relacionaba con el amor, la suerte, los otros, nuestra capacidad de ver a través de los espejismos que la vida nos pone en el camino se reducía a una única cosa: el amor por la forma. Su película era clásica. No se preocupaba por cómo eran las cosas, por la realidad, el aquí y el ahora, la decadencia urbana, la guerra en Vietnam, la Segunda Guerra Mundial o aquellos temas sobre los que todo el resto del mundo estaba ocupado filmando a finales de los sesenta; había un principio superior con el que ese cine estaba en deuda, un principio que lo metía en vereda: el clasicismo. Una película corta en la que no sucede nada y donde la mente es el argumento. Era completamente nuevo. Yo estaba encantado. No se me había ocurrido hasta

ese momento que el clasicismo no había muerto y que el arte en sí, lo más elevado a lo que puede aspirar la humanidad, quizá no fuera más que una burbuja, pero que lo que hay dentro de esa burbuja y lo que aprendemos al transitarla es mejor que la vida misma.

Al salir de la sala, miré en derredor. Aquella noche, la ciudad no se parecía en nada a la de Weir o a la de Hopper, tampoco a la de ningún otro pintor que hubiese abordado Manhattan para hacerlo suyo. Ahora lo veía claro. Sin pátina, sin baños artísticos, sus edificios sin capas, la ciudad no tenía belleza, amabilidad, amor o amistad que dar; no emanaba nada, no significaba nada, al menos para mí. Esa no era mi ciudad, nunca lo sería. Su gente no era mi gente, nunca lo serían. La suya tampoco era mi lengua, nunca lo sería.

Al ver cómo Manhattan perdía su lustre a esa hora de la noche también me di cuenta de algo todavía más descorazonador: estaba perdiendo Francia, había perdido Francia, aquel París tampoco era mi ciudad, nunca lo había sido, jamás lo sería. No estaba aquí, pero tampoco estaba en ninguna otra parte, eso lo tenía claro. Nada parecía funcionar. La mujer a la que deseaba era inalcanzable. La calle en la que vivía no era mi calle y el trabajo que tenía no iba a durar. Ninguna cosa, ninguna parte, ninguna persona. Unas palabras de Dos Passos, que nunca me gustó, se me pasaron por la cabeza: «De noche, la cabeza sumergida en deseos, [el joven] camina solo. Sin trabajo, sin mujer, sin casa, sin ciudad».

De vuelta a mi casa, en el metro, lo que me llevé de aquella noche fue un París imaginario y un Nueva York imaginario, lugares que no eran reales, donde la gente hablaba un popurrí de francés erudito e inglés erudito, y veían cómo les sucedían cosas irreales, casi como si supieran que los estaban filmando y forma-

rían parte de un hermoso guion y les hubiera acabado por gustar que su vida se emperifollase de esa manera porque ellos también desconfiaban de eso que todo el mundo llamaba la cruda realidad, porque la cruda realidad no existía, ni siquiera era real, no tenía lugar en el mundo, porque las cosas que importaban no eran reales, no podían serlo. A mí no me interesaba el mundo real, pero nunca había tenido el valor de decirlo. Yo quería otra cosa. Quería más.

Cogí el metro, no en dirección a la calle Noventa y seis, sino rumbo al norte, a la Ciento sesenta y ocho, luego crucé al otro lado y cogí el metro de vuelta a casa. Ella y yo habíamos hecho ese trayecto una vez: cogimos la línea que va al norte, corrimos por el puente peatonal para coger el metro que iba al centro; las puertas se habían cerrado una primera vez y luego, de repente, se reabrieron lo justo para dejarnos pasar; subimos. Antes de que ella bajase en su parada, en la de la calle Ciento cincuenta y siete, me besó en la boca. El beso me acompañó todo el camino hasta mi parada, en la Noventa y seis, y después en mi paseo hasta la Noventa y siete, y en la cama, y cuando me desperté a la mañana siguiente; sabía que aquel beso había pasado la noche conmigo y no había desaparecido. Nunca desapareció. De camino a la parte alta de la ciudad, sabía que, pasada la calle Ciento dieciséis, el metro saldría a toda velocidad del subsuelo, como si subiera a la superficie a por aire y corriese hasta la E1 de la calle Ciento veinticinco. Me gustaba ese breve *intermezzo* en la E1 antes de que volviera a meterse bajo tierra, lentamente. Incluso hoy me gusta contemplar el metro cuando camino por Broadway, pasada la calle Ciento veintidós, y atisbo el Broadway Local apareciendo de repente del túnel como un acorazado gigante que aplasta las vías con una velocidad y una

determinación sin fisuras, el faro rojo en la parte frontal como la linterna de un sereno que le dice al mundo que su trayecto y sus pasajeros vuelven a estar a salvo esa noche. La velada que descubrí a Rohmer, había ido rumbo a la parte alta de la ciudad con la esperanza de cruzarme con la chica de Washington Heights. Era consciente de lo inusual que era que sucediese un encuentro así de casual, pero me gustaba pensarlo, también las cosas que nos diríamos; adoraba sus agudas réplicas cada vez que recibía mis intuiciones sobre por qué las cosas no habían funcionado entre nosotros y les daba la vuelta para mostrarme que, por muy inteligentes que pensara que eran mis opiniones, siempre habría otra manera de ver las cosas, y que, si había de decir lo que ella pensaba, me diría, simple y llanamente, que era un idiota, un verdadero idiota, porque, la noche que me dijo que quizá su madre se despertaría en la habitación que estaba pegada al salón, tal vez lo que me quiso decir fue: «Mejor si vamos a mi cuarto».

Veladas con Rohmer
Claire o un pequeño malestar en el lago de Annecy

Tenía trece años cuando atisbé por primera vez *Les Coquelicots*, de Claude Monet, *Las amapolas*. Era el primer cuadro que veía del artista y me dijo algo de inmediato, sigue haciéndolo medio siglo después. Sé que la pintura es bonita, pero no sabría ni empezar a explicar por qué es bonita, por qué trasciende sin más casi cualquier cosa que pueda decir sobre ella o qué es justo lo que despierta la sensación de profunda armonía que me recorre cada vez que la contemplo. Sé que son los colores, sé que es el tema, la composición, el aura de tranquilidad total que se supone que han de sugerir las mañanas o las tardes en una casa de campo en Vétheuil. Todos esos elementos y más. Pero hoy sigo reaccionando ante esa obra como antaño, porque, incluso cuando tenía trece años, el cuadro me llevó a un instante muy anterior de mi infancia, cosa que me hace sospechar que la obra significa mucho para mí no solo por motivos estéticos, sino por razones que son del todo subjetivas, personales, biográficas —salvo que, por descontado, una respuesta subjetiva o personal, sobre todo cuando se trata de pintura impresionista, sea justo lo que un estímulo estético busca despertar—.

El cuadro me recuerda a nuestra casa de verano, cerca de la playa. Mucha maleza, muchos arbustos, unas pocas cuestas te llevaban desde la casa a una carretera que daba a una sendita llena de amapolas y jazmines que al final te guiaba hasta la playa. En el

cuadro hay dos personajes en primer plano: uno es un niño, la otra una mujer adulta. El chico soy yo, claro, y la señora es mi abuela. Pienso en la mujer del cuadro como si fuera mi abuela y no mi madre, porque mi abuela era una señora afable que siempre mantenía la compostura, mientras que mi madre era escandalosa, tempestuosa y apasionada. Como en el cuadro de Monet, caminábamos bajo árboles y un cielo despejado y luminoso jaspeado con nubecillas de un blanco cegador, y en lo alto de la colina, tal vez sobre un montículo, se erigía una casa. Soy incapaz de recordar si la casa de la colina era de una dama rusa —lo más probable es que fuera aristócrata, ya que siempre me decían que me comportara en su presencia— o si era nuestra.

El cuadro evoca una sensación de plenitud, esparcimiento, comodidad, incluso felicidad y ociosidad serena ajena a la Europa que vino tras la guerra mundial. Creo que nunca volví a esa casa después de cumplir los cinco años. Pero de repente, a los trece, el cuadro me arrastró a esa morada de verano como si recordase que, en aquellos años, mi vida también había sido serena, segura y armoniosa. En esa casa y en aquellos años, mi abuela preparaba pastitas y tartas; nos sentábamos en la planta baja, en el jardín, alrededor de una mesa redonda con un parasol abierto clavado en el centro. Por la mañana salíamos al jardín y nos tomábamos un tentempié; por la tarde, el té, mientras mi abuela hablaba del pasado y atendía sus labores de bordado, siempre estaba bordando. Entonces, en nuestra vida no había ni una arruga. Si estoy dando una visión edénica de aquellos años es porque el cuadro de Monet sugiere eso, nada más y nada menos. El pintor expulsó al mundo real de la obra tan a conciencia que es difícil imaginar que *Las amapolas* se

pintase solo dos años después de la derrota militar más humillante de Francia, la de 1871 contra Prusia, que vino seguida de la ocupación, la caída del Segundo Imperio, la Comuna de París, la captura de Napoleón III y el pago de unas reparaciones de guerra exorbitantes. No hay nada de eso en el cuadro de Monet, igual que en mi recuerdo de la casa de la colina tampoco hay nada de las calamidades que iba a afrontar mi familia cuando yo cumpliera trece años.

Como todas las obras maestras, lo que consigue el cuadro de Monet no es tanto permitirme proyectar, injertar mi propia vida en *Las amapolas*, sino tomar prestadas pistas y aspectos de mi propia existencia, descubrir y ver mejor y con mayor claridad las disposiciones, la lógica, los destellos de mi biografía, leer mi vida a la luz del cuadro de Monet. Aquí, el proceso no es tanto el de una proyección como el de una recuperación; no el de un descubrimiento, sino el de una rememoración. Podría ir un paso más allá y decir que Monet ha tomado fragmentos de mis primeros años de infancia y me los ha rediseñado para que vea en su obra algo parecido a un eco distante de mi propia vida. Lo único que ha hecho el pintor es tomar recuerdos de aquella casa de la colina y darme una versión mejorada de la vida en una casa que ya no está ni en Vétheuil ni en aquel lugar en el que pasé los veranos de mi niñez. Ni siquiera está en su lienzo. Está y estará siempre en otra parte.

Cuando vi *La rodilla de Claire* en mayo de 1971, de inmediato reconocí el escenario veraniego de la película, aunque nunca había estado: era el lago de Annecy. Ni siquiera era capaz de decir si lo que sentía con aquella cinta era un eco de Monet o de nuestra

antigua casa de verano. Quizá era el paisaje lacustre o la mesa en el jardín alrededor de la cual la gente se sentaba y hablaba; tal vez el trinar de los pájaros en los primeros planos de la película o el silencio ambiental que sobrevolaba aquella gran masa de agua. Pero, por alguna razón del todo inextricable, mi infancia y el cuadro de Monet o algo que lindaba con ambos había cobrado vida. Quizá no hice la conexión en ese momento o no supe muy bien qué hacer con ella incluso si sospechaba que la había; tal vez sentí que era algo ajeno a la película y por tanto irrelevante. Aun así, tampoco era fortuito —aunque quedaba entrelazado con la película de manera igualmente inexplicable— mi plan de volar a París aquel verano, más adelante, para pasar unas semanas con mi abuela. Con la pintura de Monet rondándome en la cabeza, vi que aquel escenario más o menos familiar de la película proyectaba tanto una sombra de recuerdos sobre la escena como un presagio indefinido del viaje que estaba a punto de hacer a Europa. Por un instante tenía tres tiempos verbales en la mano: el Vétheuil de Monet unido a nuestra casa de verano en el pasado; el momento presente dentro del cine de la calle Sesenta y ocho, esquina con la Tercera Avenida, y el futuro inmediato que me aguardaba en Francia.

Nada de aquello era real, claro estaba. El cuadro de Monet no era más que una ilusión; el cine de la Sesenta y ocho estaba hasta la bandera con gente que comía palomitas, y el estudio de mi abuela en la rue Greuze no era mucho más grande que la habitación de una doncella; pero la película parecía esquivar la realidad y, en vez de ella, brindar un mundo mucho mucho mejor, sin que yo supiera exactamente cómo.

La rodilla de Claire era mi segundo Rohmer y fui a verla unas pocas semanas después de *Mi noche con*

Maud. Me había encantado la escena de la conversación en el dormitorio de Maud y le pregunté a mi prima, que había visto ambas, si en *La rodilla de Claire* había una escena similar. Su respuesta no pudo hacer las cosas más irresistibles: no solo había una escena similar, sino que toda la película era como la escena del dormitorio de Maud.

Como había sucedido la noche que fui a ver *Mi noche con Maud*, aquella velada de viernes estaba solo. Y quizá ver la película sin compañía, sin distracciones, era justo lo que me hacía falta para dejar que Rohmer me hablase.

La película se desarrolla en Talloires, cosa que no tendría que haberme extrañado, ya que las películas del cineasta que vinieron después de *El signo de Leo* y sus primeros —y no muy numerosos— cortometrajes no tenían por costumbre desarrollarse en París. A veces la gente viajaba a París y desde París, pero, cosa extraña, la capital parecía periférica. París, que está en el corazón de casi cada película y novela francesas, de repente queda desplazada, marginada, casi cuestionada, como si otra realidad con orientaciones harto diferentes estuviera a punto de proponerse. Y, como pronto iba a comprobar, esto también se aplicaba a *La rodilla de Claire*. Hay algo que se examina de forma muy tácita; esquiva o al menos aplaza, pero sin duda desafía perspectivas francesas convencionales.

La seducción y el deseo, los ingredientes básicos de todos los relatos franceses, también se desplazan. En *Mi noche con Maud* y en *La rodilla de Claire*, igual que pronto descubriría en *La coleccionista* y en *El amor después del mediodía*, los hombres protagonistas o están a punto de casarse o ya están casados y, en el mejor de los casos, se muestran reacios hacia las mujeres por las que se sienten atraídos o se ven per-

seguidos por mujeres cuyos lances tentadores e indirectos ya tienen intención de rechazar. Como mucho, quizá reproducen de forma marginal algunos de los movimientos habituales del cortejo, porque la situación hace que sean inevitables o porque no saben cómo comportarse de otro modo en presencia de una mujer atractiva.

Estos sofisticados y curtidos hombres de mundo, antiguos Lotarios, han hecho enmienda e intentan refrenarse. Yo, por mi parte, recién cumplidos los veinte, intentaba con todas mis fuerzas poner en práctica lo que esos hombres intentaban desaprender. Ellos optaban por la castidad; yo no veía la hora de deshacerme de la mía. Como Adrien en *La coleccionista*, esos hombres estaban reclamando su «calma, su soledad»; nada me hubiese asfixiado más que mi calma y mi soledad. Ellos aceptaban de buena gana su celda monacal; yo odiaba mi existencia monacal en casa de mis padres.

En aquellos tiempos, yo no tenía tanta experiencia con las mujeres, por eso los hombres hechos y derechos de Rohmer siempre me fascinaban, por no decir que los envidiaba; hombres que habían conocido a las mujeres, las habían amado y habían sido amados por ellas y que al final lo que quieren es echarse en brazos del matrimonio y la fidelidad conyugal. Como Jérôme, interpretado por Jean-Claude Brialy, le dice a Aurora en la película: «Las demás mujeres me son indiferentes».

Aun así, a pesar de todas las manifestaciones piadosas de esos hombres, que querían mantener a raya el sexo, sus viejas costumbres donjuanescas están tan enraizadas que nada les resultaba más natural que extender los brazos y darle el abrazo más ambiguo del mundo a una mujer. Envidiaba su amistad sin trabas

con las mujeres. En *La rodilla de Claire*, vemos una y otra vez que Jérôme, agregado cultural francés en Suecia, le coge la mano a su amiga Aurora cuando le explica por qué se casa con Lucinde. Jean-Louis, en *Mi noche con Maud*, acaba incómodamente cerca de la mujer y luego la mira a los ojos con muchísima intensidad; se nos hace creer que es un momento en el que no sucede nada sexual entre una mujer que está tumbada medio desnuda en la cama con un antiguo mujeriego que ahora está decidido a mantenerse casto. De manera similar, Frédéric, en *El amor después del mediodía*, acaricia y besa a Chloé, y tenemos que creernos que no es más que el contacto físico entre dos amigos parisinos que están encantados de hablar de sus intimidades.

Echaba de menos esa intimidad tan francesa y de repente, al ver la película, me di cuenta de lo lejos que quedaba ese mundo de la neoyorquina Tercera Avenida, donde la gente siempre necesitaba «espacio» y evitaba el contacto físico salvo que ya estuvieran liados. Una parte de mí quería pensar que tal vez esa era la razón que explicaba mi soledad un viernes por la noche en el cine.

Los hombres de Rohmer habitan dos mundos: uno más o menos donjuanesco de sus días de juventud que ahora dejan atrás y la vida exclusivamente monógama en la que se apresuran a entrar. Eso es lo que hacía de sus películas algo tan inusual y lo que me atrajo a su obra de tan joven. Sus personajes masculinos y yo compartíamos más de lo que yo sospechaba, pero solo si se invertía la ecuación. Estaban inhibidos porque sabían adónde iban a parar las cosas si no se frenaban, y yo estaba inhibido porque no había hallado

el valor de dejar que me llevaran a ninguna parte. Ellos pensaban tanto como yo en el sexo opuesto y, como yo, estaban bien familiarizados con las paradojas e ironías que salpicaban todo impulso humano. «El corazón tiene razones que la razón desconoce» (Pascal). Me gustaban sus intuiciones desengañadas, casi displicentes, francas y, a menudo, indulgentes consigo mismos, a la par que infinitamente astutas y sagaces sobre el deseo y la naturaleza humana; hablaban mi idioma, aunque fuera solo por el hecho de que se resistían a los lugares comunes y, a la contra, proporcionaban una visión escéptica de las nociones convencionales que imperaban durante los últimos años de la década de los sesenta y el inicio de los setenta. También me gustaba que ellos, igual que yo, rehuyesen la tentación, aunque ellos lo hacían porque optaban por pelear contra ella; yo porque no sabía cómo rendirme ante ella. Ellos intentaban evadir las insinuaciones de una mujer; yo intentaba captarlas.

Sin embargo, había una diferencia irrefutable entre nosotros. El conocimiento de aquellos hombres surgía de la experiencia; el mío, de los libros. Ellos estaban cansados del paisaje, siempre el mismo; yo apenas lo había recorrido. Lo que nos unía —tal vez de manera superficial— era nuestro amor de ratón de biblioteca por los *moralistes* franceses del siglo XVII, que interpretaban la naturaleza humana en clave de paradojas. Todo lo que dicen los personajes de Rohmer va a contrapelo. Puede que se dediquen incansablemente a poner en orden la configuración de la psique y a hurtar sin tregua intuiciones escurridizas dentro de sí mismos y de otros, pero sus elitistas y pulidas sondas a menudo son producto de una forma de autoengaño que no es fácil de localizar, porque va envuelta en grandes cantidades de elocuencia. Sabía lo bastante sobre

las contradicciones para darme cuenta de que lo que envidiaba en aquellos adultos trascendía su conocimiento del mundo o su profunda desconfianza de las apariencias; era la facilidad con la que asumían que la identidad resultaba una maraña de contradicciones que se mantienen unidas gracias a frases cadenciosas. Rohmer va a la contra. Yo iba a la contra. Me encantaba ver ese rasgo en otra persona. No estaba seguro de qué conexión había entre ambos, pero sabía que tenía que haber una.

Los hombres del cineasta francés vivían en Europa Occidental con un estilo que yo ansiaba copiar y que me retrotrajo a la casa de la colina de Monet, a mi abuela, a mí mismo y a los paseos entre las hierbas altas, a aquellas tardes infinitas de esparcimiento, comodidad y ociosidad: estaba todo ahí. El propio Jérôme es dueño de una casa antigua rodeada de árboles y maleza; según le cuenta a Aurora, es ahí donde pasaba los veranos de su infancia. Yo, en cambio, vivía con mis padres y tenía un trabajo a tiempo parcial en un taller de maquinaria de Long Island. Jérôme era un poco vanidoso y engreído, pero era un hombre hecho y derecho: tenía el trabajo ideal, había hecho los viajes ideales, tenía un aspecto ideal, amistades ideales y una novia ideal que pronto se iba a convertir en su esposa; en resumen, tenía una vida ideal. Hasta su ropa era ideal. Sus estilismos me habían impresionado tanto que, después de ver *La rodilla de Claire*, intenté encontrar a la desesperada una camisa como la suya. Cuando la encontré, me costó un riñón. Al ponérmela, por supuesto, me sentía como si ya formara parte del mundo de Rohmer.

Pero había algo que envidiaba todavía más: la capacidad de aquellos hombres de hablar con las mujeres de cosas sobre las que la mayoría de los hombres se

muestran reticentes a revelarse a sí mismos o a otros hombres, mucho menos a una mujer. Me encantaba la idea de que se pudiera hablar de manera tan abierta y libre con ellas sobre los asuntos que más me importaban. Sentirse totalmente al desnudo con una mujer es como haberse quitado la ropa sin que la pasión corra un velo sobre lo que decimos. Nuestro candor ha de ser un poco difícil, incómodo, vergonzoso. Por eso, en Rohmer, los romances siempre son pasión servida en frío.

Hay un momento en la película en el que Jérôme lleva a Aurora, la novelista, a su lancha motora y deja que visite la propiedad de su familia, que tiene intención de vender. Luego le explica que, salvo por Lucinde, siempre ha mostrado indiferencia hacia todas las mujeres; de hecho, la parte física del amor ya no le motiva. Está la tentación de no tomárselo muy en serio, pero luego sigue hablando y le dice a Laura, de dieciséis años, la hermanastra de Claire, que si ahora está convencido de irse a vivir con Lucinde es porque aún no se ha cansado de ella. Sus razones para casarse con esa mujer, según le cuenta a Aurora, son bastante simples: a pesar de todos los esfuerzos que han hecho ambos por romper, siguen volviendo y, por tanto —como si la lógica rigiese estos asuntos—, no tienen más opción que seguir juntos y obedecer al destino.

El razonamiento de Jérôme puede parecer un ejemplo de casuística; alerta al espectador de que, a pesar de todas sus sagaces observaciones sobre lo que lleva a la gente a buscar a otras personas, este hombre, tan hábil a la hora de captar el autoengaño en los demás, que debate con Aurora sobre cómo todos los protagonistas de las novelas llevan vendas en los ojos, se autoengaña de mala manera. Aurora escucha su argumento con prudencia y escepticismo, pero no se lo

refuta. Parte de lo que conlleva tener una vida ideal, según parece, es haber encontrado toda clase de escudos para protegerse ante la sospecha de que las cosas puedan no ser tan ideales como a uno le gustaría que aparentasen.

Aurora, la novelista que sigue afanándose para que se le ocurra una línea argumental para su último libro, lo anima a coquetear con Laura para que la ayude a ver cómo avanzar con la novela que está escribiendo. Él será su conejillo de Indias. Juntos, a salvo en su pequeño mundo, Jérôme y Aurora empiezan a pergeñar un retorcido plan para poner a prueba si él es capaz de seducir a la jovencita de dieciséis años o, para ser más precisos, adónde llevará el cortejo. Su complicidad y sincera intimidad son casi tan malvadas como las cartas de la marquesa de Merteuil y el vizconde de Valmont.

En cualquier caso, el proyecto es una nadería demasiado descarnada y deja al descubierto una oscura línea de falla en el protagonista que sugiere que, a pesar de su elitismo, su buena posición social, su pátina y estatus como diplomático de carrera, sus concisas y sabias observaciones, sus privilegios, sus mujeres, su casa en el lago, su lancha en el lago, su infancia en el lago; pese a todo eso, hay un hombre que puede estar pasando por una aguda crisis de mediana edad, cuyos síntomas visibles lo eluden por completo.

Y aun así, en la superficie, en el mundo lacustre de Jérôme todo es seguro, todo está bien.

Hasta que Claire entra en escena.

En el universo de Rohmer siempre aparece una Claire. A diferencia de Laura —la hermanastra de Claire, que a sus dieciséis años sigue siendo torpe a pesar

de sus sagaces observaciones sobre sus emociones—, Claire, algo mayor, es perfecta. Es guapa, tiene buen porte, es rubia, inteligente, fina, patricia y, a fin de cuentas, intimidante e inalcanzable. Las Claire de este mundo siempre tienen un novio tan guapo, atlético y seguro de sí mismo que nadie puede desafiar el influjo que el tipo en cuestión tiene sobre ellas. La actitud de la joven hacia el protagonista cuando lo conoce no es ni descortés ni hostil; lo saluda con educación, pero nada más, y, por tanto, de forma despreocupada, indiferente e incluso una pizca desdeñosa.

Jérôme no está enamoriscado, pero, como él mismo reconoce, sí que está intrigado. Sus intentos de entablar hasta la conversación más trivial con ella caen en saco roto y durante un baile del Día de la Bastilla, cuando trata de sacarla a bailar justo después de que ella haya acabado de bailar con Gilles, su novio, ella lo rechaza. Quizá por primera vez en mucho tiempo, él queda reducido al papel del feo del baile ya entrado en años. Sin embargo, ha vivido lo suficiente para no tomárselo a mal. Como le ha dicho a Aurora mucho antes, ha dejado atrás eso de «ir detrás de las chicas». Aun así, cuando él y Aurora vuelven a hablar, admite que Claire lo tiene *troublé*.

«Me costaría mucho hablarle».

«Entiendo, ella te intimida», dice Aurora.

«Bueno —replica él—. Me siento completamente impotente ante chicas como ella».

[...]

«Me resulta curioso que me confieses tu timidez ante ella», sigue Aurora.

«Es que soy un hombre tímido —repite, recalcando sus palabras—. En general, eso me dispensa de dar el primer paso. Nunca he perseguido a una chica que no me pareciera predispuesta».

«¿Y esta no lo es?».

«Bueno, esta es... Es bastante rara. Provoca en mí un deseo evidente, pero sin sentido y aún es más fuerte por no tener sentido. Es un deseo puro, un deseo de nada. No quiero hacer nada, pero el hecho de sentir ese deseo me molesta. Yo creía que no iba a desear a ninguna mujer, además, no quiero nada con ella. Si se me echase encima, la rechazaría».

Aquí se oyen girar las ruedas de los sofismas. Claramente, se siente atraído por ella, pero no está dispuesto ni a reconocerlo ni a hacer nada al respecto. Lo más probable es que no llegara a ninguna parte con ella si lo intentase y acabaría buscando una manera desesperada de salir del atolladero con la dignidad intacta. Aun así, su capacidad de diseccionar sus perplejidades con esa extraña mezcla de candor sondeante y desvergonzado autoengaño lo pone al mismo nivel que los demás personajes de la película, con excepción de la propia Claire y su novio. El joven Vincent, que sin duda está prendado de Laura, alega que la chica no es su tipo; la propia Laura tiene por costumbre hacer declaraciones muy pretenciosas sobre sus sentimientos, y luego está Aurora, que justifica su soltería diciendo que todos los hombres le parecen atractivos, por lo que para qué sentar cabeza con uno. («A mí [las circunstancias] se obstinan en no presentarme nada, y no tomo nada. ¿Por qué hacer el esfuerzo de contrariar al destino?»).

Pero llamar a esto autoengaño o sofismas puede ser inadecuado. Estos personajes son bastante ingenuos, aunque, al mismo tiempo, tan perspicaces que rayan en el autoengaño sin caer forzosamente en él. Hay un correctivo al final de cada una de las películas, un momento en el que un personaje o todo el elenco se ven despojados de modo sumario de sus ilusiones.

Los personajes de Rohmer son resbaladizos en el plano intelectual; uno no sabría decir si están disimulando sus inseguridades o si han perfeccionado el arte de espiarse por dentro y han interceptado y luego seguido la pista de cada matiz del deseo más puro. Cuando Jérôme le pregunta a Aurora si tiene a alguien en su vida, su respuesta no da muestras ni de ambigüedad ni, por fuerza, de autoengaño. Le dice que no tiene a nadie, pero que tampoco hay prisa, que prefiere esperar, que sabe esperar y que le gusta esperar.

El apresurado relato de sus conquistas que hace el protagonista parece igualmente directo: «Cada vez que he deseado a una mujer de antemano, nunca la he conseguido. Todos mis éxitos me han llegado por sorpresa; para mi sorpresa, el deseo ha seguido a la posesión». Rohmer va a la contra. En sus películas, todo el mundo piensa de manera contraintuitiva, quizá porque hay más verdad en la visión contrafactual de las cosas que en su comprensión racional. Se supone que el deseo llega antes de la posesión, no después. Igual que, en lo referente a la espera, a nadie le gusta esperar. Sin embargo, así es como interpretan la vida los personajes de este cineasta: en clave de paradoja, que es otro modo de decir desensillando, o en el mejor de los casos cuestionando, lo que damos por sabido. La visión de Rohmer opera mediante la inversión. En apariencia, nada le interesa a menos que eche raíces en la inversión perpetua del pro al contra (*renversement perpétuel du pour au contre*).

Y eso es justo lo que me hizo amar a Rohmer, que no cesa de desviar, desplazar y diferir lo que es inevitablemente obvio, porque en el fondo de su estética hay una resistencia casi perversa; llamémosle un retroceso frente a la supuesta cruda realidad de la vida. De hecho, había algo tranquilizador y reconfortante

en los planteamientos contraintuitivos del cineasta que parecía ir contra la idea, tan imperante durante mis años de juventud, de que solo poniéndole voluntad a las cosas acaban sucediendo, que la voluntad lo era todo. No obstante, los personajes de Rohmer confían en el destino, en lo adventicio, lo accidental: *l'hasard*. Si nuestra configuración interna viene guiada por cosas que no tienen sentido —la paradoja, la contradicción, el capricho, el impulso—, los acontecimientos externos de la vida también van guiados por aquello que no tiene sentido: el azar, la serendipia, la coincidencia. Aun así, hay una lógica y un sentido siniestros en los antojos de las emociones, igual que hay un azar aparentemente absurdo. La serendipia nunca está exenta de propósito y, como el inconsciente, es algo que señala una intención que está en alguna parte y que sabe lo que de verdad queremos de la vida. Por parodiar a Pascal, el azar tiene razones que la razón desconoce. La creencia del cineasta en la razón es lo bastante sofisticada para desconfiar de ella.

Y ahí es donde entra la rodilla. Jérôme había observado que el novio de Claire le colocaba la mano sobre la rodilla. Un gesto soso, mecánico, estúpido, pensó el protagonista. Él mismo casi le había rozado las rodillas con la cara en un momento en el que ella estaba en una escalera recogiendo cerezas de un árbol. Pero a partir de esas dos observaciones mana la convicción repentina de que lo que quiere de la chica es su cuerpo, no su corazón, su amor; lo que quiere es su rodilla, nada más. Llamémosle deseo refrenado. Ahora Jérôme se puede convencer a sí mismo de que no hubiese pensado ni un segundo más en la chica si no lo hubiera animado Aurora, cuyas intrigas novelescas

lo instan a explorar la situación primero con Laura y luego con Claire. Si se siente lo bastante envalentonado para proceder, la idea de que todo es un juego con el beneplácito de Aurora le brinda la excusa perfecta para permitirse pensar en Claire sin sospechar que se consume por ella.

De hecho, al aceptar su papel como conejillo de Indias en el experimento de su amiga novelista, ha desterrado todas sus dudas sobre su propio valor y ha superado sus inhibiciones y su autoproclamada timidez. Ahora tiene toda la libertad para ir detrás de Claire sin sentir que se está encariñando en modo alguno. A su juicio, (a) opera siguiendo la guía de la novelista y (b) no le está pidiendo absolutamente nada a Claire. Solo quiere su rodilla. Eso debería exorcizar del todo el deseo que siente por ella.

Al permitir que Jérôme se aproxime a la seducción como si esta fuera un experimento, lo que Rohmer ha hecho es eliminar el aguijonazo de la inseguridad y la quejosa culpa que siente cualquier hombre cada vez que va detrás de alguien y teme fracasar. La aversión por uno mismo es un tema que el cineasta había explorado en una película bastante anterior, *El signo de Leo*. Ahora lo ha reemplazado por las artimañas, la alegría y la malicia. Yo también tenía muchas ganas de hacer desaparecer cualquier forma de autoaversión de mi vida. Si Jérôme fracasa con sus estratagemas, tiene una última carta que puede jugar: véase la confesión que le repite a Aurora, que, cada vez que ha deseado a una mujer, nunca la ha obtenido. Todos los éxitos que ha tenido le han llegado por sorpresa. Nunca ha dicho que sea un casanova.

Lo único que quiere es la rodilla de Claire. Y la pregunta no es por qué esa parte del cuerpo, sino ¿por qué solo la rodilla?

El alegato —no es más que eso, un alegato— es que todas las mujeres tienen un punto débil. Puede ser el cuello, la mano, la cintura o, en este caso, la rodilla. La idea de que el cuerpo de una mujer puede reducirse a un punto «débil» concreto o a un polo magnético de deseo, como lo llama Jérôme, es absurda, por supuesto. Ese punto no existe o puede que todo se reduzca a que la rodilla de Claire le llamó la atención más que otra cosa. Pero la teoría de la relevancia de esa parte del cuerpo le permite ceñir las coordenadas exactas del asedio que planea sobre el cuerpo de Claire. También le permite limitar sus esperanzas, pues ya sabe, dada la diferencia de edad entre ambos y la indiferencia que muestra la chica hacia él, que Claire seguirá fuera de su alcance, inexpugnable.

Lo que ha hecho ha sido desplazar a la mujer y sustituir su cuerpo por la rodilla, la parte por el todo: pura sinécdoque. Ha sublimado el deseo fijándose en la rodilla e ignorando todo lo demás y, por ende, fetichizándola.

La oportunidad de satisfacer su deseo llega bajo la forma del más artificioso y torpe de los ardides: la lluvia. Muy típico de Rohmer. En *Mi noche con Maud* era la nieve lo que retenía a los dos protagonistas en la misma habitación; aquí, la lluvia acude al rescate. Cuando Jérôme y Claire van a hacer un recado en la lancha motora de él, el miedo a que de repente caiga un chaparrón los obliga a volver a tierra y refugiarse en un hangar de embarcaciones. Allí, mientras llueve, él le dice que acaba de ver a su novio con otra chica. La hace llorar. Jérôme intenta consolarla mientras ella solloza y, al final, tras haber reunido toda la voluntad y coraje necesarios, apoya la palma de la mano sobre la rodilla de Claire y la acaricia, una y otra vez. Ella debe de tomárselo como un gesto de consuelo; para él

no es más que un gesto que tiene la intención, por una parte, de satisfacer la insistencia de Aurora y, por otra, de apaciguar lo que podría haber sido un capricho furtivo disfrazado de deseo.

La explicación y descripción del modo en que él apoyó la mano sobre la rodilla de Claire y la reacción pasiva de ella ante el roce, seguida de la propia interpretación del protagonista de la falta de respuesta de la chica, está llena de giros y contragiros sutiles, y sigue siendo un clásico de un género de la novela francesa llamado *roman d'analyse*. Podría haberlo escrito Madame de La Fayette, Fromentin, Constant o Proust:

En fin, estaba sentada delante de mí, una pierna estirada, la otra doblada; la rodilla aguda, estrecha, lisa, frágil, a mi alcance, al alcance de mi mano. Yo tenía el brazo de tal modo que, alargándolo, ya tocaba su rodilla. Tocarle la rodilla era lo más extravagante, lo más difícil. Y al mismo tiempo lo más fácil. A la vez que sentía la facilidad, la simplicidad del gesto, sentía también la imposibilidad. Era como si estuviera al borde de un precipicio y bastase dar un paso para saltar al vacío y no pudiera hacerlo. [...] Puse mi mano sobre su rodilla con tanta rapidez y decisión que no pudo reaccionar. La precisión de mi gesto condicionó su respuesta. Simplemente me lanzó una mirada; una mirada indiferente, aunque apenas hostil. Pero no me dijo nada. No retiró la mano ni retiró la pierna. El porqué no lo sé, no lo comprendo. O quizá sí. Si le hubiera intentado rozar un dedo, si hubiera intentado acariciarle la frente, el pelo, seguramente ella se habría apartado. Pero mi gesto fue demasiado inesperado. Supongo que lo entendió como el

inicio de un ataque que no progresaría y se sintió confiada. ¿Tú qué opinas?

Aunque el relato de Jérôme contiene todos los rasgos de una mente depredadora, está tan cegado por sus propias intenciones que hasta consigue justificar su comportamiento delante de Aurora felicitándose por rescatar a Claire de un novio que él considera indigno de ella. La ironía es que no ha llevado a cabo ninguna buena obra. Gilles resulta ser un buen chico que lo más probable es que no estuviera haciendo nada indecoroso cuando Jérôme pensó que lo había cazado traicionando a Claire. De un modo muy rohmeriano, cualquier cierre que parecía seguro enseguida se socava con un nuevo hecho que fuerza nuevas interpretaciones, también sujetas a posibles revisiones.

Así, la película acaba con Jérôme marchándose para casarse con Lucinde, completamente convencido de que le ha hecho un favor a Claire.

Escribí este texto mientras estaba en Yaddo, en Saratoga Springs. Yaddo es un retiro para escritores y, mientras meditaba sobre todo esto y contemplaba el espectacular verdor que me rodeaba, mi cabeza volvió a Aurora, quien pasa tiempo en casa de Madame Walter en el lago de Annecy para escribir una novela. Tiene el escritorio en un balcón con vistas a un paisaje magnífico y, si nos fijamos lo bastante, vemos páginas y hojas apiladas con pulcritud en su mesa. Al mirar su escritorio y el mío, recordé mis días en nuestra vieja casa cuando el mar estaba muy embravecido y mi madre decidía no llevarnos a la playa. Para mí, aquellas mañanas eran el paraíso, ya que lo único que yo quería

entonces era sentarme en nuestro balcón, frente a una mesita cuadrada que mi madre había colocado solo para mí y dedicarme a pintar o escribir. A veces, mi madre se pasaba para recordarme que el tiempo al final no estaba tan mal como se había temido, así que por qué no ir a la playa. Pero yo, huraño por naturaleza, prefería quedarme en casa. Los chicos y chicas de mi edad que veía en la playa me generaban angustia; prefería estar en casa. «Esconderte», eso es lo que haces, decía mi padre. Quizá tenía razón. Siempre me estaba escabullendo, siempre encajaba en otra parte. El mundo real, con sus personas reales que vivían vidas del aquí y el ahora, en realidad no era para mí. Yo era como la malhumorada y solitaria Laura de *La rodilla de Claire*. Pero yo quería ser como Claire —todos los demás eran como ella—, en tanto que sabía que todos los hombres quieren una Claire en su vida o, mejor aún, todo el mundo quiere ser como Claire, pero nadie lo es, ni siquiera ella. Todo el mundo quiere ser Jérôme y tampoco nadie lo es.

En aquellos momentos en los que yo pintaba o escribía en mi balconcito que daba al comedor, todos sabíamos que no volveríamos a veranear en aquella casa. Así, en clase, el otoño siguiente, cuando me encontré con el cuadro de Monet, aquello me llevó directo a una casa que ya sentía que había perdido del todo. Nuestra casa de verano estaba a poco más de tres kilómetros de donde vivíamos en la ciudad, pero nunca volví. Incluso entonces, llevaba la marca de algo alojado para siempre en el pasado. Hoy no tengo ninguna fotografía de aquella casa. Solo la versión de Monet.

Pero regresé a ella en 1971, viendo *La rodilla de Claire*. Jérôme, al fin y al cabo, vuelve a la casa en la que ha pasado todos sus veranos de niño y él también la abandona antes de pasar a vivir una vida mejor en Sue-

cia. No siente nostalgia; pasa página y ya está. Tan seguro, tan elocuente, tan inteligente incluso cuando se equivoca de medio a medio, no solo sobre Claire, sino, a fin de cuentas, sobre su supuesto amor por la mujer con la que va a casarse.

Dos años después de ver aquella película fui a verla de nuevo cuando estaba en la escuela de posgrado. Fue en primavera, estaba escribiendo un artículo sobre Proust, pero en realidad tomaba elementos de Éric Rohmer para hablar del novelista. Cada vez que levantaba los ojos, a través del mirador del salón de mi residencia de estudiantes, intentaba ver, no ya los árboles iluminados por la luna de Oxford Street, sino el espejismo de un paisaje nocturno en el lago de Annecy. En aquel entonces yo tenía novia y a veces se pasaba por la residencia, preparaba té en mi salón y, con un albornoz azul claro, se sentaba en un sillón viejo y leía el último borrador de mi artículo. Más tarde, cuando mi compañero de habitación del momento salía para pasarse la noche trabajando en su estudio, hacíamos el amor. Había visto *La rodilla de Claire* con ella una vez. Dijo algo lacónico al respecto, pero no mucho más.

Cuatro años más tarde, en primavera, echaban la película en alguna sala de la universidad, así que un grupito fuimos a verla juntos y luego salimos a tomar algo en un bar y hablamos sobre ella. Uno de mis amigos dijo que acababa de tener un encuentro rohmeriano. «¿Y eso qué es?», le pregunté. Chico conoce a chica en un tren. Charlan. Disfrutan de la conversación. No necesitan acelerar las cosas, piensan. Después hablan sobre el hecho de conocerse en un tren y charlar sin la necesidad de apresurar las cosas. Estamos coqueteando, pregunta finalmente uno de los dos. No lo tengo claro, quizá sí. Igual resulta que sí,

165

dice uno de ellos. Entonces, lo más probable es que lo estemos haciendo, añade el otro. Esa noche no se acuestan. Pero él la llama en mitad de la noche y le dice que no puede dormir. Yo tampoco puedo dormir, dice ella. ¿Es por mí? Puede ser. ¿Nos está pasando esto de verdad? Eso creo. Yo también lo pienso.

—Eso es una metacita —le dije yo.

—Pero justo eso es Rohmer, ¿no crees?

Mi compañero tenía razón, aunque no del todo.

Pero, mientras bebía en tan buena compañía, intenté hilar la historia de la película en mi cabeza: cómo me había llevado a la primera vez que vi un cuadro de Monet, ahora entrelazado de manera permanente en mi recuerdo con nuestra casa de la playa; y cómo aquello también estaba unido a cuando vi la película en 1971, que me lleva a mis días en la facultad, y a mi abuela, a la que había ido a visitar a Francia aquel verano y que ahora ya había fallecido, y pensé en todas las veces que había vuelto a ver las películas de Rohmer, una y otra vez desde 1971, sobre todo los domingos por la tarde con otros amigos en una pequeña iglesia que cobraba un dólar por la entrada, todo eso está tan entrelazado que ya no podía, y sigo sin poder, desenmarañar los hilos del tiempo. De repente, en el bar, recordé a mi novia con el albornoz. Ella también estaba en uno de los hilos del tiempo. «La película es muy simple —me dijo una vez—. Va de un hombre que quiere a una mujer, pero se contenta con tener solo una parte de ella porque sabe que no puede o no debe ni siquiera plantearse tenerla. Es como querer un traje y contentarse con una muestra de tela».

Sin embargo, más adelante se me ocurrió que la película también trata de algo más: de la amistad entre Aurora y Jérôme, quienes con frecuencia se mandan alusiones veladas sobre su amistad, que bien podría

transformarse en otra cosa, pero eso no sucederá porque tal vez ninguno de los dos lo quiere ni se atreve a pensar que tal vez lo desean.

La película, en su conjunto, nunca versó de la rodilla de Claire. Menuda maniobra de distracción. La película trata de las conversaciones siempre íntimas entre Jérôme y Aurora, un reminiscente absoluto de aquel diálogo que se extendió a lo largo de una noche entre Maud y Jean-Louis. El encuentro rohmeriano era entre Jérôme y Aurora, y nadie se dio cuenta —ni siquiera ellos— de que su amor no tenía nada de platónico.

No obstante, la película también trataba de mí, aunque eso no podía decírselo a mis amigos, porque no estaba seguro de si estaba en lo cierto o de si lo estaba entendiendo del todo. Era sobre el yo en el que podría haberme convertido si hubiera seguido viviendo en aquella casa de la colina a unos pasos de la playa. Estaba viendo quién hubiese sido, pero interpretado por el actor Jean-Claude Brialy, y la mejor manera que tenía yo de entender lo que sucedía entre él y yo era verme a mí mismo como versiones de él, el yo que podría haber sido, pero en el que no me había convertido y en el que no me iba a convertir, pero no era irreal por no haber llegado a ser y todavía tenía la esperanza de ser, aunque temía que nunca llegara a ser. Mi yo *irrealis*. Llevo años buscándolo a tientas.

Si me gustaban las intuiciones a la contra de Rohmer y su visión contrafactual del mundo es porque ni él ni yo nos sentíamos del todo cómodos en lo que todo el resto de la gente llamaba el mundo real, factual. Nos estábamos inventando otro lugar con lo que era bueno del mundo que conocíamos. Yo estaba fabricando el mío con los restos que arrastraba la corriente del suyo.

Veladas con Rohmer
Chloé o la angustia después del mediodía

La última vez que vi *El amor después del mediodía* en una sala de cine fue en febrero de 1982. Después la he visto infinitas veces en televisión o en el ordenador. Con los años, no obstante, esos visionados en pantalla pequeña no me han dejado huella y se han mezclado, convertidos en una especie de pasta informe. Tal vez había visto la película demasiadas veces; no recuerdo nada de ninguna de las ocasiones que la vi en casa. Puede que haya una razón que lo explique. En un ordenador podemos estudiar una película con más detalle, pero no podemos dejar que la obra se apodere de nuestra vida o nuestra imaginación. Uno tiene que verse sobrepasado, quedarse completamente subyugado en una sala grande y a oscuras para permitir que la película haga lo que tiene que hacer: sacarnos de nosotros mismos y tomar prestada nuestra vida.

Recuerdo a la perfección aquel último pase porque fue el mismo día en que perdí mi trabajo, por eso estaba libre para ir al cine aquella tarde de entre semana. Llamé a una mujer de la que llevaba cuatro años enamorado hasta el tuétano y fuimos juntos a la Alliance Française de Nueva York. Ella llevaba botas, llevaba un chal, llevaba Opium. En la sala, nos encontramos con mi padre y sus amigos; acababan de ver la película en la sesión que había un poco antes. Me hizo feliz tener la oportunidad de podérsela presentar por fin; la presenté como una amiga; es lo que era, una amiga. Ella sabía que yo seguía enamorado,

mi padre lo sabía, incluso el hombre que también había sido despedido aquella misma mañana y que era mi mejor amigo y siguió siéndolo aun después de casarse con ella; él también lo sabía. Cuatro años atrás, había intentado tener algo con ella, pero ella me había rechazado de malos modos. Dos años más tarde, fue el turno de ella de intentar algo conmigo; para mi vergüenza, no me di cuenta de que estaba coqueteando hasta que me lo dijo tres días después. Para entonces, era demasiado tarde, sentenció. Nunca me recuperé de aquello. Quizá ninguno de los dos conseguimos recuperarnos. Así que aquí estamos, dos examantes que nunca habían sido amantes obligados a ser amigos sin que les importe serlo, aunque sin atreverse a —al tiempo que quizá deseen— ser algo más. Quizá la amistad era lo único que teníamos para darnos. Quizá el nuestro era un espacio infeliz alojado entre un «podría haber sido» que nunca fue y un «aún podría ser» que no tenía oportunidad ni media.

Me sentí incómodo viendo la película con ella. Una obra sobre esas horas de después del mediodía vista también unas horas después del mediodía. Iba sobre nosotros, pensé que estaría pensando ella. El argumento era de lo más simple. Un día, una mujer, Chloé, se presenta sin previo aviso en el despacho de Frédéric. Hace años tenían una amistad en común y se conocían de pasada. A él no le entusiasma su visita, pero hace gala de una cordialidad distante. Unos días más tarde, ella reaparece, casi como si la hubieran animado a hacerlo. Con el paso de las semanas y sus frecuentes reapariciones, Frédéric, felizmente casado, acabará por querer algo más que una amistad con Chloé, pero no tiene ni idea de cómo planteárselo sin meterse en apuros ni tampoco tiene del todo claro si acaso desea esa amistad, mucho menos el sexo sin

compromiso que ella le ofrece sin tapujos. Así, se halla en la incómoda posición de una persona que debería desear algo, pero en realidad no lo desea y es incapaz de decírselo a la chica, sobre todo cuando a veces se descubre a sí mismo deseándolo.

Aparte de eso, la película, como me pasaba con todas las de Rohmer en aquel momento, no trataba de amigos que podían convertirse en amantes o de amantes que preferían seguir siendo amigos, sino que parecía explorar una situación amorfa con la que yo estaba de lo más familiarizado; es decir, las neblinas de la tierra de nadie, tensas y a menudo incómodas que flotaban entre la amistad y el sexo cuando uno se muestra demasiado reacio como para hacer que las cosas vayan en una dirección, pero tampoco está del todo por la labor o no se siente animado a llevarlas hacia la otra. Puede haber una tercera vía, pero no tiene nombre y nadie sabe ni dónde ni cómo encontrarla.

Hubiera sido demasiado rohmeriano para nosotros hasta el simple hecho de traer a colación el tema de nuestra nebulosa amistad y airear nuestra historia, sus quiebros incómodos, incluso sus heridas. Quizá, sin ser del todo consciente, la había llevado a ver esa película con la esperanza secreta de que la cinta hablara por mí, les diera un empujón a las cosas, nos obligara a hablar de lo que tanto habíamos callado o incluso que llevara la situación a un punto de crisis. Pero no fue así. Ni dejamos que pasara.

Al final, era más seguro y acomodadizo hacer caso omiso al reposabrazos del cine donde los codos de ambos se rozaban en la oscuridad. Una mirada y supimos por qué estábamos tan callados.

Cuando salimos del cine, ya era de noche. No hubo nada que quisiéramos añadir o decir sobre la película.

Remontamos la Tercera Avenida y nos dirigimos a un pequeño restaurante chino en la zona baja de las calles Ochenta y allí cenamos. Luego la metí en un taxi y se fue a casa. Unos días más tarde, la llamé para preguntarle si le apetecía volver a ir al cine; me dijo que se iba fuera el fin de semana. Estuvimos un año entero sin hablar.

Tardé más o menos una semana en darme cuenta de por qué lo nuestro ni era ni sería jamás algo rohmeriano. Para que una situación sea rohmeriana tiene que darse entre un hombre y una mujer que son, en esencia, dos desconocidos; puede que ya se hayan visto un par de veces o tengan un puñado de amistades en común, pero ni son buenos amigos ni tienen interés en serlo. Como siempre sucede en las obras del cineasta francés, lo que acaba uniendo a los personajes es bastante azaroso. Puede que alguien los haya presentado durante una cena, o que hayan coincidido por casualidad como invitados en la misma casa de verano junto a la playa o, como en *El amor después del mediodía,* uno busque al otro sin ningún motivo real, quizá por puro *ennui* y capricho. Pero se rompe el hielo y de repente se encuentran disfrutando de la compañía del otro, aunque sea a regañadientes y sin la más remota expectativa de que su amistad vaya a ir a más. Ambos saben que sea como sea la llama que ha prendido entre ambos, vivirá poco y lo más probable es que pronto vuelvan a ser completos desconocidos. Son como dos pasajeros que coinciden en un tren y se encuentran casi interpretando un coqueteo por el mero hecho de que la situación parece exigirlo, o porque, a pesar de no tener intención de ir más allá, no saben comportarse de otro modo. Quizá salga algo de ahí, pero lo más probable es que no. Frédéric está muy felizmente casado y enamoradísimo de su esposa,

Hélène, y Chloé es demasiado errática y tarambana como para querer sentar cabeza en una relación a largo plazo con un hombre casado. No obstante, el juego es tentador y se descubren haciéndose confidencias que nunca se habían atrevido a hacerles a aquellas personas con las que dicen no tener secretos. No siempre hay sinceridad y valentía entre íntimos, pero sí entre dos individuos que apenas se conocen y consideran más fácil confesarse detalles muy privados de su vida justo porque lo más probable es que nunca vuelvan a verse.

Mi amiga y yo no éramos dos desconocidos, pero tampoco éramos íntimos. Ver a Frédéric dar bandazos entre su esposa y su posible amante me recordó que nosotros también estábamos atrapados en una tierra de nadie emocional, con la salvedad de que la nuestra crecía sobre el silencio y los indicios tangenciales, mientras que la suya flotaba entre la sinceridad amistosa y un saber desengañado de adónde iban a parar las cosas de manera inevitable. Hablaban sin azorarse, sin flaquear, sin siquiera sentirse incómodos. Cuando el beso se impone, él le habla de su mujer, a la que ama. Ella se burla de su ortodoxia y sus caricias reacias; le recuerda que, al contrario de lo que teme, su mujer no tiene por qué enterarse.

A los dos les gusta poner las cartas sobre la mesa y decirse que, aunque quizá no están particularmente interesados en el otro, tampoco es que el otro les resulte indiferente. Ella al final le dice que está enamorada de él, pero que lo único que quiere es que le dé un hijo. Él la encuentra muy atractiva, pero no puede evitar mentar a su esposa en más de una ocasión. Lo que hace de la situación inequívocamente rohmeriana y tan diferente a la mía es que los protagonistas son desapasionados hacia el otro. No era mi caso, aunque

deseaba pensar que lo era. Algún día —seguía albergando la esperanza—, sería capaz de sentarme a comer con ella en un café francés de Manhattan —tenía que ser francés— y repasaría la historia de nuestro falso-algo-amistad-no-amorosa caducada con la misma despreocupación que los posibles amantes de la película de Rohmer.

Como pasaba en *Mi noche con Maud* y *La rodilla de Claire*, lo que seguía admirando de los hombres rohmerianos era que las conversaciones sobre lo que desean o no desean no llegan —como muchos piensan— *después* de tener intimidad, cuando uno tiende a abrirse con más libertad, sino *antes* de que el contacto físico sea siquiera una posibilidad. La intimidad verbal triunfa sobre la carnal en todas las ocasiones; cosa que quizá explicaría —y solo *quizá*— por qué nunca hay consumación o ni siquiera llega a buscarse. Puede que los personajes del cineasta francés no tengan problemas con el deseo; siempre tienen a otra persona a la que desean (Françoise en vez de Maud; Lucinde en vez de Claire; Hélène en vez de Chloé; Jenny en vez de Haydée en *La coleccionista*), pero la claridad emocional y, mejor aún, la verbal siempre toman la delantera. Hay algo de un atrevimiento casi insoportable en el modo en que sus personajes no solo se niegan a correr un velo sobre sus sentimientos e intenciones, sino, más bien, a llevarlos un paso más allá y disfrutar sin ambages de la manera deliberada y casi libidinal en la que desnudan sus deseos, sus dudas, sus ardides, incluso sus vergonzosos subterfugios ante esas mismas personas que despiertan sus deseos y subterfugios.

Yo tenía por costumbre utilizar la amistad para acercarme a las mujeres. Cuando el contacto no era fácil, me descubría ocultando mi deseo o envolviéndolo

en términos ambiguos, o silenciándolo de medio a medio. Los personajes de Rohmer confían en el lenguaje, en parte porque no les gusta dejar que la pasión nuble su juicio o su capacidad de verbalizarlo, sino también —a la inversa— porque el lenguaje casi siempre los ayuda a disimular sus verdaderas intenciones, sobre todo ante sí mismos. En *Mi noche con Maud*, Jean-Louis puede pronunciar un discurso de lo más persuasivo sobre su recién adoptada fe católica, pero por la mañana, aún vestido y en la cama con Maud, su cuerpo desobedece a todas sus objeciones morales de la noche anterior.

Aun así, incluso cuando viven en el mayor de los engaños, la capacidad de hombres y mujeres de verbalizar las verdades más escurridizas, incómodas y crudas nunca es un acto de confrontación, que quebrantaría las convenciones sociales; el universo de Rohmer es demasiado plácido y tiene demasiado tacto como para hacer algo remotamente anticonvencional. En vez de eso, es un acto de clarividencia, de *pénétration*, la palabra francesa que explica ese tipo de claridad mental, que no solo halaga la inteligencia de todo el mundo, sino que a menudo ve las cosas a través de un prisma que es algo paradójico o antidoxológico, y es el más indicado para explicar nuestro comportamiento y nuestros deseos tanto a nosotros mismos como a los demás. Es un medio no de seducción, sino de abrirse al otro. Si la palabra *pénétration* alberga otro significado, quizá no sea del todo azaroso: sugiere que el placer de leer, interceptar o espiarse en la psique propia o en la de otro es, en sí mismo, un acto de un erotismo y una libídine irreductible. Puede explicar por qué, en Rohmer, los placeres de adentrarse psicológicamente en los otros y abrirse ante los demás casi sustituyen a los carnales.

También explica por qué la sinceridad puede ser tan inteligente y sensual.

Aquí está el monólogo interior de Frédéric sobre sus sentimientos por Chloé. Está tomado del libro de la película:

> Con Chloé no me suelo encontrar cómodo. Le hago confidencias que no le he hecho a nadie, hasta de mis pensamientos más secretos. Así, en lugar de reprimir mis fantasías, como antes, he aprendido a sacarlas a la luz y a librarme de ellas [...]. Nunca he sido tan abierto con alguien, mucho menos con las mujeres de mi vida, con las que siempre he pensado que tenía que dar una cierta imagen, ponerme la máscara que pensaba que querían ver. La seriedad y destreza intelectual de Hélène me han llevado, poco a poco, a hacer que nuestras conversaciones se queden en lo superficial. A ella le gusta mi ingenio y entre nosotros ha florecido una especie de modestia, un entendimiento tácito para abstenernos de sacar a colación nada que conlleve sentimientos realmente profundos. Quizá sea mejor así. Este papel que interpreto, si acaso es un papel, en cualquier caso es mucho más placentero y menos rígido que el que interpretaba cuando salía con Miléna.

Sobre su mujer: «Yo no quiero a mi mujer porque sea mi mujer —dice Frédéric, pensando que finalmente ha captado la esencia de su relación con su mujer, Hélène—, la quiero porque es ella. La querría aunque no estuviera casado». A lo que viene el jarro de agua fría de la respuesta de Chloé: «No, tú la quieres, si es que la quieres, porque debes quererla».

No hay nada tan desarmante y encantador como ese tira y afloja entre los personajes de Rohmer. Son inteligentes incluso cuando son engreídos y verbalizan sus propios autoengaños, siempre hay un toque de brío y brillantez en esas conversaciones.

El amor de la intuición, a fin de cuentas, puede ser más atractivo, más libidinoso, que el propio amor.

Si Freud fue audaz al despojar la psique humana de sus mitos e ilusiones, el gesto de Rohmer es más manso y quizá más compasivo; no solo convierte el despojamiento de ilusiones en una forma de arte, sino que, al mismo tiempo, las rehabilita dándoles un nuevo rostro, una máscara mejor. Pero no engaña a nadie.

La última vez que vi *El amor después del mediodía* antes de aquella fue unos meses antes. Estaba solo, ya bien entrada la tarde de un día de entre semana a principios de otoño de 1981 en el cine Olympia de la calle Ciento siete esquina con Broadway. Ese cine ya no existe; tampoco el de la Sesenta y ocho, donde vi por primera vez *La rodilla de Claire* y *El amor después del mediodía* muy a principios de los años setenta. El otoño de 1981 fue un periodo de una soledad excepcional. Acababa de volver a mudarme a Nueva York después de ocho años en la escuela de posgrado y me sentía sin rumbo: sin título, sin planes profesionales, sin dinero y sin un solo amigo en la ciudad.

Había ido a ver la película porque no tenía absolutamente nada más que hacer aquel día, pero también porque quería fomentar la ilusión de que vivía en Europa, a ser posible en París; que tenía una carrera exitosa, quizá incluso mujer y familia. Nueve años antes, la película me había dado la imagen de la vida en Francia. Ahora yo tenía la misma edad que

Frédéric. Mi vida no tenía guion; todo se había estancado hasta detenerse. Yo no quería estar en el Upper West Side. Le había prometido a mi madre que aquella noche iría a su cena de Rosh Hashaná, pero no estaba de humor para celebrar nada. Así que me quedé viendo el romance de un hombre que está tan encantado de haberse conocido, de su vida y sus perspectivas que acaba rechazando a una mujer que, en resumidas cuentas, se le ofrece con mucho afecto, incluso con amor.

Cuando salí del cine me sentí más solo que nunca y la burbuja onírica que le envuelve a uno cuando pone un pie fuera de la sala reventó en cuanto atisbé el diminuto y seco Straus Park al otro lado de la calle. En aquel momento de la noche, y en aquellos años especialmente, Broadway estaba sucio, los mendigos dormían en improvisadas camas de cartón por toda la acera. No era un escenario que pudiera compararse con el París de mi imaginación.

Había salido del cine con la esperanza de seguir envuelto en algo que me había llevado de la película; una especie de incandescencia residual que podía añadir lustre cinematográfico a mi gris velada otoñal. Quería que floreciera un estado de ensoñación entre la película y yo.

Pero nada de eso había sucedido. Lo único que pude hacer mientras caminaba hacia casa fue medir lo lejos que quedaba aquella primera vez que había visto *El amor después del mediodía* en otoño de 1972. Por aquel entonces, había conocido a pocas mujeres; había querido a unas cuantas y unas cuantas me habían querido a mí; incluso había vivido con una durante un tiempo, pero rompimos cuando se instaló en Alemania durante su primer semestre en el extranjero. El claustro y las amistades de mi facultad sabían que

vivíamos juntos y seguían preguntándome por ella. Está pasando el semestre en Alemania, decía yo. Luego dejaron de preguntar y yo no entendía por qué.

Durante aquel semestre de otoño, el último que pasé en la facultad, me las había arreglado para tener los martes por la tarde libres. Un martes, remonté la Tercera Avenida y me dirigí al cine de la calle Sesenta y ocho. Vería la película solo. Como de costumbre, última fila, cigarrillos a mano y también una libretita por si se me ocurría alguna idea. Aquella tarde me había comprado un suéter y estaba contento por la charla coqueta que había florecido con la dependienta francesa de la boutique de la calle Sesenta, entre la Segunda y la Tercera Avenida. Sabía que había pagado un dineral por el suéter, pero me gustaba, me gustaba el aroma a lana y me gustaba la chica, aunque supiera que no iba a surgir nada de nuestra charla jocosa; aun así, la posibilidad de hablar con una mujer tan guapa en francés me había hecho feliz. Hasta me gustaba el aroma residual de la tienda en la prenda.

Era noviembre de 1972 y me sentía bien conmigo mismo. Cada vez que pensaba en mi ex viajando por Múnich y Frankfurt, o por donde fuera que la llevara cada fin de semana su periplo por Alemania, una nube negra se cernía sobre mí. Pero sabía que tenía que cuidarme, así que me compré unas cuantas cosas que en realidad no necesitaba, me quité algunas obligaciones de encima, hice nuevas amistades, gasté un poco y aprendí a estar solo de nuevo. Aquel año me aguardaban cosas buenas. Sabía que iba a empezar la escuela de posgrado, aunque aún no había decidido dónde. Ya hacía mucho que había dejado atrás las inseguridades de 1971. También había conocido a una mujer algo mayor con la que podía tener una conversación rohmeriana y destapar los complejos

pliegues e impulsos primarios de la psique humana, sobre todo en lo tocante a asuntos amorosos. Ya estaba bien de la pesada palabrería psicológica a la que se me sometía con tanta frecuencia en la cafetería de la facultad cuando una chica u otra me usaban de confidente y se lamentaban de cómo iba la relación con su novio, mientras que lo que yo quería era algo diferente.

Aquella primera vez que vi la película en 1972, salí del cine escarmentado y con una sensación de veneración. De nuevo, había un hombre que había rechazado a una mujer porque era lo bastante honrado para saber que ningún hombre tiene que decir que sí por el simple hecho de que una mujer se haya quitado la ropa. Su masculinidad nunca se vio amenazada, nunca se puso en duda. Podía hablar con franqueza porque nada de lo que decía podía hacerlo de menos o hacerle daño.

Eso de que se acobarde y se escabulla sin darle explicaciones a Chloé, sin despedirse de ella…, bueno, esa es otra parte de la historia que no acaba de cuadrar con la sinceridad que yo tanto admiraba y envidiaba de los hombres rohmerianos. Al final, podría ser que el célebre encuentro rohmeriano sea en sí mismo una ilusión, una máscara, una ficción que acaba de manera tan accidental como había empezado. Frédéric huye por la escalera de Chloé mientras ella lo espera desnuda en la cama; Jean-Louis sale del piso de Maud a primera hora de la mañana después de que ella se burle de su indecisión; Adrien se va en coche cuando parece que Haydée está casi lista para ser su amante, y Jérôme, tras encontrar el sucedáneo definitivo en la rodilla de Claire, se aleja en la lancha motora una vez que ha conseguido lo que quería. No es solo que su sexualidad sea desapasionada, sino que es casi incorpórea.

Detrás de la facilidad con la que la gente tiene contacto físico y se ofrece al sexo, lo que me chocaba era la dificultad implícita que había detrás del sexo. Había una suerte de reticencia en cada película que no dejaba que el sexo aconteciera con la misma facilidad que claramente parecía prometer la historia.

Esto plantea la pregunta de quiénes son en realidad esos hombres detrás de su vida profesional y personal que los llena por completo. ¿Son asexuales? ¿Se pone la sexualidad en espera de forma indefinida? ¿Las relaciones humanas son simples formalidades? En los vínculos sociales, se despliega un mundo donde no hay nada en juego: ni el corazón, ni la psique, ni el ego, ni —sin duda— el cuerpo, otra razón por la que hablan con tanta libertad y que explica por qué el rechazo ni se espera ni se teme. Si se acaba dando, les resbala porque en el octavo *arrondissement* o en Annecy o en Clermont-Ferrand las pasiones son algo tan minoritario y etéreo que ni siquiera hay espacio para el ego o el orgullo, o lo que los franceses llaman el *amour-propre*. El amor propio, la *bête noire* de la psicología rochefoucauldiana que nada desea más que ocultar sus artimañas, mejor tenernos bajo su yugo, aún hay mucho ahí, solo que escondido. Como La Rochefoucauld sabía tan bien, a veces nuestro ego nos permite atisbar sus propias maquinaciones solo para elogiar lo que confundimos con nuestra habilidad de penetrar en sus argucias. Por eso, los hombres de Rohmer ni conocen la inseguridad ni dudan de sí mismos; no tienen preocupaciones amorosas o materiales, todo les resulta fácil. Y, aunque el antiguo compañero de clase con el que Frédéric se encuentra un

día le admite como si tal cosa que sufre de una especie de síndrome de la angustia del mediodía (*angoisse de l'après-midi*), lo más probable, según dice, es que la causa sean las comidas; Frédéric replica: «Yo curo mi angustia, si es que la hay, yendo de compras». Resulta que ambos hombres han conseguido que su aplomo y ego masculinos sigan intactos.

Veinte años después de la última vez que vi esta película, en la pantalla de mi ordenador, en casa, la chica con la que había salido durante mi último año de facultad se pasó por mi despacho.

—Sabía que me darías largas si te llamaba y te decía que quería volver a verte —me dijo—, así que he decidido pasarme durante la jornada laboral. Estás en horas de trabajo, ¿no?

Me figuraba que ya habría llamado a mi secretaria para preguntárselo.

—¿Me puedo sentar? —Se sentó—. Y, por cierto, para que te quedes tranquilo, no quiero nada.

—¿Acaso he dicho que quieras algo?

—No, pero sé cómo te funciona la cabeza. Así que nada de sorpresas, nada de espantajos de treinta años esperando a hacer su entrada triunfal para decirte *ta-raa*. Solo quería verte.

Lo asimilé.

—Verme —repetí sus palabras con un deje de incredulidad intencionada, aunque fuera solo para darme tiempo a que se me ocurriera qué actitud adoptar—. Yo también me alegro de verte.

—He pensado en ti —me dijo ella.

—Yo también. De vez en cuando.

—Más bien rara vez, ¿no?

Sonreí con culpabilidad.

Pensé que no había nada que decir. Tendría que buscar temas de conversación. Me contó lo que había estado haciendo todos esos años. Yo le hablé de mi vida. Me pareció que lo único que ella había hecho había sido vagabundear por Europa, mientras que yo le di la impresión de que mi vida había sido un camino recto, sin zozobras. Decidí llevarla a comer a un sitio cerca de mi oficina.

Y entonces, en el ascensor, se me ocurrió que estaba viviendo la película que había ido a ver por primera vez justo después de que ella rompiera conmigo en 1972. Le hablé de *El amor después del mediodía*. Ella creía recordar el filme, pero de forma vaga. Así que no seguí por ahí. Había querido decirle que la similitud entre la visita de Chloé y la suya, también imprevista, parecía apuntar más allá de la coincidencia, y que ver la película en 1972 menos de un mes después de que ella se fuera a Alemania subrayaba el eco, como si el sentido que yo había intuido en la película en aquel momento, pero no había llegado a formular con palabras, no girase tanto en torno a los hombres y las mujeres, al deseo, sino que fuera el anuncio de una repetición que llegaría años después. Le cogí la mano y le dije que estaba muy contento de que se hubiera pasado. Tomamos café en una pequeña cafetería que estaba medio vacía y que me hizo pensar en Francia, y se lo dije, y aquello nos hizo felices, y entonces, de repente, me vino a la cabeza.

Años atrás pensaba que quizá estaba mal pensar que las películas de Rohmer trataban de mi vida. Nunca tenía la seguridad de si estaba bien leerlas en clave de lo que había vivido. Ahora me daba cuenta de que esas obras, sin duda, trataban de mi vida, pero eran más bien un molde para mi vida, y que ese molde se iría llenando cuando llegara la hora con

momentos que en su día podrían haber parecido in-conexos, pero que no lo estaban en modo alguno en el instante en el que les aplicaba la visión de Rohmer. Quise volver atrás y decirle a mi yo más joven que siempre había sabido que llegaría el día en que ella volvería y que ese día se lo diría todo, dónde había estado todos estos años, lo que había visto, hecho, amado y sufrido —por ella y por otras—, y que el rumbo que había tomado mi vida, fuera el que fuese, en buena medida se concretó cuando ella huyó a Ale-mania. Mejor aún, quise que mi yo más joven estuviera presente en esta reunión y que se sentara con nosotros en aquella pequeña cafetería, decirle que este momento entre dos antiguos novios que se alegraban de estar juntos unas pocas horas y que no tenían muy claro si era presente o pasado quizá era lo mejor que la vida podía ofrecer.

A la deriva en una noche soleada

En una mañana luminosísima de finales de junio, me vi deambulando por las calles de San Petersburgo buscando el siglo XIX. Siempre he querido vagabundear por esta ciudad. Se supone que es lo que uno hace en San Petersburgo. Cierras la puerta, bajas las escaleras y antes de que te des cuenta paseas por lugares y plazas que nunca pensabas que atravesarías. Una guía turística no ayuda, un mapa tampoco, lo que buscas no es solo la emoción de perderte cuando te sales del trazado y descubres rincones que casi ni esperabas encontrar y puede que acabes amando; lo que buscas es ir a la deriva por las calles en un estado mental como sonrojado y alterado, como hace todo el mundo en las novelas rusas, esperando que una especie de brújula interna te ayude a encontrar el camino en una ciudad que llevas imaginándote desde los inicios de tu adolescencia libresca. Deja de pensar, ciérralo todo y, por una vez, sigue a tus pies. Se supone que esto es un *déjà vu*, no turismo.

Una parte de mí quiere visitar la ciudad de Dostoievski como era antaño. El calor, el gentío, el polvo. Quiero ver, oler y tocar los edificios de la plaza Stoliarni y oír el bullicio de la Sennaya Ploshchad, donde buhoneros, borrachos y gente desaliñada de todo jaez aún se acerca lo bastante para darte empujones, como hace ciento cincuenta años. Quiero caminar por la avenida Nevski, la arteria principal de San Petersburgo, porque aparece en casi todas las novelas

rusas. Quiero experimentar de primera mano ese bulevar que tiempo atrás estuvo poblado de desgraciados chiquillos abandonados en un extremo y galanes pudientes en el otro, y, entre medias, los restos del naufragio de insignificantes, malhadados, amargados y alevosos civiles cuya única tarea, cuando no estaban redactando informes mecánicos o copiándolos una y otra vez, era matar el tiempo rebajándose y chismorreando y alimentándose de las afortunadas vidas de los unos y los otros. Llamémosle a esto paleoviaje: buscar lo que está por debajo o lo que ya no está del todo ahí.

Quiero ver el edificio en el que vivió Raskólnikov (plaza Stoliarni, número 5), apenas a una manzana de donde vivió el propio Dostoievski y donde escribió *Crimen y castigo*; el puente que cruzó Raskólnikov cuando fue a cometer el asesinato en el 104 de Ekaterininski (ahora se conoce como Griboedova); y como a unos pasos de distancia, en el número 73 de la misma calle, el lugar donde vivía la mansa y dulce Sonia, la prostituta. Todos esos lugares apenas han cambiado desde la época de Dostoievski, aunque el edificio de cinco plantas de Raskólnikov ahora tiene cuatro. La casa de Stoliarni donde vivía Gógol ya no existe, y el viejo puente de madera de Kokushkin que cruza el Poprishchin de Gógol en «Diario de un loco» ahora es de acero.

Pero lo que busco es el gentío y el espacio yermo y aturdidor de Sennaya Ploshchad, esa sed que no se sacia. Me doy cuenta de que esas cosas al final importarían menos si no estuvieran ligadas de manera inseparable a la angustia que acompaña la soledad y la miseria y el hecho de llevar ropa tan gris; la pesadilla de un joven, como la describe Dostoievski en *Crimen y castigo*:

En la calle hacía un calor horrible, y a eso se añadía la sequedad, los empellones, la cal por todas partes, los andamios, los ladrillos, el polvo y ese mal olor peculiar del verano, familiar a todo petersburgués que no posee una casa de campo... Todo lo cual, junto, producía una impresión desagradable en los nervios, ya bastante excitados, del joven. El hedor insufrible de las tabernas, particularmente numerosas en aquel sector de la ciudad, y los borrachos que a cada paso se encontraban, no obstante ser aquel día de trabajo, completaban el repulsivo y triste colorido del cuadro [...].

[...] en los patios sucios y hediondos de las casas del campo del Heno, y sobre todo en las tabernas, apiñábase un gran número de mendicantes y harapientos de toda índole.

Todos tienen un San Petersburgo imaginado. Antes o después, toda vida ha dado un giro repentino a raíz de un libro ambientado en San Petersburgo. Todo el mundo desea volver a esa perturbadora primera página en la que un escritor llamado Dostoievski azuzó demonios que no sabíamos que teníamos y, a causa de esos demonios, nos metió ruidos groseros en la cabeza y en el proceso nos dio el romance más retorcido que jamás habíamos alimentado por una ciudad.

¿*Volvemos* a San Petersburgo para recuperar esa primera chispa olvidada de aquel perturbador romance, recuperar a quienes éramos cuando nos atrapó y lo que teníamos en mente cuando dejamos que sucediese, ya siendo conscientes de lo que nos estaba haciendo? Lo que queremos no es San Petersburgo como está ahora —aunque algunas partes apenas han cambiado—, tampoco queremos que nos deslumbren sus

avenidas y edificios palaciegos, aunque hace falta haber visto esas partes de la ciudad suficientes veces para dejar de fijarse en ellas. Nuestro San Petersburgo interno surgirá del puro agotamiento de nuestro vagar sin rumbo, arriba y abajo por sus calles, cruzando una y otra vez este o aquel puente, este parque o aquella isla, «sin fijarse en el camino» hasta que el calor opresivo y la sofocante soledad de toda la situación se apoderan de nosotros y empezamos a recordar que, durante unos días, nosotros también encajamos en *Crimen y castigo*:

> A principios de julio, con un tiempo sumamente caluroso, un joven salía de su tabuco, que ocupaba como realquilado en la travesía de S*** [toliarni], y, con lento andar, como indeciso, encaminábase al puente de K*** [okushkin].

Durante unos días o semanas, todo lector ha vivido en la plaza Stoliarni.

La de Dostoievski, sin duda, no era la ciudad que Pedro el Grande había imaginado cuando la arrancó del barro del río Neva en 1703. Literalmente de la nada, creó una de las ciudades más impresionantes de Europa y la convirtió en la capital de Rusia; ostentó esa condición hasta la caída de los Romanov dos siglos más tarde, en 1917. Pedro el Grande le encargó la tarea de diseñar su nueva ciudad a Alexandre Jean-Baptiste Le Blond después de ver algunas de las magníficas creaciones del arquitecto en Francia; también le otorgó el título de arquitecto general de San Petersburgo. A la par, contrató a varios arquitectos italianos para diseñar edificios palaciegos como los que había

visto en sus viajes por Europa. Petersburgo sería la ventana de Pedro a Occidente, pero también rivalizaría en grandeza con cualquier ciudad del mundo.

Para construir esta nueva ciudad portuaria en el golfo de Finlandia, Pedro se valió de trabajadores forzados, prisioneros de guerra suecos y siervos rusos, que trabajaron día y noche. Mas de cien mil personas perdieron la vida mientras compactaban pilas en el barro y llenaban el lodazal y cargaban rocas con las manos desnudas; bajo sus pies solo quedaron sus huesos. A Pedro poco le importaban las muertes. Tenía grandes planes. Tomando inspiración de Ámsterdam y Venecia, su ciudad se vería atravesada por canales, pero también superaría a París y a Londres en esplendor y magnificencia. Con esto en mente, Pedro forzó a todos los aristócratas rusos a construir casas en San Petersburgo; si ponían reparos, los arrastraba por la fuerza. Las calles serían más anchas y más largas y estarían mucho mejor trazadas que las de París, con casas señoriales una tras otra forrando las lujosas avenidas y las orillas de los canales; cada edificio tendría la misma altura que el vecino. Como San Petersburgo no creció a partir de una ciudad preexistente, los urbanistas del zar no tuvieron que lidiar con estrechas callejuelas medievales que serpenteasen y formasen caminos absurdamente circulares. Pudieron desarrollar un planeamiento cuadriculado, las calles y las avenidas se cruzarían en ángulos regulares y habría una plaza central donde el chapitel de edificio del almirantazgo —punto neurálgico de la ciudad— se elevaría al cielo y se vería desde todas partes.

El edificio irradiaría tres bulevares interminables: la avenida Nevski, la calle Gorojovaia y la avenida Voznesenski. Hoy día, los tres conducen a estaciones de ferrocarril y se cruzan con canales y tres grandes

avenidas. La única ciudad que conozco que es tan simétrica y que haya seguido un trazado urbanístico tan racional es Washington D. C., pero ni se acerca al ejemplo ruso.

Por los esbozos y retratos paisajísticos de la ciudad dibujados muy a principios del siglo XVIII, San Petersburgo ya se estaba convirtiendo en una suntuosa metrópolis. Al final del reinado de Pedro, en 1725, presumía de cuarenta mil habitantes y treinta y cinco mil edificios; en 1800 su población había crecido hasta los trescientos mil habitantes.

Aun así, Pedro fue tan bárbaro en su misión de civilizar a los rusos que también consiguió crear toda una flota naval del mismo modo en el que había levantado la ciudad: de la nada. Al final, a fuerza de una despiadada y despótica voluntad, se llevó a Rusia de las solapas al mundo moderno. A partir de ahí, ya no hubo vuelta atrás.

En vez de eso, muchos se volvieron hacia dentro. Ni el barro, ni los huesos enterrados, ni el reinado monomaniaco de Pedro el Grande desaparecieron jamás. Están grabados a fuego en la ciudad, pues San Petersburgo ha interiorizado tanto la aterradora tiranía de los zares como el disenso que esta provocaba y que se fue cociendo a fuego lento. En la literatura, los espectros y las pesadillas y los pensamientos distorsionados y demoniacos permean en un paisaje en el que la represión y las ganas de echar el vuelo se disputan voluntades contrarias. Puede que la avenida Nevski sea uno de los bulevares más largos y refinados de Europa, pero, como descubren tantos personajes en Gógol y Dostoievski, con la misma facilidad que despierta un impulso humano, lo ahoga. Amor, envidia, vergüenza, esperanza y, sobre todo, la aversión por uno mismo revuelven la basura de las aceras. Si avien-

tas uno de esos impulsos, te la juega; intentas atrapar otro, y te arroja su fantasma. Aquí, como en todas partes en San Petersburgo, te puedes hacer una idea del amargo resentimiento que acaba por alumbrar la locura o la revolución, o ambos. «Soy un hombre enfermo —dice el protagonista de *Memorias del subsuelo* de Dostoievski—. Soy un hombre rabioso. No soy nada atractivo. Creo que estoy enfermo del hígado». Nadie puede quedarse igual tras leer esto. Ninguna ciudad puede seguir completamente en pie tras esto. Nos asomamos a su inconsciente, el inconsciente herido, dañado, doliente, atormentado, odiado por sí mismo y que se nos muestra como esas difuntas vías de tranvía que siguen surcando tantísimas calles y avenidas en las que los tranvías ya no tienen cabida. Las vías continúan mirándote fijamente, se niegan a hundirse en el subsuelo, igual que aquí tantas cosas siguen emergiendo después de que las hayan tapado. Nada desaparece.

Pongamos por caso la climatología. Los días de invierno, la oscuridad cae demasiado pronto sobre la avenida Nevski; el viento gélido barre el bulevar desde todas las direcciones y luego se congrega de manera infernal para bajar a toda velocidad por las avenidas, porque los brillantes urbanistas de San Petersburgo no cayeron en la cuenta de que nada le gusta más a una ráfaga de viento fría que los largos cañones urbanos y las largas vías públicas.

O tomemos el propio río Neva. Inunda la ciudad y lo ha hecho trescientas veces desde la fundación de la urbe. En 1824, subió 4,11 metros; en 1924, 3,65 metros. Aquí va una descripción del Neva desbordándose en el poema narrativo «El jinete de bronce» de Pushkin:

Pero el Neva
por los vientos del Golfo derrotado,
retrocede en su cauce y furibundo
se derrama en las islas. La borrasca
ataca con más fuerza. Se hincha el río,
hierve, muge, se encrespa y al momento,
semejante a una fiera enloquecida,
salta por la ciudad. Ante su empuje
todos salen corriendo, en torno todo
al punto se vacía; pronto el agua
inunda subterráneos y bodegas,
los canales del Neva se desbordan
y cual Tritón Petrópolis emerge
nadando con el agua a la cintura.

Una placa de mármol que indica hasta dónde lle-
gó el agua en la inundación de 1824 se coloca al ras
con el muro del edificio en el que vivió el joven crimi-
nal de Dostoievski. El Neva, como el clima, como los
dos verdugos más notables de San Petersburgo —Pe-
dro el Grande y Raskólnikov— siempre ocuparán la
urbe como espectros, peleando por expiar sus críme-
nes. Incluso la decidida reconstrucción de la ciudad
que proyectó Stalin después de resistir el brutal ase-
dio de novecientos días de Hitler sigue intentando
tapar lo que la urbe no puede olvidar.

Vine a San Petersburgo para pasear por la avenida
Nevski. Tanto entonces como ahora, uno pasea o va a
la deriva; o compra o hace un alto para comer algo o
para tomarse un café en alguna parte. La avenida recibe
el nombre en honor al príncipe Alejandro, a quien
apodaron Nevski después de derrotar a los suecos en la
batalla del Neva en 1240. Por ese bulevar, los ricos y los

quiero-y-no-puedo deambulaban calle arriba y calle abajo para ver y ser vistos en todas las estaciones y luciendo todos los estilos. Aquí la gente también ha escuchado siempre el francés y el inglés y ha comprado los objetos más lujosos de todos los rincones de Europa. En ese sentido, las siniestras y ácidas descripciones de Gógol son inimitables:

> No hay nada mejor, por lo menos en Petersburgo, que la avenida Nevski, para la ciudad lo es todo. ¿Qué adorno le falta a esta calle, ornato de nuestra capital? Yo sé que ninguno de sus pálidos y jerarquizados habitantes cambiaría la avenida Nevski por todo el oro del mundo. Entusiasma tanto al que tiene veinticinco años, hermosos mostachos y levita de corte impecable, como al de barbilla entrecana y cabeza lisa, como una bandeja de plata. ¡Y qué decir de las damas! A las damas la avenida Nevski les encanta aún más. Pero ¿a quién puede desagradar? Apenas pisas la avenida, ya notas que huele a recreo. [...] Este es el único sitio al que la gente no acude llevada por la necesidad o por el interés mercantil que subyuga a todo Petersburgo. [...] ¡Todopoderosa Nevski!

Gógol enuncia los cambios de la avenida hora por hora. La avenida Nevski por la mañana, a mediodía, a las dos de la tarde, las tres, las cuatro:

> Comencemos por la mañana, cuando Petersburgo entero huele a pan caliente, y está lleno de viejas de vestidos rotos y agujereadas capas que asedian las iglesias y asaltan a los transeúntes caritativos.

Las pinceladas más líricas y baudelairianas de Gógol llegan con su descripción final de Nevski al atardecer:

> Pero, apenas la penumbra desciende sobre las casas y las calles, y el farolero, tapado con un saco, se encarama en la escalera para encender el farol, y los pequeños escaparates de las tiendas ofrecen las imágenes que no se atreven a mostrar de día, la avenida Nevski vuelve a animarse y comienza a moverse. Es cuando llega el misterioso instante en que las farolas ponen en todo una luz cautivadora y maravillosa.

Alrededor de unas dos horas durante las cinco noches que pasé allí a finales de junio —llamadas «noches blancas», porque el sol nunca se pone durante esa época del año—, las luces crepusculares de Gógol en Nevski era la vista que tenía desde mi ventana. Encender las farolas es del todo innecesario en el momento álgido del verano, pero siguen proyectando una incandescencia cautivadora sobre la avenida vacía. Hoy, aunque hace mucho tiempo que las farolas de gas que tachonaban las aceras se han visto reemplazadas con farolas eléctricas, la huella lumínica imaginaria de aquellas viejas farolas de la avenida que va hasta el almirantazgo no ha desaparecido.

La avenida Nevski —con sus cuatro calles que llevan al almirantazgo y otras cuatro que van en dirección opuesta— es similar a cualquier otra calle comercial de otra gran ciudad: boutiques de lujo, restaurantes y cafeterías chics, centros comerciales, Pizza Hut, KFC, McDonald's, autobuses, trolebuses y tranvías; y, enclavada entre tiendas más grandes y pórticos que lindan con patios que han vivido días mejores, la

habitual variedad de tiendas horteras de teléfonos móviles y ventanillas de cambio de divisas. Los edificios que hay a lo largo de la avenida son desmesurados —algunos incluso majestuosos—, construidos siguiendo el estilo floral italianizante que tanto gustaba a los Romanov. La mayoría han sido restaurados (al menos por fuera), aunque algunas buhardillas de los pisos superiores, que no se ven desde la calle, siguen en un estado deplorable. «Restauración» siempre ha sido el lema de San Petersburgo. Después de las inundaciones, el asedio alemán, un abandono casi deliberado por parte de los soviéticos, en la hora crepuscular, como para hacer eco a aquel mundo de farolas de gas que pintaba Gógol, muchos de los edificios y hoteles a lo largo de Nevski, con sus fachadas iluminadas, regresan al pasado a hurtadillas.

Cuando camino por allí durante el día, busco casualidades. Y es por casualidad —y por tanto milagrosamente— que, mientras paseaba por allí, descubrí un pasaje con una bóveda acristalada en el número 48 y, casi por azar, decidí poner un pie en su galería de dos niveles. Rivalizaba con las galerías que aún resistían en París, Londres y Turín, más pequeñas, aunque no era tan grande como la Galleria de Milán o la galería GUM que da a la plaza Roja de Moscú. Aun así, al adentrarme en ese centro comercial del siglo XIX —que Dostoievski describió en *El doble* o en «El cocodrilo»— que ha sido completamente restaurado para acomodarse al gusto del siglo XXI, avisté una tienda que vendía un producto que se encuentra en todos los puestos de recuerdos de San Petersburgo: coloridas matrioskas de madera de buena calidad. Estas muñecas de tamaños crecientes anidadas una dentro de la otra sirven de metáfora para todo lo que hay aquí: un régimen, un líder, un periodo dentro de otro o, como

se rumorea que dijo Dostoievski, un escritor saliendo del bolsillo del sobretodo de otro.

Justo enfrente del pasaje, entre el 25 y el 27 de la avenida Nevski, está la catedral de Nuestra Señora de Kazán. La columnata externa sigue con toda claridad el modelo de la basílica de San Pedro de Roma, pero por dentro, para mi absoluto asombro, no es exactamente una atracción turística, aunque sí que es cierto que los turistas recorren la nave y el transepto. Es un lugar de culto, no como San Pedro.

Fuera de la catedral está la estatua de Nikolái Gógol, inaugurada en 1997. Su presencia aquí no es del todo azarosa, ya que el escritor era un hombre devoto. También hay que señalar que esta es la iglesia fuera de la cual la nariz del cuento epónimo, tras escapar del rostro de Kovaliov, aparece subida a un carruaje en Nevski, vestida con un uniforme bordado en oro, el del consejero estatal. Kovaliov, huelga decir, está desesperado por recuperar su nariz y volvérsela a poner en el sitio, en la cara. Durante mucho tiempo ha sido objeto de procaz especulación entre los lectores de Gógol si la parte en cuestión que le faltaba el personaje acaso no sería otra.

La catedral se cerró después de la revolución comunista y se convirtió en el Museo de la Historia de la Religión y el Ateísmo. A la contra de la propaganda soviética, el fervor religioso se mantuvo, pero en el subsuelo; del mismo modo que tantas cosas han quedado en el subsuelo de la ciudad. La fe retornaría pronto, no obstante, incluso en un país que se había apropiado de uno de sus edificios religiosos más imponentes para albergar la historia del ateísmo. Al fin y al cabo, esto es lo más importante de las cosas que nunca desaparecen: permanecen bajo tierra un tiempo, nada más.

En la actualidad quedan tan pocos vestigios de los setenta años de vida soviética en San Petersburgo que cabe sospechar que o bien la población nunca adoptó el marxismo o el propio marxismo se ha escondido en el subsuelo. Uno de los signos más reveladores del retorno de los tiempos presoviéticos es que han regresado los nombres zaristas de la mayoría de las calles y avenidas; el más importante, el propio nombre de la ciudad, que volvió a ser San Petersburgo en 1991 después de ser bautizada como Leningrado poco después de la muerte de Lenin en 1924. Uno siempre tiene la libertad de especular en qué cámara enterrada estarán almacenados los viejos letreros de las calles soviéticas. Viendo el poder del actual régimen de Putin, uno no puede evitar preguntarse, justamente, qué parte del régimen soviético se ha enterrado en el subsuelo.

No muy lejos de la catedral, al oeste, en el 35 de la avenida Nevski, está el Gostini Dvor, construido en 1757, el centro comercial más antiguo y más grande de la ciudad, con una hilera de arcos de un largo infinito que rodea la gigantesca manzana y recuerda a edificios similares de la parisina rue de Rivoli.

En el número 21 hay una maravilla del *art nouveau*, una estructura que construyeron los peleteros Mertens en el año 1910 y que ahora es un Zara. Enfrente, en el número 28, hay una torrecilla abovedada también de estilo *art nouveau* de la empresa de máquinas de coser Singer, ahora convertida en una gran librería con una cafetería con vistas a la avenida. Bastante más lejos en dirección oeste, en el número 56 de la avenida Nevski, hay otro glorioso edificio del mismo estilo, que antaño albergó el emporio comercial de los Eliséiev (o Elisseeff), y sigue recordando el lujo que tuvo que existir en esta vía en su momento. Des-

pués de muchos cambios, el emporio comercial se ha convertido en una tienda de comestibles gourmet.

La pudiente familia Eliséiev vivía en la Casa Chicherin, en el número 15 de Nevski, un edificio que pasó por varias manos antes de que ellos lo adquirieran en 1858. Allí recibían como invitados a Dostoievski, Turguénev, Nikolái Chernishévski y al inventor de la tabla periódica, Dmitri Mendeléiev. Más tarde, tras la huida de la familia a raíz de la revolución, escritores como Blok, Gorki, Maiakovski o Ajmátova se reunían allí hasta que parte del edificio se reconvirtió en el cine Barrikada, donde un joven Shostakóvich tocaba el piano durante los pases de películas mudas.

Aunque la familia de los Eliséiev también fue célebre por ser dueña de una gran colección de estatuas de Rodin. Tras la revolución, se nacionalizó, y ahora se encuentra en el Hermitage. Los soviéticos tuvieron fama de «requisar» y «expropiar» o —por usar un término más apropiado— «saquear» colecciones de arte privadas. El pudiente comerciante de tejidos Serguéi Shchukin había entablado una estrecha relación con Matisse, cosa que explica por qué el Hermitage tiene una gran colección de cuadros de ese artista, también de Picasso, Cézanne, Derain, Marquet, Gauguin, Monet, Renoir, Rousseau y Van Gogh. Como Shchukin, Iván Abramóvich Morozov también huyó por la revolución, cosa que hizo que su colección de obras de Bonnard, Monet, Pissarro, Renoir y Sisley acabase en manos de los bolcheviques. Tanto Shchukin como Morozov consiguieron salir de Rusia, aunque no sin sufrir primero condiciones deplorables al estilo *Doctor Zhivago* en su tierra. Cabe decir que, a pesar de la supuesta desovietización de Rusia, casi nunca se autoriza que estas colecciones de arte de valor incalculable salgan del país, ya que los herederos de aquellos colec-

cionistas, que viven en el extranjero, siempre amenazan con demandar en tribunales locales para recuperar lo que por derecho les corresponde. Lo mismo sucede con la colección de Otto Krebs en el Hermitage: obras de Cézanne, Degas, Picasso, Toulouse-Lautrec y Van Gogh.

A menos que los cuadros sean compras de una comisión estatal de expertos o donaciones —lo que representa una fracción minúscula del fondo impresionista, posimpresionista, fauvista y de pintura moderna francesa del museo—, en el Hermitage casi no hay obras pintadas después de 1913. Ahí es donde se detuvo el tiempo. Es curioso que 1913 fuera el año en que Estados Unidos abrió sus puertas al arte moderno europeo en la famosa exposición internacional de Nueva York en el Armory.

Hoy, cuando uno está en la avenida Nevski, no puede evitar sentir los trescientos años de historia y cultura rusas apiñados en la misma calle. Pushkin, Gógol, Dostoievski, Goncharov, Beli, Nabókov: esos personajes nunca desaparecen. Acudimos a esta avenida con la esperanza de cruzarnos con ellos, o atisbar sus sombras, o descubrir algún rincón privado que resulte ser nuestra proyección de quienes pensamos que son ellos, cosa que al final quizá dice más sobre nosotros que sobre ellos, aunque necesitamos sus fantasmas para sentir el latido de ese órgano insondable que aún nos gusta llamar el alma rusa.

Llevo recorriendo Nevski todo el día. Esta noche decido coger un autobús que remonta la avenida hasta llegar al almirantazgo que da al río, para ver la apertura del puente del palacio Dvortsovaia a la una de la mañana. Poquísima gente es capaz de dar indicacio-

nes en inglés. En San Petersburgo, cuando preguntas si alguien habla inglés, todo el mundo responde: «A leettl» —un «poqto»—, lo que es menos que un poquito. Sin embargo, los rusos son generosos y espléndidos, sobre todo cuando un puñado de personas en el autobús se han dado cuenta de que te las estás viendo y deseando para recibir indicaciones; en ese momento, se deciden a encargarse de ti y se aseguran de no dejarte bajar en la parada equivocada. De repente advertí que tendría que haber manejado un conocimiento por lo menos rudimentario de ruso, aunque fuera para decir *pozhaluista* («por favor»), *skol'ko* («cuánto») y *spasibo* («gracias»). Qué palabras más hermosas y qué francas y confiadas las miradas de los desconocidos.

Ya casi se ha hecho la una de la mañana y probablemente he cogido el último autobús. Me bajo en el Hermitage. Como muchos de los edificios de la ciudad, está iluminado. Camino hacia la ribera, donde ya se ha congregado un nutrido grupo de gente para ver la apertura del puente, que se supone que estará levantado durante tres horas, hasta las cuatro, para permitir el paso de las embarcaciones más grandes por el Neva.

El gentío en uno de los extremos del puente sigue creciendo, la muchedumbre, con toda clase de sofisticadas cámaras de fotografía y de vídeo, se prepara. Las luces de bengalas aisladas, lanzadas con delicadeza a izquierda y derecha del puente, empiezan a flotar en el aire, se elevan en lo alto del cielo como cometas lejanas y al final caen al agua con la misma cautela con la que se han lanzado, una arriba, dos arriba, tres arriba, una abajo. La multitud vitorea.

En la otra orilla se ha congregado otra multitud en una playa de arena artificial que hay junto a la for-

taleza de San Pedro y San Pablo. Sigue habiendo mucho tráfico que cruza el puente. Grupos de viandantes más jóvenes corren arriba y abajo, casi provocando al personal de seguridad del puente. Hay risas entre la muchedumbre, hay música e impera un ambiente festivo mientras se aguarda el momento, todo el mundo comparte el buen humor. A la gente le encanta festejar en junio.

Pasados veinte minutos de la una, un clamor se extiende entre el gentío, los agentes de tráfico comienzan a intentar detener los vehículos, pero nadie presta demasiada atención, los coches siguen cruzando el puente a toda velocidad. Minutos más tarde, trabajadores del puente empiezan a ordenar a todo el mundo que se baje. Algunos gritan, la gente aplaude. Mientras tanto, una flotilla de embarcaciones pequeñas y medianas se ha reunido en medio del río, quietas en el agua, esperando su turno para cruzar.

Y entonces sucede. Los teléfonos se iluminan por todas partes, motean el crepúsculo desde ambos lados del puente, se oyen y se ven los frenéticos clics y flashes de las cámaras, como si los integrantes de una célebre banda de rock acabasen de llegar y estuvieran a punto de bajarse de la limusina. Suspiros de asombro y gritos, un ensordecedor «hurra» recorre la muchedumbre hasta llegar a la zona del parque que hay junto al almirantazgo, donde reparo en que se ha reunido todavía más gente. Al final, el puente comienza a abrirse.

Es el instante que todo el mundo estaba esperando. El gentío vuelve a aplaudir. Entonces, barcos turísticos de todo tipo empiezan a pasar bajo el puente ya abierto, los coches hacen sonar la bocina, la sirena de una embarcación de policía aúlla medio saludando, medio alertando, el Hermitage sigue reluciendo al fondo, su fachada iluminada se refleja en el Neva. De

repente se me pasa por la cabeza que necesito volver a contemplar el mismo espectáculo mañana por la noche. ¿Quién no querría volver? Tanta gente, tanta alegría, ni la sombra de un policía, ni una persona convertida en un fastidio público, molestando, nada de groserías, todo júbilo.

Esta fue mi primera noche blanca. Llevo esperando vivir una desde que leí siendo muy jovencito el relato que Dostoievski les dedica.

Y justo porque he empezado a pensar en «Noches blancas» no tengo ganas de volver a mi hotel. Bien al contrario, quiero retrasar la hora de acostarme, sabiendo que me despertaré dentro de pocas horas por el desfase horario. Así que sigo caminando para vivir San Petersburgo durante una de esas noches iluminadas por el sol que parecen días y que ocurren cada año durante ese breve hechizo. Tengo otros planes. Quiero visitar el punto en el que el canal Kriukov se une con el de Grivoedova. Quiero volver al lugar en el que el narrador sin nombre de «Noches blancas», aquel solitario y soñador literato, ve a Nastenka por una de las riberas desiertas, «apoyada en la barandilla del canal. Acodada en la reja». Ella llora. Los dos se ponen a hablar. En cierto momento, han de despedirse, pero a la noche siguiente vuelven a reunirse en el mismo sitio, también la noche después, y una noche más, cuando ella finalmente decide aceptar el amor del narrador. Mas cuando ella está a punto de comprometerse, alguien pasa justo al lado de la pareja. El viejo amor de la chica, que ha vuelto como le había prometido. Los viejos amantes se reúnen y se marchan juntos, mientras nuestro narrador anónimo se queda solo, pasmado y desesperado.

El relato es de lo más sentimental, pero en noches como esta —sobre todo cuando, como decía Gógol, «las farolas ponen en todo una luz cautivadora y maravillosa»— nada podría ser más real que la trémula charla de dos desconocidos en un puente.

Cuando regreso al hotel no quiero echarme y que se me vaya el día durmiendo. Así que me siento, enciendo un rato la televisión y, en lugar de esperar a la hora del desayuno en el hotel, decido salir y pasear. No me pierdo, aunque no sé hacia dónde voy. Se me ocurre desayunar en la cafetería de la librería que hay justo bajo la cúpula de la Casa Singer, pero ya he tomado café allí y no era nada del otro mundo. Así, al final encuentro una callejuela que sale de la avenida Nevski y, pensando que es un atajo para llegar a un sitio por donde ya había pasado antes por la calle Gorojovaia, me descubro caminando por la calle Rubinstein.

Y ahí está.

El sol baña la terraza de la cafetería que ocupa la acera, sus sillas y mesas blancas resplandecen. Hay una pareja sentada en una esquina; otra charla con el camarero. Una tercera mesa está ocupada por alguien que parece un parroquiano, vestido con ropa pija; salta a la vista que vuelve de una fiesta y desayuna antes de irse a casa. Se me pasa por la cabeza que esta cafetería-restaurante es un local de barrio. En otro rincón, hay tres mujeres y un hombre que mece un carrito de bebé con el pie, ríen y charlan. Como el aire a veces puede ser fresco, sobre todo por la tarde o durante las primeras horas de la mañana, es habitual que los restaurantes ofrezcan mantas para la clientela; están plegadas en cada silla. Dos de las mujeres del grupo de cuatro que hay junto a mí están envueltas en mantas de un blanco nuclear que llevan el emble-

ma y el nombre de la cafetería bordada en filigranas doradas: *Schastye*.

Cuando pregunto a una de esas cuatro personas, en inglés, si me podría dar un cigarrillo, dos de ellas sacan enseguida la cajetilla. Me disculpo diciendo que lo he dejado hace tiempo, pero que al verlas fumar y disfrutando del momento me costaba resistirme. Una cosa lleva a la otra. ¿Dónde vivo? Nueva York. ¿Dónde viven ellas? En el piso de arriba. Me río. Se ríen. Una perfecta camaradería. Iba a hojear el diario del día —hay una edición inglesa—, pero cambio de idea. Todo el mundo es feliz en esa sosegada mañana de domingo. Pido un café y unos huevos pasados por agua; como el camarero habla un inglés perfecto, le pregunto si me puedo tomar el café americano antes de los huevos. Por supuesto. ¿Tres minutos de cocción para los huevos?, pregunto, para asegurarme de que no estén muy cocidos. Por supuesto. Hay algo maravillosamente acogedor, mezclado con un toque de elegancia discreta tanto en la cafetería como en su clientela, todo sin pretensiones y perfectamente *décontracté*. Empiezo a preguntarme si la vida de esas gentes en el piso de arriba corresponde a lo que estoy viendo aquí o si aún siguen viviendo en minúsculas casas de estilo soviético. Aparto el pensamiento de mi cabeza. Me doy cuenta de que esto es el nuevo San Petersburgo. Feliz de ser lo que es y nada dostoievskiano. Ni rastro del calor, ni del gentío, ni del polvo, ni los borrachos, ni los buhoneros abriéndose paso a trompicones por las calles. Contemplo algo del todo inesperado. Es un lugar encantador, el tiempo es perfecto y quiero disfrutar cada instante que me brinda antes de dirigirme a descubrir mi nuevo San Petersburgo. Lo único que quiero es alejarme de mí mismo todo lo que pueda; olvidar lo que sé, amortiguar el ruido de mi cabeza;

dejar de ser, por una vez, un turista tan literario y ver de una vez lo que tengo delante de los ojos.

Me prometo volver justo dentro de un año y pasar unos meses aquí, aventurarme en una nueva vida, porque aquí yace un nuevo yo que aún no ha nacido y que espera cobrar vida. Me fijo en el edificio que hay encima de la cafetería; el camarero me dice que los grandes arcos del edificio que hay en la puerta de al lado pertenecieron a la Casa Tolstói. No, no León Tolstói, pero, aun así, de la misma familia. El edificio tiene un gran patio que debería visitar más tarde; si atravieso el patio, saldré por el número 54 de la ribera Fontanka. Quiero mirar por todas las ventanas de cada piso de este gran complejo y espiar las vidas de la gente que vive allí y preguntarme si quizá algún día una de esas viviendas será mía, si tengo la suerte suficiente de volver y quedarme a vivir aquí un tiempo.

Quiero aprender ruso y decir *pozhaluista* cuando pido un cigarrillo y *spasibo* cuando me lo dan, quiero decir *prekrasnyi den'*, porque, en efecto, hace un día precioso; despedirme con un *poka* y tantas otras cosas. Quiero volver aquí cada mañana de mi estancia en San Petersburgo porque encontraré algo que sé que aún tardaré días en delimitar y entender, algo que llevo dentro o está fuera de mí —no lo tengo claro—, pero, entretanto, lo único que sé a ciencia cierta, mientras me acomodo en la silla y me envuelvo en una manta blanca, como hacen todos los rusos cuando el calor no aprieta, es que «No soy un hombre enfermo... No soy un hombre rabioso... Soy atractivo... y creo que no estoy enfermo del hígado».

¿Qué significa *schastye*?, le pregunto al final al joven camarero. Me mira y, conforme me deja el café americano en la mesa, responde: «Felicidad».

En cualquier otra parte en la pantalla

En 1960 echaban *El apartamento* en el Rialto y lo anunciaban con un cartel rojo chillón. En aquel momento, yo era demasiado pequeño para ir a verla, pero recuerdo oír de fondo a mis padres describiéndosela a sus amigos como una película de una valentía inusual. Lo que resultaba chocante era el tema: un ejecutivo novato, tímido, joven y bastante desventurado llamado C. C. Baxter (interpretado por Jack Lemmon) le ha estado dejando la llave de su piso a varios ejecutivos de alto rango, casados, que necesitan un lugar para pasar unas horas nocturnas de esparcimiento con sus amantes. La llave circula por el edificio de oficinas y le gana al joven ejecutivo el favor de los jefes de la empresa, al final hasta consigue un ascenso. En 1960, el tema, sin duda, era arriesgado, pero algo de la reacción de mis padres me intrigó. Les gustaba hablar de la película con sus amigos; las actuaciones, la historia en sí misma y ese lugar llamado Nueva York que ni ellos ni sus amigos habían visto antes y flotaba en la distancia como uno de esos lugares en los que era muy improbable que ninguno de ellos recalase nunca. Jamás olvidé la fascinación de mis padres con el tipo de Nueva York que evocaba la película, pero, como no estaba disponible en vídeo ni la repusieron en la programación televisiva nocturna hasta mediados o finales de los setenta, no volví a pensar mucho en ella. Sin embargo, cuando al final la vi, el lugar en el que la vi y quién era yo aquella tarde me dejó una huella indeleble.

Fue en 1984; finales de otoño de 1984. En aquel instante estaba soltero, vivía en el Upper West Side de Manhattan y mi novia me había dejado un par de meses atrás. No tenía dinero, tampoco lo que se podría decir un trabajo y mi futuro laboral pintaba bastante negro. Así que un sábado, como no tenía nada que hacer, ni amigos ni planes, y tampoco deseos de quedarme en casa, salí a caminar por Broadway solo por el simple hecho de vivir una tarde de sábado perdido entre la multitud.

En la calle Ochenta y uno, entré en lo que en ese momento era la única librería Shakespeare & Co. de Manhattan y me puse a hojear ociosamente varios libros, envidiando a las parejas que, como yo, habían entrado en la librería. Entonces vi a Maggie. La conocía de una cafetería en la que ambos solíamos dejarnos caer casi cada tarde; no teníamos pareja y a ninguno le gustaba quedarse en casa un fin de semana en soledad. Ella estaba soltera y, como yo, aguantaba un trabajo con el que apenas llegaba a fin de mes. No nos atraíamos, aunque algo parecido a una amistad en sordina había florecido entre ambos en nuestra cafetería para corazones solitarios. Aquella tarde nos hizo mucha ilusión encontrarnos con alguien conocido. Hablamos, como siempre, nos reímos de nuestra vida y, como ambos éramos fumadores, enseguida salimos de la librería para encendernos un pitillo. Bajamos por Broadway hasta el Upper East Side con cigarrillos encendidos, sin saber lo que hacer y sin ganas de gastarnos dinero en un bar.

Cuando llegamos al cine Regency, en Broadway con la calle Sesenta y ocho, vi que echaban *El apartamento*. Mi decisión fue instantánea. Y, en cuanto a ella, quién sabe por qué accedió; si fue porque la persuadí para que me acompañara o porque no tenía

nada mejor que hacer aquella noche. Nunca lo sabré ni tampoco se lo pregunté. Me encantaba el Regency, aún echaban sesiones dobles de películas antiguas, normalmente, llenaban aforo y me fascinaba la forma de la propia sala, que no era rectangular, sino circular. El interior daba una sensación acogedora e íntima, en buena medida porque uno se sentía en compañía de personas que compartían el amor por las películas antiguas, que quizá no es más que un amor por las cosas que resisten a pesar de los años. Aquella noche, más tarde, acompañé a Maggie a su casa y nos despedimos en su vestíbulo.

Pero lo que no me ha abandonado desde aquella velada es el eco, el reflujo, la nebulosa impresión que me dejó la película cuando se apagó el proyector. Se quedó conmigo toda la noche y la siguiente semana.

Después de despedirme de Maggie, no tenía ganas de volver a casa; ya era pasada medianoche, pero seguí deambulando por el Upper West Side, a la altura de las calles Setenta, las de la mitad, y las Sesenta más altas, quizá buscando *el* apartamento e intentando desentrañar si el mundo que habitaban sus personajes seguía existiendo más de veinticinco años después. Sin saberlo, había emprendido un peregrinaje improvisado, como los que hace mucha gente cuando intentan viajar al escenario de una película o un libro que les ha gustado mucho y cuyo eco sigue reverberando en su vida, casi como si les hiciera señas para que se adentrasen en un mundo que de repente parece más real y mucho más atractivo que el propio. No solo es que quieran que la película se quede con ellos para siempre, sino también tomar prestada la vida de sus personajes, porque quieren que la historia les suceda a ellos. O, mejor aún, es como si la película ya les hubiera sucedido y lo que le piden a ese escenario

es que los ayude a revivir lo que ya vivieron a través de la pantalla.

Así que ahí estaba, caminando por el Upper West Side de noche, sintiéndome no demasiado diferente a C. C. Baxter en las veladas en las que alguien usaba su apartamento y se veía obligado a rondar por la calle y pelarse de frío. Sin embargo, lo que encontré no fue el viejo Upper East Side de 1960, en el que de algún modo esperaba colarme, sino uno que había sido renovado y modernizado de manera sistemática. Habían desaparecido tantos hitos pequeños e insignificantes, o bien su desaparición inminente estaba escrita por todas partes en los escaparates: colmados, panaderías, carnicerías, zapaterías, verdulerías, farmacias grandes y pequeñas, ultramarinos, modestos negocios familiares, y eso por no hablar de las salas de cine de barrio. Ahora, más de treinta años después de aquel paseo que di pasada la medianoche, quiero hacer una lista de todos los cines desaparecidos porque no quiero que caigan en el olvido: el Paramount, el Cinema Studio, el Embassy, el Beacon, el New Yorker, el Riviera y el Riverside, el Midtown, el Edison, el Olympia, y, por supuesto, el Regency. El Thalia y el Symphony, que ahora se llama Symphony Space, aún existen, pero atrás han quedado los días de sesiones continuas. Y el Midtown, que ahora se llama Metro, lo derribaron por dentro hace unos años y ahora es un cascarón vacío.

Aquella noche, mientras caminaba por Columbus Avenue, que se estaba gentrificando muchísimo, pero antaño había sido una zona bastante degradada, no paraba de pasar por delante de boutiques que hace unas pocas semanas no estaban y cuya encarnación anterior ya ni siquiera era capaz de recordar, y me sentí culpable por no conservarlas en la memoria. Quizá ha-

bía estado notando los cambios en el barrio desde hacía más tiempo de lo que era consciente, pero solo después de ver la película y cómo parecía mimar su propia imagen apacible y algo destartalada de un Upper West Side que ya no existía me di cuenta de lo ubicuos e irreversibles que eran esos cambios.

Un nuevo Manhattan se abría paso sigilosamente. La tienda donde me compré mi primer par de deportivas americanas había desaparecido, igual que el estanco sirio que tenía los cigarros más baratos de toda la ciudad, además de las innumerables tiendas Botanica de incienso en Amsterdam Avenue: todas desaparecidas, todas y cada una de ellas.

Al inicio de la película, la voz de Jack Lemmon decía que vivía en el número 51 de la calle Sesenta y siete Oeste y, a medida que me estaba acercando a ese número, sentí que estaba a punto de entrar en un portal mágico que atravesaba el tiempo. Pero entonces vi algo en lo que no había reparado antes: muchas de las casas de piedra rojiza entre Columbus Avenue y Central Park Oeste habían eliminado las escaleras de la calle para hacer hueco a más inquilinos. Peor aún, la casa de piedra rojiza de la calle Sesenta y siete ya no existía. Como más tarde leí en internet, la habían demolido en 1983 para construir un gran complejo de viviendas. No había llegado a ver el edificio en el que se filmó la película durante un año. Era muy propio de mí ir en busca de un edificio que ya no existía. Peor aún, como también leí en internet, iba en busca de una casa que ni siquiera era real. El edificio que inspiró a los productores para construir algo semejante en Hollywood ni siquiera estaba en la Sesenta y siete, sino en el número 55 de la calle Sesenta y nueve Oeste. La réplica de Hollywood, como suele pasar en el arte, resultaba a fin de cuentas más convincente que

la casa de ladrillo rojizo supuestamente situada en la calle Sesenta y siete.

Estaba viviendo en una ciudad que no mostraba lealtad hacia su pasado y se deslizaba a tal velocidad en el futuro que me hizo sentir desfasado y, como un deudor incapaz de hacer frente a los pagos de un préstamo, siempre iba con retraso. Nueva York desaparecía ante mis ojos: la señora Lieberman, la casera de C. C. Baxter, que hablaba con un fuerte acento de Brooklyn; el doctor Dreyfuss, que vivía en la puerta de al lado y hablaba inglés con un notable deje yidis; mientras que Karl Matuschka, el taxista ultrajado, cuñado de Fran Kubelik, que le encaja un puñetazo en la mandíbula a C. C. Baxter pensando que el protagonista se ha aprovechado de ella, hablaba con un acento típico de los barrios neoyorquinos que no eran Manhattan; todas esas maneras de hablar ya parecían desfasadas de 1984 y hoy prácticamente han desaparecido. *El apartamento* ofrecía un retrato proyectado en el espejo retrovisor de un Nueva York perdido y nos permitía pensar que una parte de nosotros, por pequeña que fuera, aún tenía sus raíces en ese espacio, aún echaba de menos vivir allí.

Cuando llegué a Central Park Oeste, entré en el parque y descubrí —justo como se ve en la película— la larga hilera de bancos, donde un febril e irritado C. C. Baxter se sentó ciñéndose el chubasquero mientras uno de los peces gordos de su empresa disfrutaba con una amante en su apartamento. Ahí se sentó, temblando, sintiéndose perdido, sin amor y muy solitario. Yo también decidí sentarme en uno de aquellos bancos en esa zona desierta del parque, mientras trataba de hacer un repaso mental a mi vida, que no iba bien, pues yo también me sentía abandonado, solo y a la deriva en un mundo en el que ni el presente ni el

futuro traían consigo grandes promesas. Solo me quedaba el pasado y, ahora que pienso en la noche en la que peiné aquellas calles buscando un Upper West Side que quizá me hubiera parecido más agradable, me doy cuenta de que el propio Regency, igual que el Rialto de mi infancia, aquella zona de la ciudad que te recibía con los brazos abiertos, con sus acentos extraños, negocios antiguos y tugurios, ha sido borrada por completo. El Regency desapareció en 1987; el Rialto, brutalmente demolido en 2013. Cómo iba a encajar en un sitio en el que era incapaz de encontrar un solo punto de referencia personal más allá de la pantalla plateada de un cine que ni siquiera podría conseguir jamás el estatus de bien protegido por ser un punto de referencia. A veces nos pueden arrebatar hasta el pasado, real o imaginado, y lo único que nos queda es aferrarnos a nuestro chubasquero una fría noche de finales de otoño.

Entonces se me ocurrió que si hay gente que se aferra a lo que se considera *vintage* no es porque les gusten las cosas viejas o marginalmente desfasadas, cosa que les permite sentir que su tiempo personal y el tiempo *vintage* están en sincronía; más bien, es porque la palabra *vintage* es una simple figura retórica, una metáfora para decir que muchos de nosotros no encajamos aquí —no en el presente, ni en el pasado, ni en el futuro—, pero que todos buscamos una vida que exista en cualquier otra parte en el tiempo o en cualquier otra parte en la pantalla, y que, al no ser capaces de encontrarla, hemos aprendido a arreglárnoslas con lo que la vida nos arroja en el camino. En el caso de C. C. Baxter, esto le sucede en Nochevieja, cuando Fran Kubelik —la mujer de la que está enamorado, interpretada por Shirley MacLaine— llama a su puerta, se sienta en su sofá y, mientras le tiende las

cartas para que él las reparta, le suelta: «No diga más y juegue». En mi caso, lo que la vida podía ofrecerme era mucho más simple: más tarde, aquel domingo por la noche volví al cine para ver *El apartamento*. La película trataba de mí. Todas las grandes obras de arte, sin falta, nos permiten decir lo mismo: «Esto trata de mí». Y esto, en la mayoría de los casos, no solo es un consuelo, sino una revelación inspiradora que nos recuerda que no estamos solos, que también hay otras personas como nosotros. No podía pedir más. Entonces emprendí el mismo peregrinaje que la noche anterior.

El beso de Swann

Antes pensaba que el principio dominante de la obra de Maquiavelo era la adquisición —cómo adquirir tierras, lealtad, poder y, una vez adquiridos, cómo conservarlos—; para Proust, era la posesión —el deseo, la compulsión de poseer, retener, acopiar, conservar, tener—. Ahora no estoy tan seguro. Hoy siento que lo central en Proust es el deseo o, por ser más precisos, la añoranza y el anhelo. La añoranza podría definirse como un deseo persistente, a menudo triste o melancólico; mientras que el anhelo sería un deseo más serio, sentido, sobre todo de algo que está fuera de nuestro alcance. Una vez alguien me sugirió una diferencia todavía más útil entre ambos términos. Se anhela lo que está en el futuro; se añora lo que está en el pasado.

Toda la épica de Proust empieza con el deseo obsesivo de un niño hacia el beso de buenas noches de su madre. Ella está en el piso de abajo, atendiendo a sus invitados en una cena, pero el chico, al que mandan a la cama tras levantarse de la mesa, quiere su beso de buenas noches. Y quiere uno de los buenos, no un beso superficial y apresurado en la mejilla, que es lo que recibe frente a los invitados. Aun así, mientras sube las escaleras hacia su dormitorio, hace lo que puede para mantener vivo el recuerdo del apresurado beso de su madre, paladearlo, y luego urde toda clase de maniobras para obtener el beso que siente que aún se le debe. Al final acaba pidiéndole a la doncella, a Françoise,

que le lleve a su madre un mensaje que le ha garaba-
teado, y, cuando eso no consigue hacer que la mujer
suba, el joven Marcel espera hasta que todos los invi-
tados se hayan marchado y la intercepta cuando ella
va de camino a su dormitorio. A la madre no le hace
gracia ver que el niño ha hecho caso omiso a sus ins-
trucciones de irse a la cama, pero el padre, que coincide
que también está en escena y suele ser menos indul-
gente con su hijo, ve a Marcel tan alterado que sugiere
a la madre que pase la noche con él. Al final, el chi-
quillo no solo recibe el beso que llevaba toda la velada
deseando de forma desesperada, sino una noche ente-
ra con su madre. Así reza el pasaje:

> Debía sentirme feliz y no lo era. Parecíame que
> mi madre acababa de hacerme una concesión
> que debía costarle mucho, que era la primera ab-
> dicación, por su parte, de un ideal que para mí
> concibiera, y que ella, tan valerosa, se confesaba
> vencida por primera vez. [...] Su cólera habría
> sido menos penosa para mí que aquella dulzura
> nueva, desconocida de mi infancia; y que con
> una mano impía y furtiva acababa de trazar en su
> alma la primera arruga y pintarle la primera cana.

Marcel solloza mientras su madre también está a
punto de derramar algunas lágrimas. El deseo frenéti-
co de tener, retener, tomar y, en definitiva, conservar
quizá evitó que el joven Marcel se fuera a la cama des-
pués de que su madre accediera a darle el primer beso
de buenas noches en el comedor, pero el niño, al con-
seguir lo que quiere, tampoco experimenta placer; en
vez de eso, le produce una especie de placer tan desco-
nocido que lo confunde con el malestar y la pena,
que no pueden ni calmarse ni, de hecho, disiparse. Si

el beso era un signo tangible de concordia, intimidad y amor entre ambos, ahora el beso señala distancia, desencanto, desposesión. Conseguir lo que uno quiere lo confisca.

Con la salvedad del amor compartido entre madre e hijo (y abuela), la forma de amor más común que encontramos en Proust no tiene nada que ver con el amor. En vez de eso, la forma que adopta es la búsqueda obsesiva, atormentada de la amada hasta el punto en el que ella tendrá que acabar encerrada en casa de quien la ama. Quizá no la quieres de verdad, quizá no quieres su amor, o ni sabes qué hacer con ese amor; mucho menos lo que es el amor, pero no puedes dejar de pensar y rumiar que quizá te está clavando una puñalada por la espalda. De hecho, sin saberlo —y aquí vuelve otra vez: el espectro de la desposesión proustiana—, incluso como prisionera tuya, tu amada siempre encontrará la manera de darte esquinazo y engañarte. Peor aún, incluso posibilitarás que te engañe, bien por ponerte una venda en los ojos ante aquellos con quienes has permitido que entable amistad, o pasando por alto, incluso siendo cómplice de manera no del todo accidental, de su traición. Puede que Odette le depare muchas penas a Swann, pero él no la respeta ni se deja engañar del todo por sus mentiras. Cuando rompen, él pronuncia para sí una de las frases de clausura más célebres de la literatura mundial: «¡Cada vez que pienso que he malgastado los mejores años de mi vida, que he deseado la muerte y he sentido el amor más grande de mi existencia, todo por una mujer que no me gustaba, que no era mi tipo!».

En cualquier caso, páginas más tarde descubrimos que Swann se ha casado con esa mujer a la que nunca amó y quien ya en su primer encuentro des-

pertó en él «una especie de repulsión física» (*une sorte de répulsion physique*). Cuando volvemos a encontrarnos con Swann en *A la sombra de las muchachas en flor*, hace mucho que dejó de amar a su esposa, Odette, y ahora siente celos de otra mujer. Y, aun así, escribe Proust:

> Durante unos años aún anduvo buscando a criados antiguos de Odette: hasta tal punto persistió en él la dolorosa curiosidad de saber si aquel día, ya tan remoto, y a las seis de la tarde, estaba Odette durmiendo con Forcheville. Luego, la curiosidad desapareció, sin que por eso cesaran las investigaciones. Seguía haciendo por enterarse de una cosa que ya no le interesaba, porque su antiguo yo, llegado a la extrema decrepitud, obraba maquinalmente, con arreglo a preocupaciones hasta tal punto inexistentes ya, que Swann no podía representarse siquiera aquella angustia, antaño fortísima.

Seguimos deseando algo de aquellos de quienes hace tiempo que dejamos de desear nada. Podría movernos el «simple amor a la verdad» (*par simple amour de la vérité*) para así resolver viejas dudas, pero el amor a la verdad, en esos casos, no es más que una máscara que se pone el propio monstruo de ojos verdes. Como demostró Madame de La Fayette, los celos no siempre mueren cuando su causa desaparece. Lo cierto es que seguimos deseando sin saber qué deseamos; el deseo, simple y llanamente, se ha prendido de alguien y estamos convencidos de que necesitamos poseer a esa persona. La noche en la que Swann por fin se acuesta con Odette, el narrador, muy cauto, escribe que el protagonista pasa de «la necesidad insensata y dolorosa

de poseer a esa persona» (*le besoin insensé et douloureux de le posséder*) a la «posesión física —en la cual posesión, por cierto, no se posee nada—» (*l'acte de la possession physique—où d'ailleurs l'on ne possède rien*). Quizá lo que quiere es intimidad, pero no necesariamente con Odette, o ya puestos, con nadie.

La intimidad total, si acaso existe en Proust, tal vez sea la verdadera manifestación del amor o de algo que raya en el amor. La capacidad de leerles la mente a las personas, de ver a través de ellas, palpar y conocer su corazón, sus fragilidades y vulnerabilidades secretas, quizá es el signo del amor más revelador; pero también la fuente de esa ansia indomable de espiar, interceptar signos de traiciones reales o imaginadas, de poseer la llave que nos diga quiénes son los demás. Es amor y es confianza, pero también la forma definitiva de desconfianza y hostilidad. Las transacciones puede que sean diferentes, pero la moneda es la misma. Sin embargo, puede que una de las escenas más conmovedoras de todo *À la recherche* sea una que nos habla de la transparencia total. Pienso en la escena del hotel de la playa en la que el dormitorio de Marcel está junto al de su abuela. Ella le pide que dé tres golpecitos en la fina pared que separa las habitaciones cuando se despierte por la mañana para que ella pueda pedirle la leche caliente. Cuando Marcel se despierta, no obstante, no sabe si ella ya lo hizo y no quiere despertarla con sus golpecitos, así que duda. Ella, por otra parte, ha intuido sus recelos y sabe exactamente por qué se ha abstenido de golpear la pared:

> ¿Te crees tú que existen otros en el mundo tan bobos, tan febriles, tan indecisos entre el temor a despertarme y el miedo a que no te oiga? Conoce-

ría la abuela a su ratita aunque no hiciera más que arañar la pared, porque no hay más que una ratita, y la pobre muy desgraciada. Y hace un rato que la oía yo dar vueltas en la cama, dudando y sin saber qué hacer.

Eso es la intimidad, pero ¿quién puede olvidar que en este momento tan conmovedor sigue habiendo un muro entre la abuela y el nieto? Igual que en la escena del beso de buenas noches con la madre, siempre hay algo que se interpone y no te deja ser uno con la otra persona. La fusión de identidades, que quizá sea la definición de «posesión», nunca es lo bastante completa. Se atisba en la agitada expectación del placer o se conservan vestigios de su transitoriedad. No se posee nada. Se ensaya la posesión por venir o se ritualiza el recuerdo de una posesión que nunca duró lo bastante para saber que, en efecto, era posesión. Ninguna de las dos formas tiene lugar en tiempo presente.

El otro momento que ningún lector de Proust olvida —porque se formula de muchas maneras, incluida en su correspondencia— es la llamada a larga distancia con su abuela. Debido a la dificultad de establecer la conexión telefónica, Marcel no siempre oye la voz de su abuela ni distingue lo que la mujer le está diciendo en realidad, por lo que cada vez que el cuerpo desencarnado de su abuela se despega y parece estar flotando en el éter, da la sensación de afanarse por alcanzarlo, como una voz de ultratumba. El protagonista ya está asumiendo la muerte inminente de la abuela. De hecho, está ensayando su pérdida.

La muerte es la separación final y definitiva y, por ende, resulta aterradora. Quizá se tengan premoniciones inquietantes; no obstante, en el caso de Marcel, esto significa que practicará la separación y la pérdida,

la ensayará, ensayará la desposesión, para que cuando la separación llegue de una vez, no sea tan demoledora como se teme. Marcel se adentra en un futuro imaginado para arrancar de cuajo lo que el porvenir le depara, pero al hacerlo necesita engañarse en el presente y considerar que su abuela no es una presencia viva, sino alguien que se adentra a toda velocidad en el pasado. Cuando al final su querida abuela fallece, Marcel no siente nada. Para su sorpresa, está aliviado y casi dispuesto a admitir que no le ha supuesto un gran esfuerzo dejarla ir. Solo más tarde, cuando intenta atarse los cordones en la misma habitación de hotel en la que tenía por costumbre dar tres golpecitos en la fina pared que separaba su cuarto y el de su abuela se da cuenta de manera repentina y violenta de la magnitud de la pérdida. La muerte significa no volver a ver a alguien nunca jamás.

Al enfrentarse a la muerte de su abuela, Marcel queda atrapado entre dos movimientos pasivos: ensayo y ritual. El ensayo es el acto de repetir lo que está por suceder; el ritual, repetir lo que ya ha sucedido. Entre ambos hay algo que está claro que falta: llamémoslo presente o llamémoslo experiencia. ¿Qué haces cuando no habitas el presente? Demoras, difieres, anticipas, recuerdas. Hay una escena reveladora en la que Marcel y Albertina están por fin no metidos *en* la cama, sino *sobre* la cama. Como él cree que lo que puede suceder entre ellos está asegurado, decide que quizá puede aplazarlo un poco y le pregunta a Albertina si lo dejan para otra ocasión. El ejemplo más significativo de esa misma situación es cuando Swann por fin está a punto de darle el primer beso a Odette. En ese momento no solo desea materializar todas las esperanzas y fantasías que ha alimentado sobre una Odette a la que aún no había tocado, sino que se des-

pide de la Odette que, hasta ese mismo instante, no había poseído:

Y Swann fue el que lo retuvo un momento con las dos manos, a cierta distancia de su cara, antes de que cayera en sus labios. Y es que quiso dejar a su pensamiento tiempo para que acudiera, para que reconociera el ensueño que tanto tiempo acarició, para que asistiera a su realización, lo mismo que se llama a un pariente que quiere mucho a un hijo nuestro para que presencie sus triunfos. Quizá Swann posaba en aquel rostro de Odette, aún no poseído, ni siquiera besado, y que veía por última vez, esa mirada de los días de marcha con que queremos llevarnos un paisaje que nunca se volverá a ver.

Swann desea rebasar el presente —reconocer momentos en el pasado durante los que estuvo anticipando desde hacía mucho tiempo el beso que está a punto de tener lugar y, por tanto, hacer que el pasado se imponga sobre el presente—, a la vez que desea aplazar ese presente considerándolo un momento que también se desvanecerá demasiado pronto y se convertirá en un pasado recordado. Que Swann acabe acostándose con Odette esa misma noche parece una consecuencia tan accidental e ineludible que Proust, siempre quisquilloso con los detalles más diminutos, la pasa por alto y lo denomina con la boca pequeña, sin más: el acto de la «posesión física —en la cual posesión, por cierto, no se posee nada—». La experiencia y la materialización en tiempo presente son, para el narrador, bien inasibles, bien carentes de interés, ya que él está más centrado tanto en lo que puede que pronto pase, que podría escapársenos de entre las ma-

nos con total facilidad, y ese posible futuro esperado durante tanto tiempo que sucede antes de que seamos del todo conscientes de ello.

Es la zona temporal en la que se mueve Proust.

Wordsworth, cuya sensibilidad no diverge en exceso de la del francés, durante mucho tiempo esperó el momento subliminal en el que cruzara el paso del Simplón en los Alpes y por fin pusiera un pie en Francia y otro en Italia. Cuando le pregunta a un campesino de la zona cuándo llegaría ese momento tan deseado, el lugareño, con toda sencillez, le dice que ya ha cruzado los Alpes. El momento que tanto esperaba ha tenido lugar sin que se dé cuenta. El fracaso de experimentar lo que fuera que esperaba sentir al franquear el paso a Italia acontece casi en un descuido. Había un futuro, luego el futuro se convierte en pasado, pero no hubo presente. Y, a pesar del fracaso y de no sentir ninguna revelación espiritual, Wordsworth escribe uno de los himnos más elocuentes a la imaginación, fogonazos de la cual «nos han mostrado / el mundo invisible». El error, la pérdida, el descuido y el fracaso a la hora de captar la experiencia en el presente puede que sean elementos negativos para freudianos de salón, pero, para Proust, escribir sobre esos aspectos se convierte en algo positivo.

De manera similar, los reparos, la dificultad de consumar la experiencia y, en vez de eso, ensayarla, aplazarla, ritualizarla y, al final «irrealizarla», subyacen en la fuente misma de la estética proustiana. Por una parte, hay un anhelo desesperado de captar, sostener (*tenir* sería el verbo en francés), poseer y, por otro lado, la desconfianza o la insuficiencia frente a la experiencia que anima a Marcel a desplegar toda clase de estratagemas mentales para aplazarla, si acaso no para obviar tanto la decepción inevitable que surge de

la experiencia u obligarse a renunciar a lo que teme que desea con demasiado ardor y quizá nunca tenga o ante lo que sienta indiferencia cuando lo consiga. Después de anhelar algo durante tanto tiempo, puede que incluso se resigne a creer que en realidad nunca lo deseó.

Desde la calle, Marcel levanta la vista y mira hacia el balcón de la casa de los Swann y desea que lo inviten a pasar para convertirse en miembro del círculo más íntimo de Gilberta y su familia. Un día, por fin lo admiten bajo su techo y acaba siendo un visitante tan asiduo que, al mirar desde esa misma ventana del balcón que antaño parecía prometer quién sabe qué maravillas, lo que ve es gente tan ansiosa e intimidada como él en su momento antes de que lo dejaran pasar.

Y aquellos balcones que desde fuera [se] interponían entre mi persona y los tesoros que no me estaban destinados, una mirada brillante, superficial y lejana que me parecía el mirar mismo de los Swann, llegué yo, un día de buen tiempo, después de haberme estado hablando toda una tarde con Gilberta, a abrirlos con mi propia mano para que entrara un poco de aire, y a ellos me asomaba con Gilberta al lado los días en que recibía su madre, para ver llegar a las visitas, que muchas veces, al bajar del coche, levantaban la cabeza y me decían adiós con la mano, tomándome por algún sobrino de la señora de la casa.

No recuerdo si Proust llega a narrar el tercer movimiento, pero siempre lo tengo presente: estoy seguro de que, al sentirse tan bienvenido entre los Swann, Marcel mira por la ventana y ya se ve a sí mismo un día como extraño en la acera levantando la cabeza

para mirar el balcón que da a habitaciones que tan bien conoce, pero en las que ya no se siente tan bienvenido.

Entre el recuerdo de haber deseado que lo recibieran en casa de los Swann y el momento en el que al fin eso sucede planea la incapacidad —quizá la negativa— tanto de paladear el presente, para no perder de vista la anticipación, como de irrealizarlo, la mejor manera de protegerse del dolor o la decepción. Al final, como decía el narrador, no puedo «llegar a darme cuenta de mi felicidad»:

> Cuando la realidad se repliega y va a aplicarse sobre lo que fue por tanto tiempo objeto de nuestras ilusiones, nos lo oculta enteramente, se confunde con ello [...] precisamente cuando nosotros querríamos, por el contrario, para dar a nuestra alegría su plena significación conservar todos esos hitos de nuestro deseo, en el momento mismo que vamos a tocarlos —y con objeto de estar más seguros de que son ellos— el prestigio de ser intangibles. [...]
>
> Después de haber pasado un cuarto de hora en su casa lo quimérico y vago era ya el tiempo en que no la conocía, como una posibilidad aniquilada por la realización de otra. ¿Cómo era posible que yo me imaginara el comedor de la casa cual lugar inconcebible, cuando no podía hacer un movimiento mental sin tropezarme con los rayos infrangibles que tras mi ánimo irradiaba hasta el infinito, hasta lo más recóndito de mi pasado, la langosta a la americana que acababa de comer allí?

Marcel incluso se descubre añorando el recuerdo de anhelar la casa de los Swann. Al parecer, es su pre-

sencia en esa casa lo que obstaculiza la recuperación del recuerdo de lo que antaño deseó:

> Y ya el pensamiento ni siquiera es capaz de reconstituir el estado anterior para confrontarlo con el nuevo, porque no tiene el campo libre; la amistad que hemos hecho, el recuerdo de los primeros minutos inesperados, las frases que oímos, están ahí plantados obstruyendo la entrada de nuestra conciencia, y dominan mucho más las embocaduras de nuestra memoria que las de nuestra imaginación [...].

Esa lemniscata es lo que, a falta de un verbo mejor, ancla el universo de Proust en algo que se asemeja a la realidad —transitoria, cambiante, intangible—. Las reflexiones más agudas e incisivas de Marcel, sus ingenuas malinterpretaciones y exasperantes paradojas están gobernadas por sus reparos —o incapacidad— a la hora de absorber y consumar la experiencia corriente o, en ese sentido, acatar el tiempo corriente, lineal, monocrónico. Siempre se está resistiendo y anticipándose a algo más, algo que hay que persuadir para que tenga lugar, que ni siquiera existe en el tiempo normal y que se escabulle de inmediato en cuanto está a punto de ser atrapado. Todo, de la forma de construir el relato a su estilo, gira en torno al aplazamiento, la retrospección y, sin duda, a la retrospección anticipada.

Cuando al final las cosas se van al traste entre Marcel y Gilberta, y él se da cuenta de que ella se está alejando sin atisbo de dudas, él hace hincapié en que no estará en casa de sus padres y busca todas las maneras posibles para evitar cruzarse con ella cuando está de visita en casa de los Swann. Finge indiferencia,

pero, como sucede con el beso de Swann, lo mismo pasa con el amor de Marcel.

No solo sabía que al cabo de algún tiempo ya no querría a Gilberta, sino también que ella habría de lamentarlo y que las tentativas que entonces hiciese para verme serían tan vanas como las de hoy; y serían vanas no por el mismo motivo que hoy, es decir, por quererla demasiado, sino porque ya estaría enamorado de otra mujer y me pasaría las horas deseándola, esperándola, sin atreverme a distraer la más mínima parcela de ellas para Gilberta, que ya no era nada. [...] Mis penas me ayudaban a adivinar ese porvenir en que ya no tendría cariño a Gilberta, aunque no me lo representaba claramente en la imaginación; y aún estaba a tiempo de avisar a Gilberta que ese futuro se iba formando poco a poco, que habría de llegar fatalmente, aunque no fuese enseguida, caso de no venir ella en mi ayuda para aniquilar en germen mi futura indiferencia. Muchas veces estuve al borde de escribir a Gilberta: «Ten cuidado. Estoy decidido, y este paso que doy es un paso supremo. La veo a usted por última vez. Ya pronto no la querré».

Al final todo queda irrealizado. Si Swann deseaba recordar su deseo por Odette al mismo tiempo que se despedía «de aquel rostro de Odette, aún no poseído», con Marcel la situación es bastante parecida. Quizá desee recordar la casa imaginada de los Swann que aún no había visitado, pero lo que hace, de forma simultánea, es anticiparse al momento en el que ya no le importará esa casa ni una Gilberta a la que nunca poseyó.

¿Hay tiempo presente en Proust?

¿Hay experiencia en Proust?

¿Hay amor en Proust?

El registro fundamental de su prosa es *totalizante* en un sentido de aprehender físicamente. Su aprehensión del mundo es universal, desea no dejarse nada. Aparte del hecho de que el estilo de Proust es supuestamente complicado, quizá sea la máquina más perfecta que se ha inventado dentro del lenguaje para analizar, absorber y apropiarse de toda la experiencia. Pero lo hace a condición de ser consciente de no retener lo que sea que capte. Como un enamorado que está prendado hasta los huesos, busca asir cada aspecto, cada impresión fugitiva, cada emoción instantánea, cada recuerdo, cada mirada recelosa que le dice a uno si confiar o no en los demás. Quiere afianzar el pasado, captar el presente y, hasta donde puede, predecir o estar prevenido ante un futuro que desde el inicio ya es pasado anticipado. En ese sentido, los celos no solo son la figura definitiva que subyace a ese proyecto totalizante de Proust, sino que también señalan el fracaso del deseo de cualquier hombre de poseer o confiar en nadie o en nada. Los celos, como nos enseña la historia de la literatura, son por encima de todo «impertinentes», incapaces de retener, de atrapar, son irrelevantes. Anticipan la traición o, peor aún, la provocan. El deseo de poseer siempre lleva aparejado el fracaso a la hora de poseer.

Sin embargo, Proust no solo trata el mundo como si fuera una pareja escurridiza y poco sincera cuyas mentiras pueden representar un tejido engañoso que se regenera por sus propios medios; como sabemos gracias a las galeradas de su obra, el autor hace con el texto lo que el texto hace con el mundo. Toda frase de indagación abre más espacio para más investiga-

ciones e intercalaciones. Las propias páginas que sirven de escrutinio de los engaños de Odette, Morel y Albertina están en sí mismas sujetas a ulteriores escrutinios y enmiendas. Escribir como si fuera investigar es regresivo, digresivo, dilatorio. Todos los elementos de cada página generan sus propios afluentes de mayor y menor tamaño. Una imagen de las propias pruebas de ferros después de las ediciones de Proust demuestra lo que planteo.

La frase proustiana, insidiosamente larga y sinuosa, que, con cautela, asedia la realidad, al final participa no por fuerza en la emergencia de la verdad, sino en su desplazamiento, a veces en su obstrucción y, en último lugar, en su irrealización. Siempre se pasa por alto un dato quizá accidental, aunque no por ello irrelevante; o bien la ironía desensilla la seriedad con la que cada frase echa a andar.

Incluso las recompensas y desvíos que el propio proceso de escritura le brinda al narrador se separan de su propósito, ya que la frase proustiana, tan deliberada y astutamente hermosa, al final puede que disfrute más de otra cosa que no sea desenmarañar o incluso posponer las verdades: con un apetito sin parangón, se deleita en mostrar que no es digna ni capaz de llevar a cabo ningún tipo de indagación. Solo prospera en sus propios errores y descuidos, al rechazar los propios dispositivos que con tanta sagacidad ha fabricado; en su propia habilidad de dudar de lo que parece que ha quedado claro. Duda de todo, inclusive de ella misma. Disfruta mostrando que el conocimiento más elevado que es capaz de alcanzar es el saber, la certeza de que no sabe, de que no sabe cómo saber. En lo que sigue, todo intento de refutar este fragmento privativo de información se repudia como una forma aún más insidiosa de ignorancia. El deseo

de resolver los misterios del mundo se convierte en la forma característica de Proust de narrar el mundo y su modo característico de estar en el mundo. Marcel no entra en acción; tampoco la narración del texto proustiano. Reflexionan, interpretan, recuerdan y especulan. La ironía, el compañero en la sombra de «por qué no supe en el momento que esto era aquello y lo otro», siempre elimina lo que podrían haber sido verdades directas y pasables. Siempre se obstaculiza la consumación.

El amante proustiano, como el narrador proustiano, ha llegado a definir su ser en el mundo como una serie de actos de intuición y especulación compulsiva. Su manera de ser, de actuar, es especular —escribir—, escribir de modo especulativo. Como un narrador celoso, el mundo de la acción, de las tramas, de la confianza y el amor le está vetado. El narrador queda denigrado al papel de observador e intérprete. Al escribir así, ya ha establecido su degradación, lejos del papel de participante activo, colocado en el de observador pasivo; de amado a amante celoso, de amante fervoroso a amante indiferente. El propio acto de escribir se enmaraña en los vericuetos de los celos.

La escritura proustiana refleja una sensibilidad ilustrada tanto por el mundo como por el presente. Dice: «¡Cualquier tiempo menos el presente!». El narrador proustiano, como el amante proustiano, evita la verdad y la clausura por la misma razón por la que la clausura promueve los actos, las acciones, la certidumbre y las decisiones y, por ende, quizá lo arrancaría de su cascarón epistemofílico seguro y privado donde escribir y especular han adquirido el estatus de vida y promesa, y quizá lleguen a depararle recompensas y satisfacciones que rivalicen con las de la propia existencia. Así es justo como consigue perpetuarse

la búsqueda proustiana: confiriéndole a la vida escrita el estatus de vida, al tiempo literario la condición de tiempo real.

Sin embargo, como una conciencia capaz de semejante estrategia intelectual ha de ser consciente de esta inautenticidad fundamental frente a la vida y el tiempo, tiene que mostrar en todo momento que está insatisfecha con las respuestas que le proporciona la escritura: esto no solo permite seguir buscando, seguir escribiendo, sino que también evita perder de vista el hecho de que esta nunca debería asumir que desplaza la primacía de la vida vivida.

Así, la escritura proustiana perpetúa su búsqueda no solo porque encuentre su *raison d'être* en la propia escritura, sino, de forma paradójica, porque sabe que justo ahí es donde no ha de buscar y quiere demostrarlo. El error —digamos, por ejemplo, llamar a la ventana equivocada en un arranque de celos— no solo refleja la degradación que el narrador celoso considera que merece en su papel de especulador chapucero perdido en un mundo en el que los hombres actúan engañando a otros hombres; en el que los hombres intuitivos siempre andan escasos de recursos; en el que la escritura se vuelve contra los hombres de letras y se burla de sus intentos de sustituir la vida con la literatura, sino que también sirve como recordatorio de que el mundo de la escritura, de la ficción, en el que el narrador celoso buscó refugio, es, de nuevo de forma paradójica, un reino que está muy lejos de ser ficticio: es tan real que puede ser tan despiadado y cruel con el amante celoso como el propio mundo del que huye.

Soufflé de Beethoven en la menor

En su clásico *El arte de la cocina francesa*, Julia Child explica cómo preparar un soufflé. El truco consiste en mezclar las claras batidas sin que se baje; es muy específica: lo primero es colocar los montículos ondulantes sobre la mezcla de las claras. Luego, «con la misma espátula, pasar de la parte superior central al fondo del recipiente y llevar la espátula hacia nosotros, hasta tocar la pared de este, con rapidez, y seguir hacia arriba, hacia la izquierda y hacia fuera. Con este movimiento desplazamos una parte del soufflé del fondo por encima de las claras. Seguimos moviendo lentamente la espátula, haciéndola girar hacia nosotros y a la izquierda hasta incorporar el resto de las claras a la masa del soufflé».

Las claras batidas, por si la chef no ha sido lo bastante clara, no son más que aire atrapado. Lo que tiene Julia Child en mente es una especie de movimiento oscilante en forma de ochos de la espátula de goma, que lleva la mezcla hacia arriba, la vuelve a incorporar hacia el fondo, luego vuelve a llevar lo que acaba de incorporar de nuevo hacia arriba. Se puede llamar estratificar —no es ni llevar hacia delante ni hacia atrás—, son simples movimientos de la muñeca en el mismo sitio; el equivalente, pongamos, a patalear en el agua sin avanzar por la piscina. Lo que estaba arriba se incorpora hacia el fondo, luego hacia el lado y vuelve a emerger. Pensemos en una frase con oraciones paralelas que zigzaguean, cada una se nutre de la anterior.

Y esto, forzando la máquina, es puro Beethoven. Hacia el final de un cuarteto, una sonata, una sinfonía, Beethoven toma una serie de notas, sea cual sea dicha serie, la repite, la incorpora una y otra vez, no va a ninguna parte con ella, pero siempre tiene el cuidado de que no se deshinche y, haciendo acopio de todo su genio creativo, posterga el instante; solo que, cuando llega a la resolución, encuentra el modo de revelar nuevas oportunidades musicales, aunque sea simplemente para seguir incorporando y reincorporando. «Pensabais que había acabado y esperabais una resolución atronadora, clamorosa —dice—, pero he detenido el proceso, os he tenido en suspenso un breve espacio de tiempo y luego he vuelto con más, a veces con mucho más y os he hecho desear que ojalá nunca parase». Los cierres de muchas piezas tienen esos momentos de repetición creciente, un parón repentino que parece el anuncio de una cadencia que se cierra, solo para que Beethoven enuncie una nueva promesa, incorporando elementos una y otra vez, hasta que el oyente anhela la perpetuidad; como si el propósito de toda música no fuera buscar un cierre, sino inventar nuevas maneras de postergar.

En un nivel argumental, la literatura intenta hacer eso todo el tiempo. Una novela de detectives o por entregas es, en esencia, dilatoria. Crea oportunidades para resoluciones apresuradas, y así luego sorprender al lector con pistas engañosas, suposiciones falsas, desplazamientos inesperados y puntadas de suspense que nos enganchan para que sigamos leyendo. El suspense y la sorpresa son esenciales tanto en la prosa como en la música, igual que la revelación y la resolución. *Drácula*, de Bram Stoker, está salpicada de incontables reveses y aplazamientos inesperados. En cambio, *Emma*, de Jane Austen, bien podría haber

234

acabado a la mitad del libro cuando al lector le queda claro que Emma Woodhouse se ha enamorado de Frank Churchill, y que él también parece estar prendado de ella. Hubiera sido un final aceptable y la primera vez que recuerdo haber leído la novela estaba convencido de que era ahí hacia donde iba la obra. Me equivoqué y Austen, en lugar de acabar con el matrimonio de estos dos, decidió rechazar el final plausible y, en vez de eso, buscar otro y, tras proponer ese otro final, descartarlo para proponer otro más.

La música es mucho más adepta a esos movimientos porque puede incorporar y reincorporar elementos incontables veces. La literatura no. Exceptuando la trama, no obstante, hay espacios estilísticos similares en la literatura, y me gustaría mencionar dos: Joyce y Proust.

Entre los pasajes más hermosos y musicales de la lengua inglesa figuran las páginas que cierran «Los muertos», de Joyce. Son las más musicales no solo por su cadencia —leídas en voz alta, persuadirían a cualquiera de la belleza asombrosamente lírica y anafórica de la prosa joyceana—, sino porque la historia no termina donde debería, pero Joyce aún tenía cosas que decir y, como Beethoven, siguió adelante, refrenando el punto final, incorporando una oración en la siguiente, una y otra vez, como si buscara un cierre que no estaba encontrando y que no iba a dar por perdido, porque la búsqueda de la resolución de la cadencia no era algo ajeno a lo que estaba escribiendo, sino que siempre había sido el verdadero objeto dramático, su verdadero argumento. El ritmo, en este ejemplo, no es subsidiario a la historia de Gretta y Gabriel o al retrato de las ancianas tías de la fiesta de la Epifanía; se convierte en la historia. Si todos sus lectores recuerdan «Los muertos» es justo porque el ritmo de

sus últimas páginas trasciende por completo lo que podría haber sido, con toda sencillez, el relato más largo y familiar de *Dublineses*. Siempre he sospechado que Joyce no tenía ni idea de cómo cerrar «Los muertos» —un relato que parece que no va a ninguna parte— y se topó con su final por el simple hecho de esperar que llegase y tener el genio para darle cabida, dejar espacios abiertos para ese final, incluso cuando no sabía lo que llegaría a llenar esos espacios o adónde lo llevaría la historia una vez que los hubiera llenado. Puede que lo único que supiera es que el cierre, con toda probabilidad, tendría algo que ver con la nieve. Tuvo el arrojo de no desesperarse en la espera. Aguardar a que algo sucediese, evitar cerrar el relato a la carrera, postergar el momento de poner punto final, abrir espacio para el visitante desconocido, aventurarse en oraciones de apariencia inútil siempre que aportaran un ritmo particular: una obra de genialidad. Si no lo llamamos «incorporar», entonces llamémoslo «rellenar», o, por usar el término de Walter Pater, valernos de «excedentes», o, por seguir con la analogía del soufflé, atrapar aire. El verdadero sentido, el verdadero arte, no reside forzosamente en el meollo de la cuestión, en la mercachiflería de los asuntos del corazón, reside tanto en lo que parece superfluo, en lo suplementario, en la dicha de incorporar y volver a incorporar aire, en crear espacio para el visitante inesperado, el extra que, en este caso, resulta ser un joven llamado Michael Furey que aparece de forma casi adventicia en el tramo final de la historia.

Tomarnos nuestro tiempo, incorporar y reincorporar sin tener claro exactamente hacia dónde vamos; atrapar burbujas de aire; crear espacios para cosas que aún tienen que venir plantea otra metáfora: el químico ruso del siglo XIX Dmitri Mendeléiev —que inventó la

tabla periódica de los elementos y fue capaz de ordenar los elementos de nuestro planeta según peso, valencia y comportamiento— creó varias columnas en su tabla y demostró que dos elementos clasificados en la misma columna podían tener diferentes pesos atómicos, pero aun así compartir la misma valencia y, por tanto, reaccionar a los demás elementos de manera similar. De este modo, el litio, el sodio y el potasio, con números atómicos 3, 11 y 19, respectivamente, tienen pesos atómicos distintos, pero todos comparten una valencia de +1; mientras que el oxígeno, el azufre y el selenio, con números atómicos 8, 16 y 34, tienen una valencia de -2. Mendeléiev estaba tan seguro de su descubrimiento —y este es el propósito de la analogía que planteo— que dejó recuadros «vacíos» en la tabla para aquellos elementos que aún no se habían descubierto.

Su tabla periódica no solo atribuye una secuencia inevitable y racional a lo que, de otro modo, podría haber parecido una disposición aleatoria de elementos del planeta Tierra, sino que también ofrece algo más que esa secuencia inevitable y racional: un diseño estético. El propio diseño trasciende la secuencia, los elementos químicos, la melodía y el contrapunto; trasciende la historia de la cena de Joyce el día de la Epifanía. El diseño y el ritmo se convierten en el tema de la secuencia. En la creación de recuadros vacíos, tentativos en la tabla periódica, con la incorporación y reincorporación infinita y exploratoria de frases musicales u oraciones verbales, el químico-compositor-escritor en realidad opera bajo el influjo de tres elementos: diseño, descubrimiento y desplazamiento.

Al incorporar y reincorporar, capa tras capa, el arte espera restaurar el orden al borde del caos. Y quizá «restaurar» no sea el verbo correcto, entonces digamos

que, al incorporar y reincorporar, el arte intenta «imponer» o, en el mejor de los casos, «inventar» el orden. El arte es la confrontación con el caos; la revelación y construcción de sentido a través de la forma. Al incorporar y reincorporar, los artistas crean la oportunidad de invocar una capa más profunda de armonía; una que va todavía más allá que el diseño original que los artistas estaban tan contentos de haber creado. La alegría de descubrir el diseño a fuerza de esperarlo no solo en términos argumentales, sino estilísticos, quizá es la cima del triunfo artístico. El arte, como he dicho antes, siempre trata del descubrimiento y el diseño y el razonamiento con el caos.

Y aquí quizá deberíamos recurrir a Marcel Proust, quien, al igual que Joyce, no solo era un melómano, sino que también era un maestro estilista. La frase proustiana es reconocible porque opera en tres niveles: el inicio suele ser un débil aflato; momento de inspiración o elevación, una intuición o idea que necesita desarrollarse y examinarse, y que marca el camino de la frase. Su final, no obstante, es del todo diferente. Una oración proustiana suele acabar con un capirotazo, lo que en francés se llama una *pointe*, o en latín *clausula*, o por usar el término del crítico Jean Mouton: un estallido de revelación, un dardo fugaz y casi lapidario que descubre algo tanto sorprendente como inesperado y frustra cualquier expectativa que pudiese tener el lector. La parte intermedia de la oración es donde se lleva a cabo el proceso de incorporación. Ahí Proust permite que la frase se postergue y se hinche con material intercalado que se añade con tanta cautela, a veces obligado a bifurcarse una y otra vez mientras abre oraciones parentéticas subsidiarias a lo largo del camino hasta que, después de mucha deliberación, sin previo aviso, tras haber cogido bastante aire y ha-

berse cargado de peso, de repente la frase desencadena el capirotazo de cierre. La frase proustiana necesita esa zona intermedia. Como una gran ola, necesita hincharse y coger impulso —a veces con material del todo prescindible— antes de romper contra la orilla. La *clausula* proustiana revierte y da un vuelco a todo lo precedente. Es el resultado definitivo de ese proceso continuo de incorporaciones y reincorporaciones, el persistente gesto de atrapar aire. Es la manera que tiene Proust de buscar la posibilidad de un milagro. También es su forma de aguardar lo que todavía no sabe, todavía no puede ver, todavía no es consciente de que acabará escribiendo.

Todos los artistas se afanan por ver algo diferente a lo que se muestra ante sus ojos; quieren ver más, dejar que la forma convoque cosas que hasta entonces eran invisibles y solo ella, y no el conocimiento o la experiencia, puede descubrir. El arte no es solo el producto de ese afán; es el amor por afanarse para hallar posibilidades desconocidas. El arte no es nuestro intento de captar la experiencia y darle una forma, sino de dejar que la propia forma descubra la experiencia, dejar que ella misma se convierta en experiencia. Y, a propósito, esto me recuerda a la que es probablemente la pieza más hermosa de Beethoven: la «Heiliger Dankgesang eines Genesenen an die Gottheit, in der lydischen Tonart», compuesta tras estar muy enfermo y al borde de la muerte. Esta «canción de agradecimiento» es un puñado de notas, a las que se suma un himno sostenido y extendido en modo lidio, que el compositor adora y no quiere ver terminar porque le gusta repetir preguntas y aplazar respuestas, porque todas las respuestas son fáciles, porque no son ni las respuestas ni la claridad, ni siquiera la ambigüedad lo que Beethoven busca. Lo que busca es el desplazamiento, el tiempo dilatado,

como un periodo de gracia que nunca termina y que es todo cadencia que frena con los pentagramas ese caos terrorífico que lo aguarda en el umbral de al lado, llamado muerte. Beethoven seguirá repitiendo y extendiendo el proceso hasta que se reduzca a sus elementos más fundamentales y se quede con cinco notas, tres notas, una nota, sin notas, sin aliento. La plenitud de la ausencia tras la nota final es la clave de todo y no tiene miedo a hacernos oírla. Y quizá todo arte aspire justo a eso, a la vida sin la muerte. El arte más elevado —la última nota sin sonido de Beethoven, la nieve de Joyce, la frase proustiana que encarna la paradoja del tiempo— se arrostra a lo insondable: al misterio de no estar para saber que ya estamos ausentes.

Casi ahí

Soy un escritor del *casi*.

«Casi» es una palabra casi inútil. A veces solo sirve para añadir ritmo, cadencia, dos sílabas adicionales en una frase, como el huésped al que invitamos en el último minuto para llenar una silla vacía en la mesa. No habla demasiado, no molestará a nadie y desaparece con tanta discreción como con la que ha llegado; por lo general, con una persona mayor a la que tiene la amabilidad de acompañar al primer taxi que pueda parar. Sin embargo, no hay ninguna palabra inútil ni que debamos permitir que muera solo por el hecho de que proyecte una sombra alargada, quizá no es más que eso: todo sombra. «Casi» es una palabra sombra.

Un vistazo rápido y aleatorio por unos cuantos manuscritos míos revela los siguientes usos de la palabra «casi»: *casi* nunca, *casi* siempre, *casi* seguro, *casi* listo, *casi* dispuesto, *casi* de manera impulsiva, *casi* como si, *casi* de inmediato, *casi* por todas partes, *casi* amable, *casi* cruel, *casi* emocionante, *casi* en casa, *casi* dormido, *casi* muerto. Ella le dijo: «Ni lo intentes» *casi* antes de que los labios de él la rozaran.

¿Se besaron?

No lo sabemos.

En efecto, en las *Afinidades electivas* de Goethe tenemos esto: «El beso que su amigo se había atrevido a darle y que ella casi había devuelto hizo volver en sí a Charlotte».

Sabemos lo que significa *casi*. Los diccionarios, por vaga que sea su definición, coinciden en algo: que significa algo cercano a «poco menos de», «por poco», «aproximadamente». «Casi» es un adverbio, pero también una especie de conector, un relleno. Dos sílabas adicionales, como el colorete después de la base de maquillaje, ese desenfoque necesario, como la ambigüedad en una muestra de sinceridad. Una pausa a mitad de discurso, un golpe de más en el pedal del piano, la sugerencia de la duda y el grado, de la resonancia y la aproximación, donde las superficies lisas y planas son la norma. «Al utilizar *casi* —dice el escritor— digo que hay "menos que", pero lo que quiero sugerir es que posiblemente haya "más que"».

Sí, pero ¿se besaron?

No se sabe. *Casi*.

«Estábamos *casi* desnudos» quiere decir que no estábamos del todo sin ropa, pero nos moríamos de ganas, lo que fácilmente podría significar «nos parecía increíble estar *casi* desnudos». «Casi desnudos» tiene más carga, es más erótico y más lúbrico que «del todo desnudos».

Casi tiene que ver con las gradaciones y los matices, la sugestión y los tonos. No es del todo un vino tinto, no es carmesí, tampoco es púrpura ni bermellón; si lo pensamos, casi burdeos. *Casi* puede ser una forma educada y discreta de proyectar certidumbres definitivas. Refrena lo obvio y lo zarandea el tiempo justo. *Casi* va de la incertidumbre que pronto se desdeñará, pero no se expulsa del todo. *Casi* va de la revelación que está por venir, pero que no se promete del todo, es decir, *casi* se promete.

Casi ablanda la certidumbre. En jerga de carnicería, la hace más tierna. Es la anticonvicción y —así, por definición— la antiomnisciencia. Los novelistas usan

el *casi* para evitar plantear un hecho con rotundidad, como si hubiera algo tajante, grosero, demasiado directo en considerar que algo es definitivo de tal o cual manera. Es el modo que tiene la prosa —igual que sus personajes— de abrir el espacio para la especulación o la retracción o para sugerir algo que quizá no suceda, pero que envenena la mente del jurado.

Casi recuerda al novelista que lo que hace es justo eso: escribir ficción, no periodismo. ¿Cómo puede saber a ciencia cierta que X estaba realmente enamorado de Y? *Casi* se puede adivinar que lo estaba. Pero ¿quién sabe? «Aquella noche, X *casi* se descubrió pensando en Y sin la ropa puesta». ¿Pensó en ella desnuda o el escritor intenta que el lector considere algo que quizá el personaje nunca llegó a pensar? El *casi* nos habla de las reservas de un escritor frente al aquí y el ahora, las medias verdades mondas y lirondas, de andar por casa, a ultranza, que saltan a los ojos.

Casi provoca. No es ni un sí ni un no; *casi* siempre es un quizá. *Casi* refrena reconocimiento definitivo sobre las cosas y sugiere que la naturaleza provisional de todo lo que hay en la literatura, incluyendo, por supuesto, el propio conocimiento del narrador sobre los hechos que narra. Un narrador cauteloso utiliza el *casi* casi como una manera de revelar su intento sincero de captar una esencia particular sobre el papel. El *casi* le garantiza una escapatoria. El casi no solo le permite a un autor sugerir retirar o revocar cualquier cosa que haya puesto en blanco sobre negro, sino que también es un resquicio escurridizo que no siempre quiere llamar la atención.

El *casi* no es la palabra favorita de todos los autores. Podemos imaginar —aunque nadie esté pasando lista— que Hemingway no era muy amigo del *casi*; no es una palabra que los machos alfa estén dispues-

tos a utilizar. Sugiere timidez, no aseveración; retroceder, no dominar.

Pero luego hay escritores que con un *casi* o un *presque* en francés de repente pueden iluminar el universo de un lector. Esta frase es de *La princesa de Clèves*: «Se preguntó por qué había hecho algo tan peligroso y concluyó que se había embarcado en el asunto casi sin pensarlo».

¿Realmente no lo había pensado o lo había pensado, pero no quería admitirlo? La autora, Madame de La Fayette, tampoco parece saberlo o querer saberlo. Quiere que su personaje parezca un poco más ingenua de lo que pueda parecer apropiado. Al fin y al cabo, la princesa de Clèves es un modelo de virtud.

Pero sucede algo más con el uso de esa palabra. Refleja una visión del mundo en el que nada es seguro; en el que todo lo escrito puede rescindirse o hacer que signifique lo contrario o casi lo contrario.

Yo soy un escritor del *casi*. Me gusta la ambigüedad, la fluidez entre los hechos y la especulación, puede que me guste más la interpretación que la acción, cosa que puede explicar mi preferencia por las novelas psicológicas a las tramas que te enganchan y van al grano. Uno deja las cosas insolubles para siempre; lo contrario es un caso abierto y cerrado. Pensemos en Stendhal, Dostoievski, Austen, Ovidio, Svevo, Proust. Recurro a la palabra «casi» porque me permite pensar más, abrir más puertas, conducir con más arrojo y a la vez con más seguridad, seguir excavando e interpretando, desentrañar los recovecos mismos de la mente humana, del corazón humano, del deseo humano. Me da una escapatoria en caso de que me haya desviado en exceso.

No hay una página que escriba en la que la palabra «casi» no se me cuele para ablandar y mitigar todo

lo que digo. Es mi manera de deshacer mi escritura, de arrojar dudas sobre cualquier cosa que escribo, de seguir sin certezas, sin amarres, sin anclajes, sin alinearme con nada, porque no tengo fronteras. A veces pienso que soy todo sombra.

Y quizá casi ni sé qué significa en realidad la palabra «casi».

Ville-d'Avray, de Corot

Hace años, una mañana de finales de noviembre, cruzamos Central Park. Recuerdo los árboles deshojados que nos acompañaban y el aire glacial y la tierra empapada bajo los pies, y recuerdo perros que no iban atados correteando entre la niebla y el vaho que les salía del hocico mientras sus dueños temblaban y se frotaban las manos para entrar en calor. Cuando llegamos a la Quinta Avenida, nos quitamos el barro de los zapatos, entramos en el museo de la Frick Collection y, antes de que nos diéramos cuenta, estábamos frente a *Ville-d'Avray*, de Corot, y momentos más tarde, *El barquero de Mortefontaine*, de Corot, seguido de *El estanque*, también de Corot. Había visto los cuadros unas cuantas veces, pero en esta ocasión, quizá por el tiempo que hacía aquel día, reparé en algo en lo que no me había fijado hasta entonces. Estaba a punto de decirle a la persona que me acompañaba que Corot había captado Central Park a la perfección, que mirar al barquero de su cuadro me recordó a la escena que acabábamos de dejar atrás junto al embarcadero desierto de la calle Setenta y dos; entonces me di cuenta de que lo había entendido todo al revés. No es que Corot me recordase al parque, sino que, si el parque significaba algo para mí, era porque tenía esa pátina de discreta melancolía corotiana. De repente, Central Park me pareció más real y más conmovedor, más lírico y más hermoso a causa de un pintor francés que jamás había puesto un pie en Manhattan. Ahora

me gustaban más los perros, el mal tiempo, los árboles deshojados, el paisaje húmedo y yermo que ya no parecía de finales de otoño, sino que empezaba a relucir con recordatorios particulares del inicio de la primavera. Nueva York como nunca antes lo había visto.

Pero, cuando estaba a punto de explicar esta inversión, empecé a ver otra cosa. Recordé Ville-d'Avray, que había visitado de joven, años antes, en Francia, cómo me impactó su belleza, no por el pueblo y su entorno natural, sino por la representación que hizo del lugar Serge Bourguignon en su película de 1962 *Les dimanches de la Ville-d'Avray* (también conocida como *Sibila*). Ahora también la película se imponía sobre Corot y sobre Nueva York, y Corot se proyectaba sobre la película. Solo entonces me di cuenta de lo que realmente me atraía de los cuadros: algo que no había observado antes. Explicaba por qué a pesar de todos los efectos especulares e inversiones, y a pesar del cielo que casi era gris y del paisaje descuidado sobre el que se cernía el discreto lirismo de Corot, lo que me gustaba de cada cuadro y lo que de repente me había levantado el ánimo era un alegre toque de rojo en el gorro del barquero. Aquel gorro había captado mi atención como una epifanía un día desapacible en el campo. Ahora es justo eso lo que voy a ver cada vez que estoy en la Frick y la razón por la que me encanta Corot. Es el premio escondido, como un sutil toque de carmín en un rostro deslumbrante, como un pensamiento que te viene después sin que lo hayas previsto, esa chispa de genio que cada vez me recuerda que me gusta ver otras cosas aparte de lo que veo hasta que me doy cuenta de lo que tengo ante los ojos.

Pensamientos inacabados sobre Fernando Pessoa

Esta historia tiene infinitas versiones. Le encargan a un pintor un retrato de la vida de Cristo, así que recorre el país buscando al muchacho de aspecto más angelical. Al final lo encuentra, lo pinta y después, durante años, se pasea por ciudades y pueblos buscando modelos para cada uno de los discípulos. Uno por uno, da con ellos: Santiago, Pedro, Juan, Tomás, Mateo, Felipe, Andrés, etcétera. Al final solo le queda el último: Judas, pero es incapaz de encontrar a nadie con un aspecto tan desagradable como la imagen de Judas que tiene en la cabeza. A esas alturas, el pintor ya es de una edad avanzada y ni siquiera recuerda quién le había encargado el cuadro o si la persona en cuestión sigue viva para pagarle por su obra. Sin embargo, el artista es porfiado y un día, en la puerta de una taberna, se fija en un vagabundo de lo más depravado, zarrapastroso y de aspecto sórdido, claramente dado a la bebida, la lujuria y el robo, si acaso no a cosas peores. El pintor le ofrece unas pocas monedas y le pregunta si posaría para él.

—Claro —le responde el hombre con una sonrisita siniestra—. Pero primero dame las monedas —le dice tendiéndole una mano mugrienta.

El pintor le hace caso y le paga. Pasan las horas.

—¿A quién estás pintando? —le pregunta el vagabundo.

—A Judas —contesta el pintor.

Al escuchar las palabras del artista, el modelo de Judas estalla en llanto.

249

—¿Por qué lloras? —pregunta el pintor.

—Hace años me pintaste como a Jesús —dice el hombre—. Ahora mira en lo que me he convertido.

Algunas versiones de la historia dicen que el nombre del vagabundo era Pietro Bandinelli y que posó para *La última cena* de Leonardo, primero como Jesús y un tiempo después como Judas. Otros sostienen que se apellidaba Marsoleni y que Miguel Ángel lo pintó primero como un niño Jesús de aspecto inocente y años más tarde como Judas.

Tenía unos trece años cuando mi padre me contó la historia y recuerdo que me dejó impresionado, incluso pasmado, como si me hubiese contado una historia no solo sobre Jesús y Judas, o sobre cómo el tiempo puede deshacer por completo lo que somos, sino sobre mí, pero en modos que todavía no sabía ni cómo poner en palabras. Sí, el tiempo pasa por todos, pero la historia de Jesús-Judas me caló hondo como si fuera un cuento con moraleja, casi una admonición, que me decía que yo, igual que el niño Jesús, tenía en mi interior un disoluto Judas que en cualquier momento podía asomar la cabeza, tomar las riendas y llevarme por un camino irreversible. Yo era un niño, pero tenía un Judas dentro; lo sabía y lo que empeoraba las cosas es que parecía que mi padre también lo tenía claro.

Lo que me conmovió y seguirá conmoviendo a cualquiera que oiga esta historia es que el paso del tiempo puede transformar a una persona que era un ser inmaculado, incorrupto y casi divino en un ser del todo degenerado que se regocija en el pecado y la perdición. Había algo en esa historia que sugería a las claras una verdad sobre un aspecto de mi vida que nunca había tenido en cuenta hasta ese momento:

que podía *invertirme* con mucha facilidad, o que eso ya estaba pasando y no lo veía. Ya entonces me sentía culpable por cosas de las que nada sabía, mucho menos cómo llevarlas a cabo.

El hombre ya no es la persona que fue antaño y aun así sigue siendo la misma persona. «Nací para ser esto, pero me he convertido en aquello otro», dice. La distancia entre el niño Jesús y Judas el traidor siempre será infranqueable: el pasado y el presente no podrían divergir más. Que el hombre se eche a llorar frente al pintor deja entrever que, por disoluto que sea, no vive sin culpa o sin vergüenza. «Podría haber seguido siendo aquel muchacho que fui, pero que no estaba predestinado a ser. Ya no puedo convertirme en lo que tenía que ser». La cuestión que quiere formular es: «¿Tengo posibilidades de redimirme?». Que es otra manera de preguntar: «¿Cómo puedo recuperar quien era?». Y la terrible respuesta reside en el silencio del artista: «Eras el inmaculado niño Jesús y has cometido el peor asesinato de la historia de la humanidad, has matado a Jesús, has matado al hijo de Dios, has matado el chico inocente que fuiste, te has matado a ti mismo. Marsoleni, llevas años muerto».

El chico que posó para el retrato no tenía ni idea de en quién se convertiría; puede que incluso esperase con ganas sus futuros años de madurez. El adulto, no obstante, lo único que desea es regresar a un tiempo en el que no tenía ni idea de en quién se convertiría, cuando era incapaz siquiera de pensar en el futuro. «Preferiría volver a la oscuridad del no saber —dice— que ser la persona en la que me he convertido. Preferiría volver atrás, muy atrás, atrás hasta ser nada salvo el niño que un día se convertiría en quien soy ahora. Quiero estar fuera del tiempo».

«No soy nada —escribe el poeta Fernando Pessoa—. Siempre seré nada».

Busco una foto mía con catorce años. Me da el sol. Tengo la sensación de que está a punto de llegar un gran cambio en la vida de mi familia, pero aún no tengo ni idea de lo que nos depara el futuro. ¿Dónde estaré? ¿Quién seré? ¿Qué dificultades me aguardan? Hoy, sin embargo, envidio al chico de la fotografía. Es joven, le quedan por delante muchos descubrimientos y alegrías, sobre todo las del cuerpo, de cuyos placeres parece que aún nada sabe. Pero también le esperan las penas y las derrotas y, peor aún, siempre habrá esa ciénaga de aburrimiento cuyas orillas acabará por conocer, en las que incluso se sentirá reconfortado cuando las cosas se vengan abajo. Quizá ya sabe —aunque no puedo estar seguro de eso— que un día querrá echar la vista atrás al momento en el que se hizo esa fotografía. Puede que ya esté ensayando un ritual y quizá aún no se haya instaurado del todo.

El ritual, escribía antes, es cuando echamos la vista atrás y repetimos lo que ya ha sucedido, bien porque el pasado nos trae consuelo o porque aún esperamos reparar algo y solo podemos hacerlo por medio de la repetición. El ensayo, bien al contrario, es cuando repetimos lo que aún está por venir. Detrás de estos dos términos merodean sendos compañeros en la sombra: el remordimiento y el arrepentimiento. El arrepentimiento es cuando deseamos con todas nuestras fuerzas deshacer lo que hemos hecho; el remordimiento, cuando desearíamos haber hecho o dicho algo que temíamos que pudiera hacer que nos arrepintiéramos. La nostalgia por lo que nunca sucedió.

Es un momento *irrealis* y lo encuentro por doquier en el genio de Pessoa. «La pena, ya de tener mañana pena de haber tenido pena hoy», que es una forma de nostalgia anticipada, pero una «añoranza de lo que jamás ha existido», de las «cosas que nunca han sido», es decir, «falsas nostalgias». Siguiendo con Pessoa:

Las sombras rotas de los follajes, el canto trémulo de las aves, los brazos extendidos de los ríos, que estremecen al sol su lucir fresco, los verdores, las amapolas y la simplicidad de las sensaciones; al sentir esto, siento nostalgia *de ello*, como si al sentirlo no lo sintiese.

Más adelante, también en *El libro del desasosiego*: «La amo como al poniente o al claro de luna, con el deseo de que el momento permanezca, pero sin que sea mía en él más que la sensación de tenerlo».

Como si fuera víctima de un bloqueo, el narrador de Pessoa siempre busca lo otro diferente, algo más, la sensación de la sensación, pensar en pensar, esa noción del tiempo que el tiempo jamás le concede a nadie. «Entre la vida y yo hay un cristal tenue. Por más claramente que vea y comprenda la vida, no puedo tocarla». La sombra de la sombra, el eco del eco, la esencia del tiempo y la experiencia que parece darnos esquinazo cada vez que deseamos saborearla.

He pertenecido siempre a lo que no está donde estoy y a lo que nunca he podido ser. [...] No me encuentro donde me siento y si me busco no sé quién me busca. Un tedio ante todo me entumece. Me siento expulsado de mi alma [*Sinto-me expulso da minha alma*] [...].

253

Saber bien quién somos no es cosa nuestra, que lo que pensamos y sentimos es siempre una traducción, que lo que queremos no lo hemos querido, ni por ventura lo quiso alguien —saber todo esto a cada minuto, sentir todo esto en cada sentimiento, ¿no será esto ser extranjero en la propia alma, exiliado en las propias sensaciones? [*Estraneiro na própria alma, exilado nas próprias sensações*] [...].

De tanto andar con sombras, yo mismo me he convertido en una sombra —en lo que pienso, en lo que siento, en lo que soy. La añoranza de lo normal que nunca he sido entra pues en la substancia de mi ser. Pero es sin embargo esto, y solo esto, lo que siento. No me da propiamente pena del amigo que va a ser operado [...]. Siento pena, tan solo, de no saber ser quien sintiese pena [...]. Me esfuerzo por sentir, pero ya no sé cómo se siente. Me he vuelto la sombra de mí mismo, a la que entregase mi ser [...]. Sufro de no sufrir. ¿Vivo o finjo que vivo? ¿Duermo o estoy despierto? Una vaga brisa, que sale fresca del calor del día, me hace olvidarlo todo. Me pesan los párpados agradablemente [...]. De en medio de los ruidos de la ciudad sale un gran silencio... ¡Qué suave! ¡Pero qué suave, quizás, si yo pudiese sentir!

La sensación, o mejor dicho, la conciencia de la sensación es lo que falta. En otra parte, Pessoa escribe:

Hay algo de lejano en mí en este momento. Estoy de verdad en el balcón de la vida, pero no exactamente de esta vida. Estoy por cima de ella, y viéndola desde donde la veo. Yace delante de mí, bajando en escalones y resbaladeros, como un

paisaje diferente, hasta los humos que hay sobre las casas blancas de las aldeas del valle. Si cierro los ojos, continúo viendo, puesto que no veo. Si los abro, nada más veo, puesto que no veía. Soy todo yo una vaga añoranza del presente, anónima, prolija e incomprendida.

Lo que ansía es un excedente de conciencia que detenga y suplemente la experiencia y el tiempo, pero al precio de imponerse y por tanto de inhibir el tiempo y la experiencia. Queremos ser conscientes de la conciencia, tener más de lo que la experiencia nos brinda, estar *dentro* del tiempo, ni antes ni después; y saberlo. Pero es imposible. El crepúsculo de la conciencia es el precio de extender demasiado sus límites. Como escribe La Rochefoucauld: «El mayor error de la intuición [*pénétration*] no es alcanzar su objetivo, sino rebasarlo».

No es difícil narrar que te alejas de un lugar, pero ir a la deriva por el tiempo es una maldición en la que pocos escritores han morado. «Tengo nostalgia de la hipótesis de tener un día de nostalgia, y aun así absurda», escribe Pessoa. En otra parte del mismo libro, añade:

Me he vuelto una figura de libro, una vida leída. Lo que siento es (sin que yo quiera) sentido para escribir que se ha sentido. Lo que pienso está luego en palabras, mezclado con imágenes que lo deshacen, abierto en ritmos que son otra cosa cualquiera. De tanto recomponerme, me he destruido. De tanto pensarme, soy ya mis pensamientos pero no yo. [...]
¡Tanto he vivido sin haber vivido! ¡Tanto he pensado sin haber pensado! Pesan sobre mí mun-

dos de violencias paradas, de aventuras tenidas sin movimiento. Estoy harto de lo que nunca he tenido ni tendré, tedioso de dioses por existir. Llevo conmigo las heridas de todas las batallas que he evitado. Mi cuerpo muscular está molido del esfuerzo que no he pensado en hacer.

Todos los críticos que han escrito sobre *El libro del desasosiego* se ven en la obligación de examinar los heterónimos de Pessoa, las identidades múltiples que asumió como escritor dándole a cada voz de su obra un autor diferente. Este tema nunca me ha interesado y lo dejo a un lado. Sí que me interesa su incapacidad consciente de anclarse en una zona temporal; en vez de eso, habita y es habitado por el modo *irrealis*:

> [...] se me hacía difícil acordarme de ayer, o conocer como mío al ser que en mí está vivo todos los días. [...]
> Los sentimientos que más duelen, las emociones que más afligen, son los que son absurdos: —el ansia de cosas imposibles, precisamente porque son imposibles, la añoranza de lo que jamás ha existido, el deseo de lo que podría haber sido, la pena de no ser otro, la insatisfacción de la existencia del mundo. Todos estos medios tonos de la conciencia del alma crean en nosotros un paisaje dolorido, una eterna puesta de sol de lo que somos. El sentirnos es entonces un campo desierto al oscurecer, triste de juncos al pie de un río sin barcos, negreando claramente entre márgenes alejadas. [...]
> Cada casa por la que paso, cada chalet, cada casita aislada encalada de blanco y de silencio, en cada una de ellas me concibo viviendo, pri-

mero feliz, después aburrido, cansado después; y siento que, habiéndola abandonado, llevo en mí una nostalgia enorme del tiempo que allí he vivido. De modo que todos mis viajes son una cosecha dolorosa y feliz de grandes alegrías, de tedios enormes, de innumerables falsas nostalgias. [...]

[...] si por acaso mirasen estas páginas, crea que reconocerán lo que nunca dijeron y que no dejarán de estarme agradecidos por haber interpretado tan bien, no solo lo que realmente son, sino lo que nunca desearon ser ni sabían que eran. [...]

La tendencia a la paradoja no es sino el intento de unir dos aspectos indecibles, dos pliegues intangibles de la identidad, dos tiempos irreconciliables: nunca lo que es, sino el «deseo de lo que podría haber sido». En el espacio que se abre entre dos eternidades, está esa brecha, no menos irreal que sendos extremos:

No quiero tener al alma y no quiero abdicar de ella. Deseo lo que no deseo y abdico de lo que no tengo. No puedo ser nada sin todo: soy el puente entre lo que no tengo y lo que no quiero. [...]

Existo sin saberlo y moriré sin quererlo. Soy el intervalo entre lo que soy y lo que no soy, entre el sueño y lo que la vida ha hecho de mí.

En la brecha entre el «siempre y nunca» (*zwischen Immer und Nie*) de Paul Celan, entre marcharse y rezagarse, entre ser y no ser, entre la ceguera y ver doble (*voir double dans le temps*) de Proust, su espacio siempre será el dominio de lo *irrealis*: lo que

podría haber sido que nunca sucedió, pero no es irreal por no suceder y todavía puede suceder, aunque temamos que nunca suceda y a veces deseemos que no suceda o no todavía.

Agradecimientos

Me gustaría dar las gracias a Sigrid Rausing de *Granta*; a Sudip Bose de *The American Scholar*; a los editores de *The Paris Review*; a Andrew Chan de Criterion Collection; al PEN America por invitarme a la velada dedicada a Cavafis; a Laura Martineau de *Coda Quarterly*; a Robert Martin por incluir mi texto en *The Place of Music* (Bard College); a Whitney Dangerfield de *The New York Times*; a mi antigua estudiante Leah Anderst por contar conmigo en *The Films of Eric Rohmer: French New Wave to Old Master*; a Michaelyn Mitchell del museo de la Frick Collection; a Robert Garlitz por traer a mi vida la obra de Fernando Pessoa; a Youssef Nabil por permitirme reimprimir su impactante fotografía en la sobrecubierta de la edición original, y a la Corporation of Yaddo por una maravillosa y productiva estancia. En particular, querría darles las gracias a Jonathan Galassi y a Katharine Liptak de Farrar, Straus & Giroux, y por último, pero no por ello menos importante, a Lynn Nesbit, mi agente.

Nota sobre la traducción

En la edición original, el autor opta por una composición del texto fluida, sin anotar las referencias bibliográficas ni indicar paginación. Hemos querido respetar su deseo en el cuerpo del texto. Así, referimos a continuación aquellas en las que se ha utilizado una traducción castellana ya existente. Las obras que no se encuentren aquí referenciadas se han traducido directamente de su correspondiente versión original. Los fragmentos de películas se han citado a partir del doblaje castellano. Lamentablemente, se desconoce la autoría de esas traducciones.

TRADUCCIONES CITADAS

Alexandr Pushkin, *El jinete de bronce*, Hiperión, 2001, trad. Eduardo Alonso Luengo.

Fernando Pessoa, *Libro del desasosiego*, Seix Barral, 1997, trad. y ed. Ángel Crespo.

Fiódor M. Dostoievski, *Crimen y castigo*, Random House Mondadori, 2006, trad. Rafael Cansinos Assens.

—, *Memorias del subsuelo*, Cátedra, 2006, trad. y ed. Bela Martinova.

—, *Noches blancas*, Nórdica, 2015, trad. Marta Sánchez-Nieves.

Johan Wolfgang von Goethe, *Viaje a Italia*. Tomo I, Imprenta de la viuda de Hernando y C.ª, 1891, trad. Fanny G. Garrido de Rodríguez Mourelo.

—, *Las afinidades electivas*, Grijalbo Mondadori, 2015, trad. José María Valverde.

Julia Child, *El arte de la cocina francesa*, Debate, 2013, trad. Carme Geronès.

Marcel Proust, *En busca del tiempo perdido 1. Por el camino de Swann*, Alianza, 2012, trad. Pedro Salinas.

—, *En busca del tiempo perdido 2. A la sombra de las muchachas en flor*, Alianza, 2011, trad. Pedro Salinas.

Nikolái Gógol, *Cuentos petersburgueses*, Bruguera, 1981, trad. José Fernández Sánchez.

Sigmund Freud, *Cartas a Wilhelm Fließ (1887-1904)*, Amorrortu, 1986, trad. José Luis Etcheverry.

—, *Obras completas.* Tomos III, IV, XI, XXI y XXII, Amorrortu, 1976, trad. José Luis Etcheverry.

Walt Whitman, *Hojas de hierba*, Austral, 2010, ed. José Antonio Gurpegui y trads. José Luis Chamosa y Rosa Rabadán.

W. G. Sebald, *Austerlitz*, Anagrama, 2013, trad. Miguel Sáenz.

—, *Los emigrados*, Anagrama, 2006, trad. Teresa Ruiz Rosa.

Homo irrealis de André Aciman
se terminó de imprimir en abril de 2023
en los talleres de
Impresora Tauro, S.A. de C.V.
Av. Año de Juárez 343, col. Granjas San Antonio,
Ciudad de México